掌握親子不同階段需求，
解構格局、機能、材質完全滿足

小家庭
住宅設計學

漂亮家居編輯部 —— 著

Content

家庭生命週期

從 0 歲可以用到 100 歲的通用住宅逐漸成為顯學，但一個家庭究竟會經過哪些階段，面對哪些需求，每一個階段又會維持多長的時間？以下歸納一個家庭的 5 大階段，讓你迅速進入狀況。

階段	形成期	育兒期
時間	結婚→新生兒誕生	新生兒誕生→小孩都上中學
概述	當一對情侶踏入婚姻，一個家庭就此誕生。家庭形成期仍以二人世界為主，兩人不僅要磨合彼此的生活步調，也會面臨更大筆的家庭建設支出，如購屋買房。	隨著第一胎誕生，育兒便會成為一個家庭最大的生活重心。比起二人世界，這段期間家長們要承擔更多的責任，隨著小孩年齡逐漸成長，也會延伸出醫療、保險、學齡前教育、上小學等等龐大的支出。儘管如此，雙薪家庭中還是會有一些人選擇成為全職爸媽，以便照顧陪伴小孩的成長。
主要空間需求	如果有生育計劃，無論財務、空間等各方面都要預備迎接寶寶的誕生。	育兒是這個階段的核心，考慮到小孩成長迅速，會延伸出玩耍空間、收納空間、學習空間等需求，另外也要考慮生第二胎、第三胎或是不同性別小孩的房間等情況。此外，也要注意父母的育兒理念，會對空間布局、設計造成很大的影響。

轉變期	空巢期	老年期
小孩都上中學→子女離家	子女離家→家長都退休	家長都退休→…
小孩漸漸長大，開始上中學後，也已經是個「小大人」了，此時可能會更注重是否有獨立空間，待在房間的時間可能也會更長。同樣的，對爸媽而言因為比較不需要日夜照顧小孩，也能將重心移往事業或是其他領域。	當小孩長大、離開家裡各自成家，剩下父母守著空巢般的房子，這個時期就稱為空巢期。這個階段，父母自身的工作能力、經驗、經濟狀況都會達到顛峰，但是身體狀況反而會開始隨著年紀的老邁逐漸退化。	兩人都從職場退休後，安享晚年便成為重要課題。這個階段如果爸媽老邁、或是身體開始出狀況，子女可能會為他們物色更好的居所，或是接兩老回家一同居住，也方便老年照護看養。對於長輩而言，則會重視老後人生的多姿多采。
走入家庭轉變期的每個家庭成員，都會比以往更重視獨立空間，因此安靜的讀書房、不受打擾的工作房等，都可能是這個時期的規劃重點。	這個時期最重要的是多出來的小孩房、書房等閒置空間的運用，同時也需要有子女們回家的團聚與暫住的空間；也可能需要規劃為二代或三代同堂的空間。另外，針對身體退化問題更應把握空巢期身體還硬朗的時候儘早規劃。	無論是一人、兩人或是二三代同居，空間都應朝向養老宅進行規劃，尤其長輩待在家的時間會變長，更要注意居家安全的規劃，同時照顧到老化逐漸帶來的各項不便。

照顧
健康
童趣
小孩房
育兒壓力
跑跳成長
懷孕
學習
育兒理念
心理健康
收納空間
家事分擔
遊戲
探索
學齡前
長輩同住
跑跳成長
安全感
安定情緒
興趣培養
教育
安全
親子互動
好習慣養成

1 Chapter
育兒期

當小孩誕生，育兒便成為家庭的核心，居家空間不僅要考慮一家人的生活，也要為小孩學齡前後的需求做預備。

Point 1 ／ 家長能安心讓小孩探索、跑跳的環境

從爬行、學會站立、走路到跑跳，0～6歲的孩童身體快速成長，尤其3歲開始活力十足。也因為尚未建立對世界的認知，他們不像大人一樣被各種規則常識拘束，無論怎麼樣的空間都能夠找到自己開心玩耍的方式，因此更應著重在父母的需求上，設計一個能寬心讓孩子盡情探索的空間。

手法1 　格局｜排除障礙的高度開放式空間

3歲後，兒童進入發展大腦和肢體的重要時期，而開放式空間相當適合孩子的日常活動需求。可以將客餐廳、廚房、閱讀區等呈開放式設計，動線上移除茶几、邊几，甚至沙發等障礙物，一來親子間能更無顧慮地坐臥玩耍，共同進行跑跳、繪畫等靜動態遊戲；二來盡可能讓空間層次不會過於複雜，能一覽無遺，避免造成照顧者不容易找到正在探索空間的幼童，而一時慌張將焦慮情緒轉移給小孩的情況。開放式設計不一定要採無高低差設計，就算是剛學爬的幼童，有適當高低差的檯面能增加探索的趣味。

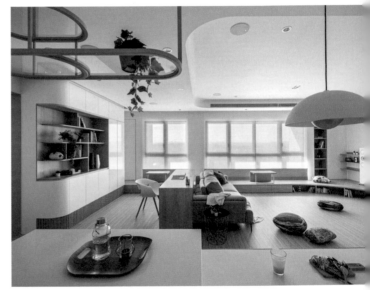

圖片提供＿＿森叄設計 SNGSAN Design

手法2 　動線｜注意「敏感期」檢視環境安全

義大利心理學家兼教育學家瑪麗亞 · 蒙特梭利（Maria Montessori）認為，孩子成長過程中會出現特定行為的「敏感期」，在這段期間只會對一種特定知識或技能展現出興趣、學習慾望，家長若把握黃金階段適時引導，小孩的心智水準便能獲得提升。回到住宅空間設計，0～6歲的孩子會進入「動作敏感期」，藉由看似有點危險的不斷爬高、爬低、走斜坡等學習控制大肌肉、小肌肉；3～6歲則是「感官敏感期」的高峰，會出現喜歡東摸西摸的現象。回應不同敏感期的需求，重新審視居家動線中是否有小孩不能摸的，像是摸了容易髒或邊緣比較銳利可能會受傷……等做優化，能減輕父母無形中的心理負擔。

手法3 材質｜無毒建材、圓弧設計確保安全性

學齡前大多數時間在室內度過，讓親子宅的規劃首重安全。無毒、無／低甲醛建材、綠建材的使用能提供孩子更安全、健康的環境。不過即使使用低逸散性健康綠建材和綠建材標章的產品，也很難保證空氣中沒有甲醛超標危機（環保署訂定的室內空氣品質標準為甲醛濃度 0.08 ppm（1 小時平均值）），因為木作、上膠、貼皮等工程仍然會產生甲醛，因此愈來愈多家長會要求再進行除甲醛工程，以免長期暴露有害環境。除了甲醛外，住宅空間也須依照孩子不同階段考量安全措施，例如嬰幼兒喜歡以爬行來探索環境，地面高低差便要注意；隨著活潑好動的年齡到來，導圓角設計的傢具、牆角或加裝防護措施，能避免碰撞。

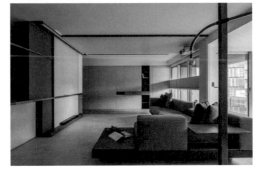

圖片提供＿ StudioX4 乘四建築師事務所
攝影＿ Yi-Hsien Lee and Associates YHLAA

手法4 材質｜玻璃做好防爆貼膜最保險

玻璃是住宅空間中最常見的建材之一，無論是隔間、廚房推拉門等地方都可以見到玻璃的廣泛運用，一般會建議選用受撞擊後不易貫穿、飛散的夾層玻璃，或是不易破裂，且破碎後顆粒呈現鈍角，比較不會傷害人體的強化玻璃。不過，每年其實都有強化玻璃自爆的新聞事件發生，原因可能與不正確安裝、忽冷忽熱的天氣導致殘留的硫化鎳爆裂、意外撞擊等有關。如果想預防這類風險發生，建議採用耐撞擊及壓力的防爆玻璃，或是在玻璃上加貼防爆膜，尤其是小朋友最會開來開去的電視櫃玻璃面板、廚房金屬框玻璃拉門等地方，以預防意外的發生。

圖片提供＿爾聲空間設計　攝影＿陳榮聲

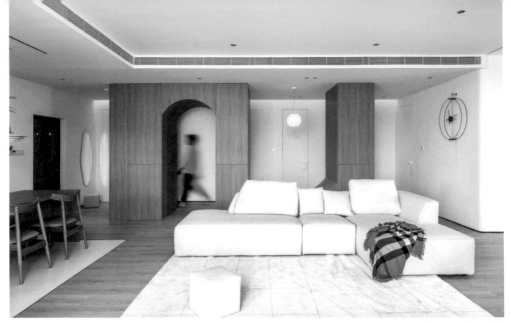

圖片提供__兌話設計工作室

手法 5 材質｜牢牢固定傢具並穩固重心

　　居家空間存在的其中一個安全隱患在於容易傾倒的大型傢具，如櫃體、電視等等，小孩行為難以預測，就怕一個不注意玩鬧中撞到重心不穩的傢具，或是想爬高拿東西卻意外讓櫃子重心前傾整組翻倒，導致夾傷、砸傷、壓傷，對於兒童而言更可能造成不可預見的傷害。因此傢具的配置，要注意是否能固定在牆面或地面，例如電視機比起直接放在電視櫃上，改為固定牆上就比較安全。此外，傢具重心穩固不僅安全，也有利於學步期幼童扶著練習行走。

手法 6 動線｜窗戶、陽台設計要防止小孩爬出去

　　小孩好奇心強，在規劃窗戶旁邊的空間時，要留意高度是否容易爬上去往外探，矮櫃、桌椅等傢具應盡量避免放置窗邊，以免提供小孩攀爬管道導致墜樓危機。另外，窗戶建議加裝限制開關器並設定為鎖定狀態，推窗結合使用限開器開啟幅度約 10 公分，鎖定狀態也可避免瞬間強風改變開啟幅度而發生危險，達到有效保障兒童安全的設計；橫拉窗部分則可限制窗扇拉動開啟約 12 公分，有效保障兒童安全。而陽台空間可能因為公寓大廈管委會對於建築外觀都有統一規定，無法任意加裝傳統鐵窗，可以改為在遠處看不到、符合不破壞建築外觀規定的細線型防墜裝置「隱形鐵窗」，其鋼索間的縫隙小，小朋友拉不開、也無法將頭伸入而發生卡住情形，兼顧美觀與安全。

圖片提供__ StudioX4 乘四建築師事務所
攝影__ Yi-Hsien Lee and Associates YHLAA

手法7 動線｜危險物品放置區域小心規劃

　　許多人家裡都有刀具、剪刀、瓦斯爐、烤箱這些會造成割傷或燒燙傷的用具，或是怕誤食意外發生的藥品等，面對年齡尚小的嬰幼兒，務必要讓他們難以取得。一般上，危險的器材建議放置在 1.5 公尺以上的高度，避免小孩隨手搆到，更進一步可以在抽屜櫃門加裝兒童防護鎖或安全扣環，加強櫃門片防止小朋友打開。將櫃體規劃為無把手設計或隱藏把手，提高開櫃子的難度，也是預防小朋友亂開櫃子、抽屜的一種做法，同時降低碰撞、推拉夾傷的機率。此外，家中孩童伸手可及的插座可於上方加裝插座蓋。

圖片提供__王采元工作室　攝影__汪德範

手法8 機能｜考慮未來加裝現成安全裝置的需求

　　做完裝修後，一些父母為保安全，還是會購買現成安全門欄護欄用於需要防止小孩進入的位置，而這些安全門欄視尺寸的不同，也會有不同的安裝條件，例如安裝接觸面不得小於 3.5 公分等，設計時要特別留意是否有這樣的需求，才能保留足夠的厚度方便日後安裝。

Plus 孕婦與寶寶都安心的空間規劃

對於準父母而言，懷孕期間的安全是最重要的，尤其居家生活中，孕婦有漫長的 40 週要一個人承受兩人的重量與責任，身心狀態都會有所不同，更需小心謹慎規劃居家空間。其實，為孕婦著想的空間也適合寶寶的成長，包括全室地坪盡可能避免高低差與門檻設計、衛浴防滑設計、無毒建材、圓弧邊角設計、抗甲醛工程的施作等等。其他還可以搭配不費力的收納規劃、因應頻繁夜醒設置感應夜燈，這些設計細節甚至能用到老後退休生活也沒問題。

Example 1 公領域單一軸線配置，輕鬆掌握兒童動態

　　一對夫妻的小男孩正處於探索世界的學齡前，考量到學齡前小孩的活動需求，整體空間將私領域和公領域按照 4：6 的比例劃分，建立一個無論是視線或者動線都能穿透且流暢的開放空間，方便女主人觀察孩子的狀況。有小朋友的空間，動靜分區更要明確，設計者將整個空間分為三個部分：動區（客廳、餐廚房及兒童遊戲區）、靜區（主臥套房、兒童房、儲物間）以及過渡區（入口玄關、過道），並從安全角度考慮小孩好動的天性，全屋儘可能減少選配落地式軟裝。

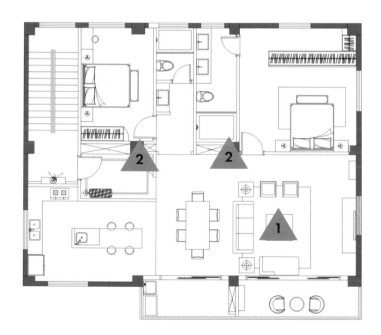

Before

1 屋主希望能有一個專門讓小孩玩玩具的地方，且大人在其他區域也能照看到。

2 住宅中央有兩個不可更動的柱體，影響開放空間的美觀。

室內坪數／44 坪・原始格局／2 房 2 廳・規劃後格局／2 房 2 廳・居住成員／2 大人 1 小孩
空間設計暨圖片提供＿兌話設計工作室

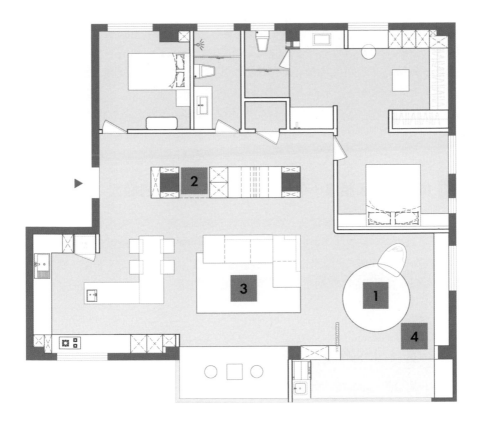

After

1 　**動線｜**將兒童遊戲區設置在公共區域，並跟客餐廳及廚房排列在同一個軸線上，讓媽媽能隨時掌握學齡前寶寶在公領域的活動狀況。

2 　**機能｜**過渡區的櫃體不但遮蔽結構柱體，也將空間作一個適當動靜分區，同時提供充足的收納機能。

3 　**動線｜**出於孩童安全考量，公共區域中心的設置柔軟的布沙發，讓小孩能到處爬，不擔心碰撞。

4 　**機能｜**兒童活動區是一個能隨著孩子年齡增長不斷變化的多功能空間。窗下的矮櫃內設有一個能拉出來的床，客廳分界位置的天花板則預留窗簾軌道，平時窗簾隱藏在櫃子裡，如果有客人或同學要過夜，兒童活動區能馬上變成臨時客房。

Point 2 ╱ 讓家更有趣好玩的設計

每個人都只有一次的童年，愈來愈多爸媽不僅希望能賦予孩子健康快樂的成長環境，更想在住宅空間中規劃專屬孩子的遊戲區，透過遊戲角落、鞦韆、溜滑梯等設置幫助小孩發洩無窮精力，同時開展創意與想像力。在規劃這樣的空間時，要注意日後孩子長大後的實用性問題。

手法 1 　機能｜一面牆讓小孩恣意塗鴉，盡情發揮想像力

小孩愛塗鴉畫畫，家中如果能有一面牆能讓他們隨興畫畫，長大後也能成為一家人互動留言、傳達訊息的媒介。可以在家中設置一面黑板牆，或是選用烤漆玻璃搭配鐵板或實牆、磁性白色美耐板等材質，規劃的位置可以是客廳最顯眼的位置、玄關出入口、書房、遊戲室、兒童房等空間，能發揮記事提醒、幫助學習等用途。如果重視無毒、環保，則記得選用水性黑板漆。

手法 2 　機能｜可收納、可拆除的童趣設施

把原本只有公園、遊樂場才玩得到的遊樂設施帶入室內，已經是親子宅設計的趨勢，像是單槓、溜滑梯、鞦韆、攀岩牆、攀爬繩都能讓小孩玩到忘我，也能喚起大人童心未泯的赤子之心。考慮到這類童趣設施通常都會受到空間限制，小孩漸漸長大後便會因為身高限制減少使用，因此建議要設計成可收納、可拆除的形式，或搭配日後改造計畫，未來才能將空間交還給使用者，例如洞洞板結合攀岩牆，以後只要拆除攀岩塊便能作為收納使用；天花設置吊單槓，可以隨著年齡臂長的變化替換鐵件間距，日後拆除也簡單；鞦韆則能跟瑜珈掛布結合，同時滿足大人小孩的使用需求。另外當然也要注意材質選用以及安全性，如滑梯要選用光滑、耐磨、觸感佳的材質，並在底部保留 40 ～ 50 公分的緩衝；攀岩牆底下可以鋪上保護墊或納入安全繩設計；鞦韆、單槓則要注意承重問題。

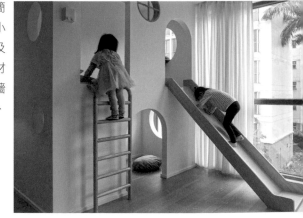

圖片提供＿牧藍空間設計

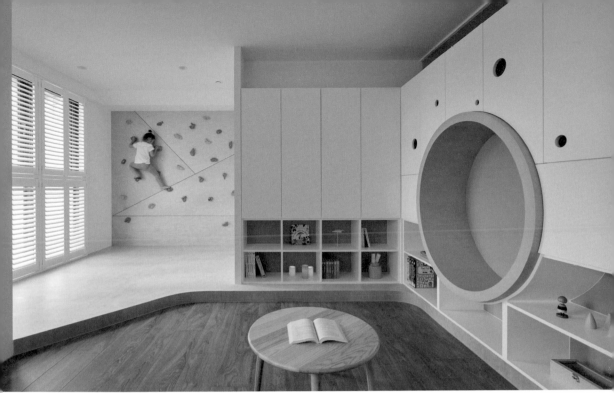

圖片提供__寓子設計

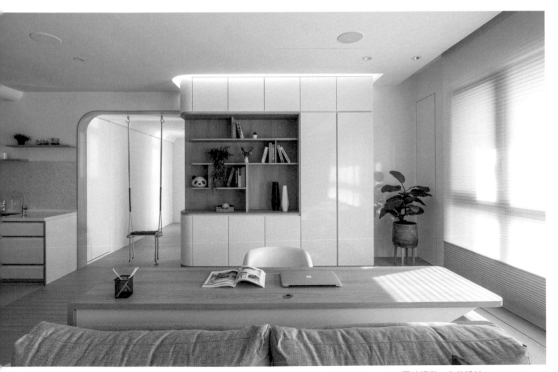

圖片提供__森叁設計 SNGSAN Design

Example 1 **公共空間設樹屋溜滑梯，醞釀童年回憶**

屋主是對年輕夫婦，兩個可愛女兒分別是 2 歲與 3 歲，原本屋主工作就佔據大多時間，無法常帶小孩外出遊玩，加上疫情關係，如何享受在家的親子時光便是改造重點。設計者利用空間形塑小孩居家與愛好的好習慣，將客餐廳連通的最大場域整合成適合親子的活動空間，打造出鞦韆與樹屋概念的遊戲與收納空間，樹屋溜滑梯的設計在考慮孩子娛樂功能的同時也是孩子的私人學習空間，利用樹屋裝滿小孩喜歡的書籍，打造出一個躲貓貓般的安全感角落。

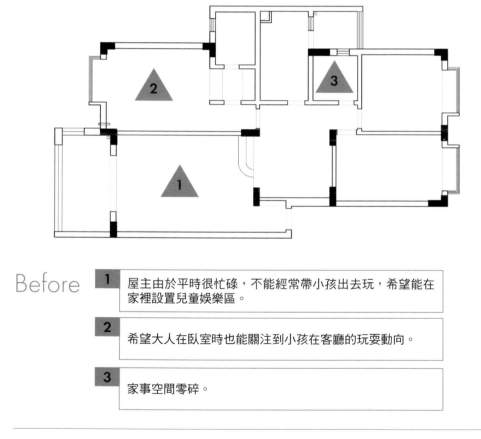

Before

1 屋主由於平時很忙碌，不能經常帶小孩出去玩，希望能在家裡設置兒童娛樂區。

2 希望大人在臥室時也能關注到小孩在客廳的玩耍動向。

3 家事空間零碎。

室內坪數／30 坪・原始格局／3 房 2 廳・規劃後格局／3 房 2 廳・居住成員／2 大人 2 小孩
空間設計暨圖片提供__牧藍空間設計

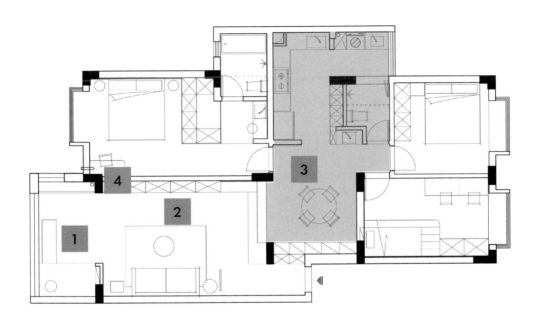

After

1 **機能｜**以鞦韆和樹屋設計出孩子活動玩耍場域，樹屋分成上下層，讓孩子可以選擇要一起玩或是享受有安全感的獨處空間。樹屋滑梯現階段是玩樂空間，未來有需要可卸下溜滑梯，變成簡易的上下臥鋪。

2 **機能｜**客廳以投影幕代替電視，減少單人椅等笨重傢具，將最大空間留給孩子活動，開放櫃體與臺階方便孩子取用與隨處閱讀。

3 **動線｜**把廚房、陽台家事區域、廁所與餐廳的動線設置成回字型，減少家事勞動、來回奔波的時間，多點餘裕陪伴小孩。

4 **機能｜**主臥桌面前牆上開了圓洞，方便關注孩子的玩耍動態。

Example 2 重整空間關係，給孩子更完善的生活體驗

　　屋主夫妻倆希望孩子能快樂自在的成長，家人間也有良好的陪伴與互動，因此在前期思考平面設計時，決定將四房中的兩小房進行整合，作為小朋友完善的生活空間。考量學齡前的孩子活潑好動，整合後的小孩房改以架高地板呈現，設計者藉由牆面的延伸，分別納入了攀岩、臥榻，利於鍛鍊小朋友的體力，也能坐在上頭閱讀故事書；為了啟發小朋友對物有所歸的好習慣，沿牆配置了整排的收納，特別以孩童視線高度做劃分，下方收納以開放式為主，方便孩子輕易拿取。

Before

1 原始 4 房配置並不適合一家人的生活方式。

2 孩子的童年只有一次，希望給小孩更多空間玩耍。

3 走道被隔間阻絕了採光，十分昏暗。

室內坪數／42 坪・原始格局／4 房 2 廳・規劃後格局／3 房 2 廳・居住成員／2 大人 1 小孩
空間設計暨圖片提供＿寓子設計

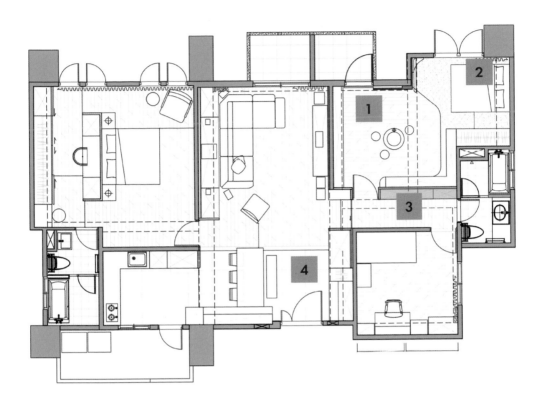

After

1 格局｜將四房中的兩房整合為一作為小孩房，現階段先做為遊戲室使用，跳脫單純休息功能，讓她能在其中自在學習、玩樂。

2 機能｜小孩床背牆其實是一整面攀岩牆，讓女兒多一個遊戲選擇。

3 材質｜小孩房隔間牆對外延伸出展示櫃機能，刻意在牆上納入玻璃材質，進而讓廊道採光性更理想，也弱化狹長感。

4 機能｜若因家中有養兩隻貓，特別於玄關一隅設計了貓跳檯，貓孩可自在攀爬，也能和小孩一起嬉戲同樂。

Point 3 ╱ 兼顧家事與照顧小孩

當小孩誕生，有些人會選擇成為全職爸媽，以「陪伴」作為最好的教育，同時成為家務的主要擔當者；或是職業爸媽要兼顧在家辦公、生活家事與照顧小孩的三重責任，面對這樣的需求，便要尊重主要家務擔當者的真實需要，創造能安心陪伴並俐落地處理家事的空間。

手法 1　格局｜開放廚房視線通透，但不一定適合

開放式廚房對許多人來説是夢寐以求的格局設計，不只能增進家人互動、招待親友的機會，配合吧檯中島還能擴充收納空間。但是，開放式廚房未必適合中式料理方式，產生的油煙即使有抽油煙機可能也擋不住，因此建議如果一個家庭「煎煮炒炸」頻率較高，建議規劃成採用玻璃退拉門窗的半開放式廚房，需要隔絕油煙時將拉門窗關上，透過玻璃仍能一覽屋內狀況，隨時關注小孩的動向；平時則能全部打開，變身開放式廚房。另外，炒菜時如果動線規劃不對、工具位置不順手，或是工作檯面不足容易手忙腳亂，更要貼和實際使用需求進行設計才能讓烹飪

圖片提供＿王采元工作室　攝影＿汪德範

過程順暢，能有更多餘力注意小孩的情況；如果擔心小孩趴趴走，也可以考慮在料理檯前規劃一個邊料理時，也能讓小孩固定活動的空間。

手法 2　動線｜家事動線順暢，才能保留更多彈性

學齡前是父母親最容易日夜顛倒的時期，在家照顧孩子的同時，也要兼顧生活品質、做家務……等，透過好的動線規劃能賦予爸媽最大的自由度，適時地完成自己的工作，同時也能隨時監看孩子的動向。在安排動線時，必須先對屋主生活習慣有一定的瞭解，洗衣、晾衣、下廚、廁所清潔等這些可能會高頻率進行的家事內容，更要妥善安排。回字動線能打破僵固格局的分界，整合不同行徑路線，對忙於家務的爸媽來說能避免冗長的動線，移動更有效率，也多了能陪伴孩子的時間。可以將類似機能的空間整合一起，例如餐廳、廚房、工作陽台等，為生活增加更多便利。

手法 3 機能丨門洞設計，不同空間也能觀察動向

如果將遊戲區設置在公共空間，而爸媽有時必須到其他空間如臥室做事時，可以在牆上設置適當開口的門洞窺孔，方便身處不同空間也能關注孩子玩耍動態；或是小孩房透過窺孔，能讓照護者可以在最少動作的驚擾下，注意嬰幼兒睡眠或遊戲的狀況。門洞的設計不一定要是完全鏤空的，搭配可開可關的手法能用於更多情境，小孩長大後也能還於應有的隱私。

圖片提供＿王采元工作室　攝影＿李健源

手法 4 材質丨善用玻璃的穿透感

玻璃的運用能讓居住者得到視覺上的通透感，對於家中有小孩需要照顧的家長來說，以玻璃規劃室內空間是不錯的選擇。如果有居家工作需求，希望能一定程度不被聲音打擾又能隨時照顧小朋友，玻璃隔間能同時保有自己能專注的空間，又能維持家人間的互動，更進一步還可以透過膠合雙層玻璃搭配隔音材質使關門後的隔音性提升。廚房拉門也很適合做成玻璃材質，搭配鐵件門框即美觀，也保有穿透性。

圖片提供＿福州大魚一舍裝飾設計有限公司

Example 1 梳理生活動線，居家辦公兼顧育兒與家事

　　雙薪小家庭有了小孩後，女主人剛好因工作性質可以居家辦公，因此需要一個兼顧育兒與辦公的居家空間動線。設計者將原始格局中過小的 2 房打通，並規劃為小孩房與辦公書房的複合型空間，方便工作同時照顧嬰兒。這個空間之間平常呈開放狀態，但需要時也有彈性可全關的橫拉門，隨時調整空間的隱私需求。在拉門上，特別設計了一個窺孔圓洞，讓女主人即使在拉門全關時，也能在最少驚擾的情況下注意寶寶的睡眠狀況。

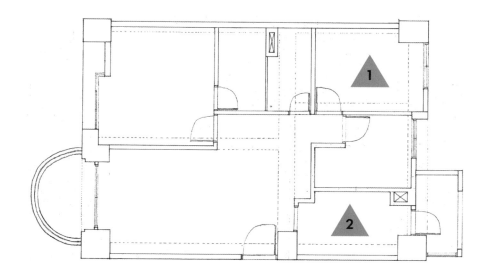

Before

1 3 房中的 2 房空間過小，居住者容易感到壓迫，也不太好做配置。

2 室內走到廚房的動線只有一條，照顧小孩時會有許多不便。

室內坪數／ 24 坪 · 原始格局／ 3 房 2 廳 · 規劃後格局／ 2 房 2 廳 · 居住成員／ 2 大人 2 小孩
空間設計暨圖片提供＿王采元工作室

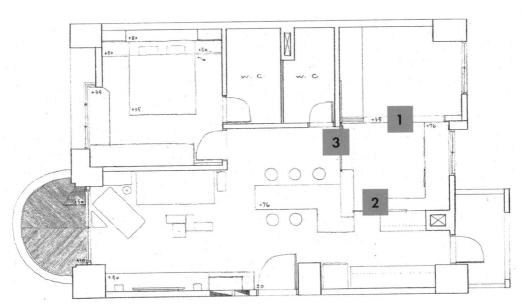

After

1 格局｜打通 2 房形成一大間，並將辦公書房與孩臥功能整合在此，同時滿足育兒與工作需求。

2 動線｜多開一個便門，方便工作書房直接通往廚房，無需再繞經餐廳，節省動線，使用上更方便有彈性。

3 材質｜工作室兼小孩房，通往餐廳的門口採用漸層噴沙透光的玻璃拉門設計，能滿足視覺上的阻隔性，同時保有彈性觀察室內狀況，讓女主人在餐桌工作時也照顧小寶寶。

Example 2 放手留白，多走道讓家的動線更靈活

隨著家中新成員的誕生，屋主夫妻有了換成大空間的想法，從平面圖上看，新家以「川」字型構思不同區塊機能，兩側為私領域空間，中間則是公共空間，就像三合院中間的埕，是家人們相處的場域。公共區域最大的特色為流動性的走道與留白，客廳讓出桌几的位置，將桌板與沙發結合，以留白概念留下的多走道增加動線的靈活性，更提供了成長過程中，尋找多元可能的最佳場域。

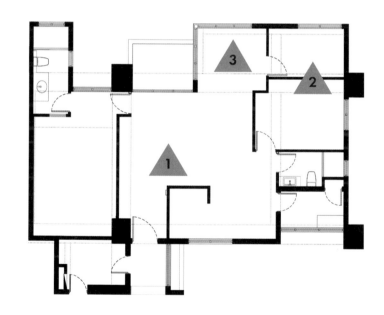

Before

1　公共空間的採光優勢要儘可能保留。

2　兒童的成長千變萬化，空間要盡量留白供日後使用。

3　隔間規劃影響餐桌擺放。

室內坪數／36坪・原始格局／3房2廳・規劃後格局／3房2廳・居住成員／2大人2小孩
空間設計暨圖片提供＿ StudioX4乘四建築師事務所

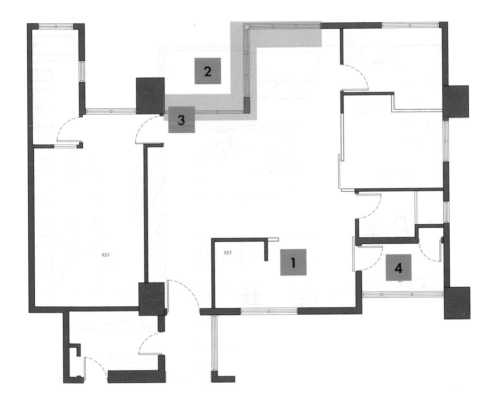

After

1 **機能｜**為了維持開放式親子互動的廚房，以隔屏防止油煙逸散，搭配強力抽油煙機，考量到一家人每日烹調的健康細節。

2 **動線｜**大陽台空間同時也是空間延伸出的戶外遊戲區，透過大面玻璃落地窗，無論家長身處室內外，都能看到另一邊的孩子。

3 **材質｜**此屋的優勢在於轉角與陽台的三面採光，增加了進光的角度，善用此優勢讓光線定義每個區塊機能，給孩子明亮的活動空間。

4 **格局｜**家事房緊鄰開放式廚房，家事動線更加流暢。

Point 4 ／ 學齡前的小孩房與睡眠區設計

0～6 歲屬於學齡前，這個階段的孩子年齡太小，多是跟爸媽一起睡覺，但未來勢必會回到自己的房間。由於對象是逐漸成長的孩子，理想的小孩房應該納入彈性空間思維，隨時間發展出不同的樣貌，如何在過渡期發揮空間的效用便是重要課題。

手法 1　格局｜育兒教派影響空間設計

設計親子宅格局時，最重要的其中一點在於確認屋主對於育兒的想法，因為不同幼兒教育強調的方式會影響空間設計。大致上，常見的育兒派別包括「親密派」與「百歲派」，而「蒙特梭利幼教系統」在住宅空間的本質上與親密育兒派相近。以親密派來說，其核心精神在以親密、符合寶寶本性的方式照顧孩子，鼓勵父母和寶寶同床，從小建立親密關係。由於小孩從小先跟爸媽同睡，甚至到小學二三年級後才能慢慢接受睡自己的房間，會影響前幾年的格局設計：兒童房是否要保留，還是可以先做其他用途使用？反之百歲派則認為嬰兒是可以訓練的，強調以父母為中心，將寶寶的作息訓練成父母想要的節奏，因此父母會跟寶寶分開睡，小孩房就要趁早規劃。

手法 2　格局｜預留未來小孩房，也要讓空間回歸使用者

若小孩從小先跟大人同睡，在房價愈來愈高的時代，如果採預留小孩房的形式，可能會有好幾年都用不到這個空間，最後淪為儲藏室，在小孩需要房間時面臨太多東西不知如何丟起的痛苦。因此建議小孩房應該結合機能重疊的彈性思維來使用，常見的做法是先作為小孩的遊戲室，能擺放大型玩具，並整合玩具、童書收納讓小孩有專屬自己的遊戲空間。如果家裡偶有長輩親戚來過夜則可以考慮作為客房，但要注意使用頻率問題，若一年都沒幾次也難以發揮空間真正的價值。除了維持隔間的作法外，如今也有愈來愈多設計是讓小孩房先打開，成為開放空間的一份子，讓最需要親子相處的這個階段能有更充裕的公共空間，並在日後透過簡單的施工便能恢復成獨立隔間。

圖片提供__敘研設計

圖片提供__大墨設計 Demore Design

手法 3 格局｜彈性思維，模糊公共、獨立空間邊界

　　將小孩房納入公共空間的設計思維分成兩種，一是完全打通隔間，設定為開放式書房、遊戲空間等功能，並做好空調、插座、開關的迴路與分切線路的預留，搭配日後具體可行的成長計劃再調整為獨立臥室使用。另一種做法則是設定彈性臥鋪空間、和室間等，藉由隱藏的橫拉門或折門控制隱私，在有居住需求時隨時轉換為獨立的房間，這種彈性的臥鋪空間平常與公共區域相連，能進一步增加客餐廳的開闊感，底部再整合收納設計豐富機能。不只是打通隔間牆與公共空間串聯，打通兩間臥室形成一間大房，再利用拉門或摺疊門取代實牆保留未來分房需求也是一種作法，能為空間帶來更靈活的應用。不過要提醒的是，採用這種設計手法時，務必要考慮到日後具體可行的施作手法，如何在最小影響一家人生活的情況下，簡單施工讓臥室回歸獨立是一大重點，若工法沒有預先設想，一切可能都只是美好的想像。另外，也要留意以拉門作為隔間牆可能會使居住者在房內缺乏安全感，也影響睡眠品質。

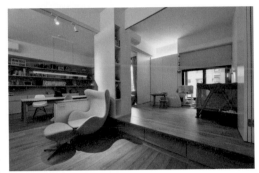

圖片提供＿王采元工作室　攝影＿汪德範

手法 4 材質｜兒童房不一定要低齡化設計

　　小孩的成長有許多不確定性，喜歡的風格、色彩都會隨著時間而改變。其實親子宅不一定要用童趣的元素、繽紛可愛的色彩去打造，如果在空間用色上採用比較中性、低彩度、低亮度的基調，當小孩漸漸出現更多自我意識時，仍能夠被接受，減少未來還要再調整的情況。雖然說牆面的色彩可以透過油漆工程來更換，但要注意重新油漆其實很麻煩，對家長而言光是想到要清空房間內所有生活物件，再請師傅來進行磨平、上底漆面漆等一連串動作，就可能降低再油漆的意願。如果只是換個窗簾、壁貼、壁紙等，作法相對簡單，對於改變房間氛圍來說也很有效。

圖片提供＿福州大魚一舍裝飾設計有限公司

圖片提供__爾聲空間設計　攝影__陳榮聲

材質丨用軟裝強調小孩房的童趣

一般上建議小孩房不要做太
多固定傢具,考量日後喜好的不
同,使用的色彩與材質也盡可能
不要太幼稚,但還是可以透過軟
件來展現童趣,例如小帳棚、地
毯、燈飾、寢飾與窗飾等裝飾,
或是日後可拆除的遊戲設施如鞦
韆、滑梯等。此外也可以將浮雕、
淺浮雕等手法運用在門片上,以
比較隱晦的手法凸顯童年。

圖片提供__王采元工作室　攝影__李健源

手法6 機能｜跟父母同睡，主臥就要做好規劃

面對0～6歲跟父母同睡的需求，主臥空間便需要規劃小孩的彈性睡眠區，如果是嬰兒床就要有能擺放的位置，或是如何讓父母的大床與小孩的小床能共用同一個床頭板，且小床抽掉後也不顯得奇怪；也可以考慮檯面大的內嵌床組，不僅增加收納，更能成為互動平台，讓一家人窩在床上說故事。除了睡眠區外，另一個要考慮的就是主臥的收納，以0～6歲階段來說，就算有規劃兒童房也多數用於收納玩具，小孩日常生活每天的必需品、衣物還要就近收納在睡眠區附近，方便隨時替換。因此主臥的收納量需求非常大，除了父母的衣

配合孩子成長的床頭櫃設計，能自行換裝床頭壁燈門片的位置，讓床頭壁燈隨著床的大小變化，一樣可維持在床的兩側。

圖片提供＿王采元工作室　攝影＿汪德範

物外，小孩的衣服也會有一段漫長的時間收納在主臥裡，考慮到他們的衣服很小，因此抽屜建議規劃多一點比較好用，如果預算無法把抽屜做滿，隔板就要做多一點搭配收納箱使用。

手法7 材質｜燈光避免眩光造成過度刺激

《光與健康：以實證設計為根基，引領全球光與照明的研究與應用》一書中指，嬰幼兒的注意力容易被房間中明亮的燈光吸引，但小孩直到9歲視力才發育完全，未發育完全的視覺系統敏感且脆弱，面對強光照射、裸露的光源、窗口陽光的直射眩光都會對眼睛造成不可逆的傷害，因此要嚴格控制室內眩光，透過柔和的光線來保護視覺健康發育。另外，為了刺激大腦發育，也建議房內燈光可以提供簡單的視覺趣味，如星光等主題。

圖片提供＿大海小燕設計工作室 Atelier D+Y

Plus 直接了解小孩的需求，刺激更多設計能量

在進行育兒期家庭的室內設計時，別忽略小孩的想法，不妨直接問問小孩有哪些需求，聊聊想要的顏色、收納方式等，通常小孩都會很開心，也願意分享，而他們的回饋也能激發設計能量，為居家空間的規劃帶來更多想像。

Example 1 階段性增加木作隔間，架高遊戲區變獨立臥鋪 2 房

　　這間老屋分別於 2016 年、2020 年兩階段進行裝修。第一階段時期，兩個孩子為 2 歲、3 歲半，考量 30 坪空間實在有限，加上還有 5 年才需要和孩子分房。於是設計者提出成長性空間計劃，主臥規劃為寬 280 公分的大臥鋪，讓一家四口能舒服地親子同眠，並在餐桌旁規劃了架高臥鋪區，平常與公共領域整合成遊戲區，同時預留開關、燈具配置甚至鋁窗特意先立出中柱，未來僅需要簡易工程便能轉換為兩間獨立的小孩房。第二階段時，鋁窗中柱位置利用新增的書架書桌收納組、雙向書架當作隔間，接著固定架高區原有橫拉門的中間四片、保留另外兩片可彈性打開，遊戲區立刻變成兩間臥鋪，讓進入學齡期的孩子們擁有自己的小天地。

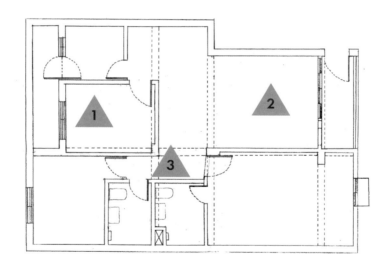

Before

1　30 坪的空間有限，若隔出三房，不僅影響通風，也無法屋主其他需求。

2　空間配置不夠開放。

3　房間走道狹小，進出侷促。

室內坪數／30 坪・原始格局／3 房 2 廳・規劃後格局／3 房 2 廳・居住成員／2 大人 2 小孩
空間設計暨圖片提供__王采元工作室

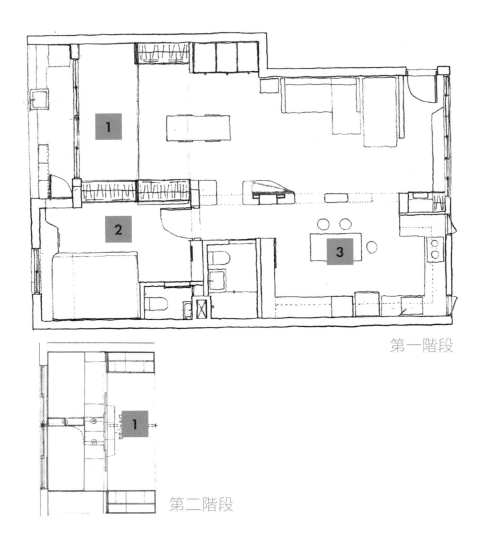

第一階段

第二階段

After

1 格局｜原兩小房改為架高設計，橫拉門設計保有通風也帶來更靈活彈性的運用，兼具遊戲、親子共讀用途，並搭配成長計畫保留日後分房需求。

2 格局｜主臥房縮減衛浴尺度，捨床架改為架高臥鋪，更貼近學齡前孩子需要與父母同房的需求。

3 動線｜公領域毫無隔間，中島廚房視野可及客廳與餐廳，讓孩子的成長階段能隨時與父母緊密互動。

Example 2 15 年居住思考，預留管線打造可彈性變動仍保有特色的格局

醫生背景的夫妻希望新居能有寬敞空間讓 2 個小孩跑跳、遊戲及學習，同時滿足夫妻倆工作之外的休閒期待。設計者從公領域開始做大幅度調整，透過傢具、櫃體及地坪材質隱性界定，利用開放而通透的格局，讓孩子們在成長期能有足夠的空間玩耍。目前國小階段的孩子們需要一個獨立的遊戲區域，因此釋放一房將原本的三房改為兩房來擴張場域，同時搭配鐵件吊架及矮櫃，界定小孩閱讀學習的區域，並預設國高中分房的使用可能性，天花板已預留空調管線，未來只要增加壁面便能轉化為單獨的臥房使用。

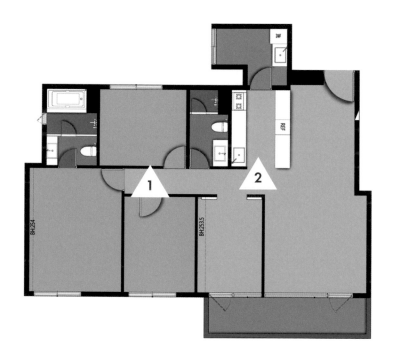

Before

1 原本的四房格局讓公共領域顯得不開闊，不符合小孩的活動需求。

2 屋主希望能有中島。

室內坪數／ 35 坪・原始格局／ 4 房 2 廳・規劃後格局／ 2 房 2 廳・居住成員／ 2 大人 2 小孩
空間設計暨圖片提供＿森境室內裝修設計工程有限公司／王俊宏建築設計諮詢（上海）有限公司

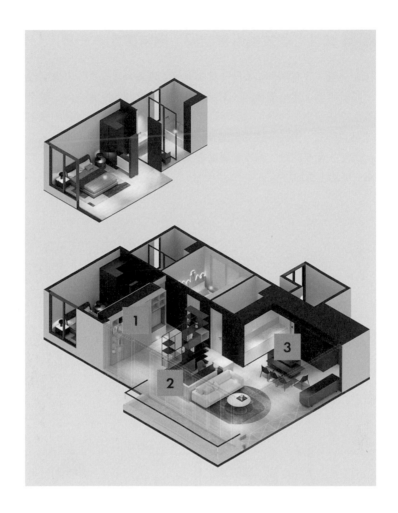

After

1 格局｜考量到學齡小孩的學習及遊戲需求，打開原本一間次臥房，改造成半開放式的活動區域，並整合收納、閱讀等機能。

2 格局｜書房改為開放式設計納入整個公領域，平時作為夫妻倆人使用電腦的地方，當小孩線上學習時也方便陪伴。

3 格局｜餐廚房移除牆面櫃，並特別設計能嵌入長型餐桌的中島，改以中島為核心，形成流暢迴遊動線，打造一個能輕鬆互動的休憩場域。

Example 3 彈性可開放的臥鋪空間，隨時讓家多一房

　　本案屋主夫妻，育有兩個小女娃，其中一個才剛滿月沒多久，考慮到嬰兒還需要跟爸媽同睡好幾年，設計者將 3 房格局中的一間規劃為彈性可開放的臥鋪空間，整合在公共空間中，讓室內感覺寬敞舒適還增加收納，必要時則藉由兩側的彈性拉門與摺疊門做區隔，未來固定門片就可轉換成獨立臥室。由於一家喜歡閱讀，客廳規劃為親子閱讀空間，235 公分的實木長桌搭配 180 公分吊燈，全家閱讀、親友聚餐都很寬敞。一旁的座椅平台則放上特製的坐墊後，與臥鋪空間同高，使用上更加舒適。

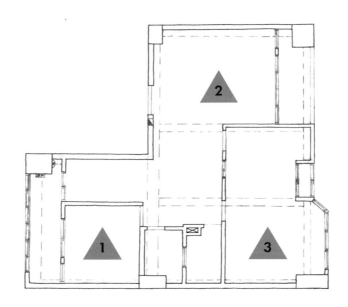

Before

1	小孩現階段跟父母同睡，臥室配置要注意使用率問題。
2	一家都喜歡閱讀，書架規劃是重點。
3	過多隔間讓自然的風跟光線受影響。

室內坪數／26 坪・原始格局／2 房 1 廳・規劃後格局／3 房 1 廳・居住成員／2 大人 2 小孩
空間設計暨圖片提供＿王采元工作室

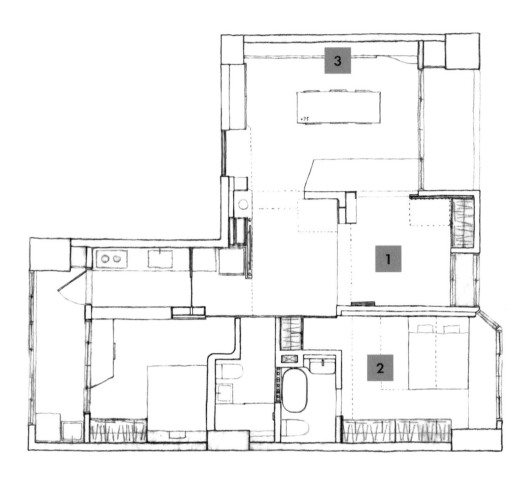

After

1 **格局｜**臥鋪空間朝客廳與視聽區開放，並透過拉門保留彈性區隔的可能性，平時小孩在這裡玩耍，家長照看無死角，有親友來居住時又可保有隱私。

2 **格局｜**重新整合主臥格局，將相鄰的一套衛浴納入空間，完整主臥機能，在小孩們還同房同睡的時候使用上更方便。

3 **機能｜**入口左側的主書牆、座椅平台與臥鋪空間底下的抽屜，公共空間藉由設計小巧思多了豐富的收納機能。

Point 5 ／ 6 歲後的小孩房設計

當小孩開始上學，便進入學齡期（6～12 歲），這個階段漸漸能自己獨立睡覺，又或是跟兄弟姊妹同房共同培養手足情誼，小孩房的設計當然跟學齡期有所不同，其作用從「遊戲室」轉換為臥室，但具體細節上仍然跟大人的臥室有所不同。

手法 1 格局｜同性別共用一房，但保留分房需求

一般上，若家裡有一雙兒女，通常會因為男女有別而及早分房；但若是同性，多數家長還是傾向共用臥室，以通鋪或上下舖讓孩子能學習與手足共處。不過，隨著孩子成長邁入下一階段，便愈發注重隱私、也要開始學習獨立，因此格局上建議預留一間未來能改為臥室的房間，可以先作為遊戲室、客房、公共空間一份子等方式使用，或是同一間房坪數許可下規劃成長計畫，像是運用彈性拉門瞬間分隔成兩房並預先保留 2 個出入口，也可以用系統櫃隔出兩房。在規劃上下舖空間時，建議樓高至少要有 250 公分比較好，且要避開梁柱位置，而上下舖除了現成傢具也可以考慮木作，未來只需要拆掉鐵件、木作前後板與上舖床架，便能給其中一個孩子作為獨立雅房或套房使用。

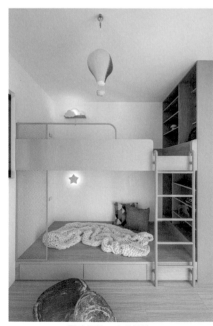

圖片提供__森叁設計 SNGSAN Design

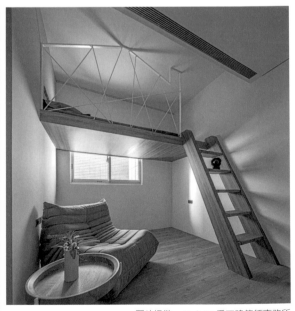

圖片提供__ StudioX4 乘四建築師事務所
攝影__ Yi-Hsien Lee and Associates YHLAA

手法2 機能｜活動式傢具保留日後變更的彈性

12 歲以前，孩子的改變性很大，身高、體型都每年成長，因此小孩房除了衣櫃外，建議不要作其他固定式傢具，避免過多固定式木作讓空間少了成長性，無法因應日後需求靈活變化。床組、書桌、書櫃等傢具都可以隨年齡階段逐漸汰換，例如開始上學後，除了課本、習作，課外書籍也會增加，但一開始可以先規劃活動式書櫃，讓小孩能自行管理書櫃，再大一點才置換為高大的嵌入式書櫃。

圖片提供＿森叄設計 SNGSAN Design

Example 1 一房一遊戲室，留白造就童年遊樂場

　　這間 47 坪大的親子住宅，屋主夫妻倆希望提供兩位正處於學齡期的孩子一個未來 10 年也能自在成長、跑跳的空間，因此許多地方可見打造專屬孩子遊樂場的初衷，像是客廳靠窗臥榻下方的圖書收納空間、被孩子倆拿來當作火車遊玩，藏有地軌的臥榻茶几桌、可隨意塗鴉的白板牆、鞦韆等。現階段，小孩們共用一個臥室的上下鋪，另一房則作為遊戲室使用，但都已經規劃好衣櫃，未來出現分房需求時只要拆除上下鋪並為 2 間臥室增添寢具便能使用。

Before

1	廚房原先有隔間牆，加上玄關出口處的隔屏，影響公共空間的視野。
2	走道只是串聯房間的動線，無法有效活用。
3	原始格局臥室佔據面積過大，不符合使用比例。

室內坪數／47 坪・原始格局／3 房 2 廳・規劃後格局／3 房 2 廳・居住成員／2 大人 2 小孩
空間設計暨圖片提供__森叄設計 SNGSAN Design

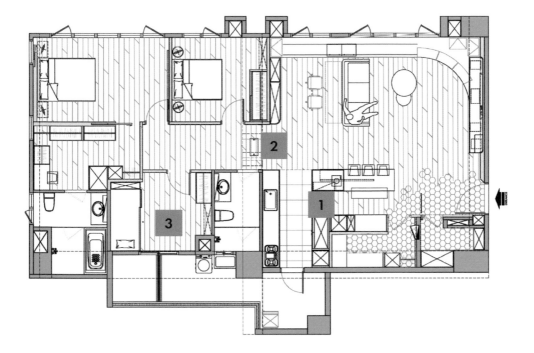

After

1 **格局 |** 藉由拆除原始廚房隔間牆以及臥室牆內退，讓公共空間更為寬敞，幾近全開放式的空間成為最好的遊樂場。

2 **機能 |** 走道擴大後，在入口處正中央置入可拆卸的鞦韆，也方便家長隨時監看小孩使用遊玩的狀況。

3 **格局 |** 兩名學齡期的小男孩目前共用一間上下鋪的臥室，彼此學習相處、共享資源，而主臥旁的房間先作為遊戲室使用。

Point 6 ／ 顧及一家人日常的隱性需求

有小孩跟沒小孩的生活方式差很多，小孩隨著年齡成長，會經歷學齡前、學齡期、青春期等時期，每個階段都可能面對不同的問題；而新手爸媽第一次照顧小孩，也可能因為沒有經驗而容易手忙腳亂，有些需求可能也沒辦法察覺，設計住宅時便要多設想一些看不見的隱性需求。

手法 1　材質｜色彩計畫安定居住者的情緒

說到親子宅，很多父母都會想到童趣十足、五彩繽紛的空間設計，然而那樣的色彩計畫不一定適合每個人，甚至可能無形中加深居住者精神上的焦慮、煩躁感，進而在育兒上面臨到一些挫折時將情緒發洩在小孩身上。日常生活中的物件其實已經很多顏色了，因此在規劃親子宅的空間時，用色要盡可能謹慎，實際上對小孩而言，5 ～ 6 歲進入色彩發育敏感期前，一點點顏色對於剛開始能辨識色彩的階段就十分強烈，不一定非的要用強烈的色彩刺激大腦發育；對大人而言，也會希望空間的色調耐看。因此建議可以選用低飽和度、低亮度、柔和淡雅的色彩如莫蘭迪色系等設計空間，而色調的適度留白也能適時地讓高色彩的軟件融入空間且不突兀，如聖誕樹，讓空間能隨著時節有不同的調性，豐富一家人的生活體驗。

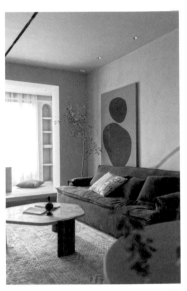

圖片提供＿福州大魚一舍裝飾設計有限公司

手法 2　格局｜空間開闊、清爽，以「鬆」釋放疲憊感

當工作、家事、照顧小孩同時發生，對父母而言其實是很混亂的時期，生活壓力也很大，何況剛生小孩的前幾年其實連要好好睡覺都有點困難。因此設計住宅空間時，應著重於提供家長一個能安定心靈的空間，讓回到家的父母能感受到空間的開闊，藉由空間的「鬆」來釋放主要照顧者的疲憊感，而這同樣考驗居家的收納機能是否能顯得不雜亂、清爽。像是開放式廚房如果每個收納櫃都作開放式櫃體，從遠端都能一目了然的設計反而會顯得凌亂。開闊、寬敞的空間同樣能藉由尺度來展現，好比說將公共區域整合兩扇大窗、客餐廳等呈開放式設計，便能營造出數倍大的空間感。

圖片提供＿寓子設計

手法 3 格局｜規劃父母的專屬角落

　　生兒育女，是人生中的一大挑戰，新手爸媽作為挑戰者，面臨生活的巨大變化多少會希望能在筋疲力竭時暫時逃離育兒壓力，因此家中預留一處能讓爸媽抒壓解悶、轉換心情的角落是需要的。像是為喜歡泡澡的家長準備一個位在主臥的完整衛浴，小孩睡著後能在浴缸中好好泡個熱水澡，釋放一天的疲憊；或是將父母的興趣與小孩的遊戲空間結合，如空中瑜珈吊繩同時也是小孩的鞦韆，進行興趣時也能照顧小孩，維持有品質的生活節奏。

手法 4 動線｜兜著轉的動線，因應各種情境需求

　　成長過程中可能會遇到一種情境：放學回到家，爸爸媽媽的朋友正在作客，但上了一天課的自己不想立刻進入社交模式，這時如果家裡有第二條動線能在不引起客人注意下繞過客廳到房間，或是先到廚房喝杯水喘口氣就更好不過了。居家空間的回字型動線，除了豐富行經的層次，也讓進出房間更方便，對於怕生、內向害羞或正逢青春期尷尬的小孩來說，能因應各種情境需求使用，更可能減少衝突的發生。另外，回字型動線也能廣泛運用在其他動線配置上，例如藉由回字型設計的獨立洗手台連結餐廳、衛浴等機能空間，使用上也更具有彈性。

手法 5 動線｜角落空間增加小孩待在公區機率

　　小時候可能會面臨到的另一種情境，是家裡有大人的聚會，小孩可能對聚會內容或某些長輩感興趣，但因為害羞或怕被點名及被關注，不想直接參與，卻又想在安全處偷聽、偷偷觀察客人的表情與反應。此時如果公共空間有一個位置讓小孩能隱蔽其中，無形中便能提升他們待在公共區域的機會，甚至吸引他們適時地加入感興趣的話題，反之小孩最後可能就回到房間。在規劃公共空間時，要注意不要複製自己的空間成見在孩子身上，對於小孩而言空間是自由的，所有元素都可以隨時結合想像力成

圖片提供＿王采元工作室　攝影＿汪德範

為神奇的存在，社交空間中一些角落空間的賦予，如客廳隱密的角落、二樓樓梯的平台邊……能讓小孩帶入某種屬於自己的獨特想像。

Example 1 打開全室作活動隔間，滿足所有使用情境的家設計

熱愛手作的屋主夫妻，2006 年以樣品屋購入此宅，雖然受不了當時的裝潢風格，但礙於預算還是先將就入住，沒想到一住就是 13 年，期間深感空間規劃上的各種不適用與困擾，決定在小孩進入小學前重新改造空間。設計者將隔間全部改為活動隔間，將隱私進一步再細分成共同起居區與孩子、父母各別的臥鋪區，平常臥室區能全部開放，讓東西向連貫，充分發揮空間東西向全長 12.3 米的特性，讓所有公共空間與臥室區的連續大窗成為空間最鮮明的特色，整日採光皆好，也改善通風問題。

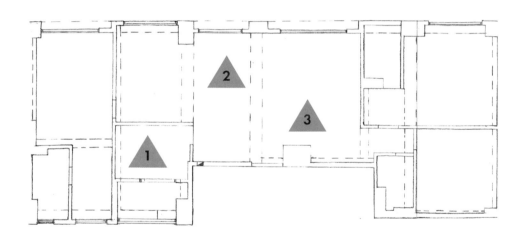

Before

1　廚房空間太小，收納也嚴重不足。

2　狹長的房型被隔間與走道切割得很分散，導致陰暗又不通風。

3　沒有規劃明確的玄關，進門見廳少了隱私。

室內坪數／ 50 坪·原始格局／ 5 房 2 廳·規劃後格局／ 2 房 2 廳·居住成員／ 2 大人 1 小孩
空間設計暨圖片提供__王采元工作室

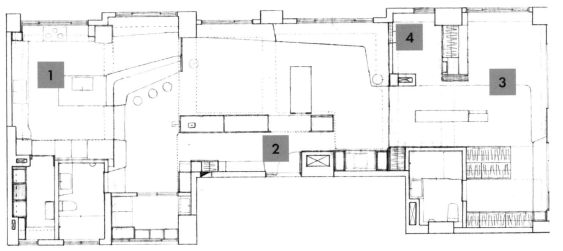

After

1 **格局┃** 重新釋放整個空間並加以開放式手法設計後，家裡有了功能完整的開闊廚房讓爸爸展露廚藝，並連向客廳、女主人的手作工作區，甚至連臥室都是開放空間的一分子。

2 **動線┃** 入口處前、臥鋪區前各設置一結合收納的牆體，讓公共空間形成回字型動線，滿足各種使用情境。

3 **格局┃** 臥室區內，父母跟小孩的隱私控制在各自的臥鋪區，且各有橫拉門可全部關閉。如果小孩未來希望有自己完全隱私的房間，只需以書架做走道隔間架、並固定整個臥室區對外的一片橫拉門，便能形成 2 間各自獨立的臥室。

4 **機能┃** 小孩臥鋪區特別訂製了小孩專屬的眺望角，藉由四階鋼筋爬梯上到小平台，可以看到整個公共區域，就算有客人來，也是絕佳的隱藏角，進可攻退可守，充分滿足孩子攀爬、安全感與自主選擇參與程度的自由。

Point 7 ／ 小孩良好生活習慣的養成

蒙特梭利教育法認為，孩子成長過程中會出現許多特定行為的「敏感期」，家長若把握學習的黃金階段適時引導，便能幫助孩子完成生命的計畫。對應到空間設計，良好的生活習慣培養，空間當然也要能配合才行。

手法 1 格局｜臥室回歸睡眠本質，培養待在公共區域習慣

　　每個人都希望能找到自己能安身的位置，如果父母希望小孩能一直待在公共區域，除了家庭個人的氛圍、教養方式外，公共區域也要創造出能讓小孩舒心常待的位置，並從小培養。建議小孩房可以朝單純的睡眠功能規劃，其他的需求如玩耍、遊戲、學習、看書等都能放置在開放空間中，其實年齡尚小的幼童對大人也有著高度依賴感，希望隨時都能有大人的陪伴，或在視野內看得見大人。將大人小孩的日常需求都整合在開放區域中，親子互動行為不斷在空間中發生，也讓小孩從小開始習慣，長大後即使不要求也可能自己來到公共空間。

圖片提供＿森境室內裝修設計工程有限公司／王俊宏建築設計諮詢（上海）有限公司

手法 2 格局｜屬於孩子的秘密基地，培養自主管理和責任感

　　小孩約 1～3 歲開始，會出現秩序的敏感期，喜歡把東西放在熟悉的地方，做事有一定的順序，如要走一定的路線、吃飯要坐一樣的座位等等。雖然這個階段的孩子多數跟爸媽一起睡覺，但還是可以為孩子打造一個專屬的秘密基地，讓他們藏進自己的小寶物，或在此玩耍閱讀，藉此培養孩子對於空間的責任感，學會重視環境的清潔和整理，同時因為能自主完成一些事情而建立對自我的明確掌握。這樣的空間可以設定在公共空間的一角、遊戲室，或是未來會啟用的小孩房等。

圖片提供＿寓子設計

手法 3　機能｜孩子也能輕鬆整理的收納設計

童書、玩具、玩偶……學齡前的小孩其實就有許多物品，如果未經分類與整理，凌亂的狀況可能成為爸媽的大災難。順應孩子的身高降低櫃體高度、利用開放展示架、易於孩童掌握開啟的把手等友善措施，能增加幼童自主收拾的誘因，進一步為每個物品規劃專屬空間，就能讓孩子也能幫忙進行分類、放回正確位置，從小培養好的生活習慣。縮短收納動線同樣也是一種手法，在遊戲區、親子房中，讓收納範圍保持在使用區域的半徑 2 尺內，能讓小孩走個兩步就能抵達，提高自發性。床底、架高臺階等空間，由於高低剛好，也可以加入收納規劃用於收納書本、玩具。

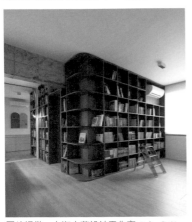

圖片提供＿大海小燕設計工作室 Atelier D+Y

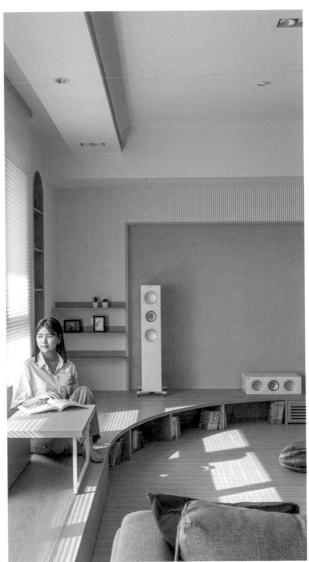

圖片提供＿森叄設計 SNGSAN Design

Example 1 | 豐富藏書、低矮收納從小培養好習慣

研究建築的男主人愛書成癡，女主人則是美術教師，希望能在充滿女主人兒時回憶的老公寓中展開一家四口的新生活。由於家中藏書量極多，設計者提出「藏書閣」規劃，將客餐廳最大化，塑造出一個群書環繞、隨手取書隨處閱讀的寬敞空間，同時發揮惜福愛物的美德，將老家留下的三樘木花窗、牛奶燈、廢磚等運用在空間中，讓小孩從空間中也能感受到惜福愛物的心情；半開放式廚房座落在整個公共區域的端部，讓每天下廚的女主人保有最舒暢的視野，也能輕鬆照看孩子們。

Before

1 　廚房空間被縮在小小的空間裡，封閉格局也不方便小孩的照看。

2 　3 房 1 衛的出入口都集中在一條走道中，形成壓迫。

3 　屋主藏書量極高，希望能有大量收納。

室內坪數／ 28 坪‧原始格局／ 3 房 1 廳‧規劃後格局／ 2 房 1 廳‧居住成員／ 2 大人 2 小孩
空間設計暨圖片提供__王采元工作室

After

1 格局 | 減一房擴大為開放式廚房，不僅讓下廚變得更簡單，也能以實木玻璃門窗做為區隔，保持通透，備餐時也方便照看。

2 動線 | 將原本的主臥規劃為小孩臥鋪區並更換入口方向，並以一條過廊連接主臥與小孩臥鋪區，同時也是廁所外全家人一起整理服裝儀容的鏡廊。

3 機能 | 公共空間以層板建造 2 面書牆，輕鬆收納海量藏書，低矮處以及抽屜讓小孩也能不費力收納玩具、童書。玄關的衣帽鞋櫃則設有深度 70 公分的抽板設計，讓小孩收好自己的鞋子。

4 格局 | 架高的小孩臥鋪區正中設置一道牆，保留日後隔成 2 房的可能，同時讓小孩學習照顧打理自己的區域。

Point 8 ／ 有利於學習的環境

當孩童進入學齡期，生活從「以玩樂為主」轉變到「以學業為主」，因此更要重視學習、興趣發展空間的設置。平面規劃學習空間時，其實不侷限於獨立書房、書桌的規劃，公共空間、餐桌經過妥善規劃都能成為學習空間。

手法 1 格局｜公共區域學習首重氛圍的塑造

剛開始上學時，許多爸媽都希望能跟小孩一起陪讀，做作業，同時關心小孩在學校的一天，也有人希望小孩能在這樣的氛圍中養成在公共區域學習的習慣。在公共空間設置開放閱讀區，首重氛圍的塑造，要創造一個能讓小孩不受打擾、能專注於課業的讀書角落，因此要注意四周不能都是動線，客廳沙發後、背牆前的空間很適合放置開放書桌，動線單純外，也因為背後有靠牆，能降低孩子被監視的感覺，避免因為沒有靠背而容易產生不安定感，導致心情浮躁而無心閱讀思考，也要注意避開橫梁壓在書桌上方造成壓迫感。公共區域的閱讀區其實不宜全開放，可以配置書桌屏風、開放書架、玻璃隔間等方式規劃為半獨立區域，更有包覆感，也能避免書本、文具鋪滿桌面帶來的凌亂感

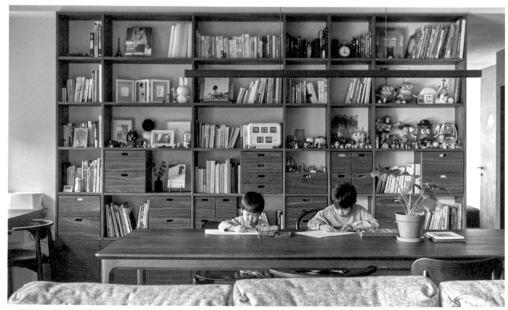

圖片提供＿大墨設計 Demore Design

手法2 動線｜降低電視、電腦等 3C 干擾

當一台電視擺在客廳，可能會忍不住讓人們打開導致分心，無法專注在學業上。現在的居住型態，其實電視在一個家中的地位不再那麼必要，一些家長更決定不放電視機，改以投影機搭配布幕使用。此外，現在出生的小孩很難避免 3C 產品的使用，但育兒期階段父母多少還是希望能控管幼童上網的時間，因此希望電腦能放置在公共區域中。若電腦與閱讀區都設置在公共區域，要注意不能共用一個空間，才能減少誘惑帶來的學習干擾。

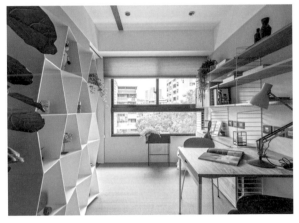

圖片提供＿爾聲空間設計　攝影＿陳榮聲

手法3 格局｜公共區域規劃迷你圖書館

閱讀的興趣要從小栽培，幼童在約 4 歲開始會進入對閱讀的敏感期，不妨在公共區域規劃一個居家圖書館，讓小孩能在此閱讀，並隨時向同樣身處公共區域的父母提問。這種類似迷你圖書館的空間可以與開放書桌、書房、臥榻、餐桌、塗鴉牆等一起規劃，配合不同層高的收納架，讓小孩好拿取，也能順手歸位。

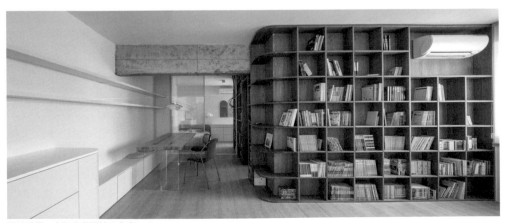

圖片提供＿大海小燕設計工作室 Atelier D+Y

手法 4　機能｜臥室規劃學習空間要能彈性成長

在小孩房中配置讀書區時，沉穩的氛圍仍然是關鍵，適當的空間配色能讓小孩更能專注在學習上，而不會被過度刺激的顏色干擾。與公共學習區域不同，小孩房的書桌使用者單純，應完全為小孩量身打造，但幼童成長迅速，因此建議選用成長書桌，具調整高度、傾斜角的功能，能隨身高變化調整桌高；而成長椅也能配合年齡調整高度，能避免每年都要更換書桌椅，或是長期姿勢不佳帶來的負面影響。規劃書桌時，建議可安排在明亮的向陽臨窗處，念書累了能看看遠方景色，不用擔心光線不足或眼睛疲勞傷害視力。如果能夠規劃大面開窗、將戶外綠意延攬入室，更能賦予書齋生命力。

圖片提供＿牧藍空間設計

手法 5　材質｜閱讀學習空間的照明計畫

根據 CNS 照度標準，一般家庭書房的全般照明照度約為 300 LUX，閱讀時則需要照度 600 LUX，便需用檯燈來做局部照明。《光與健康：以實證設計為根基，引領全球光與照明的研究與應用》一書中指出為了保持專注、增加視覺識別效率、減少眼睛疲勞，學習空間應設置部分可調節的照明補充照度，同時將主要照明的檯燈，放在慣用手的另一側，光源位置則略高頭部位置，以減少書寫或閱讀時的陰影，也確保光線能均勻覆蓋在桌面的視看範圍內，設計閱讀學習空間時不妨以此為原則進行。

手法6 格局｜一家人能共享的寬敞大桌

若家中有兩人或以上的孩子，規劃書桌時可以朝共享書桌的方向進行，使用訂製的長書桌不僅能更有效利用空間，也能讓兄弟姊妹一起讀書、繪畫、做作業，而家長也能加入行列，甚至能因應寫書法等需求。如果有居家上課、或是需要上網查找資料做功課的需求，大桌也有充足的空間能擺放電腦等器材。

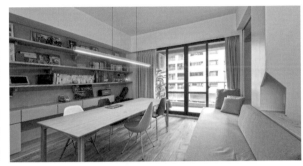

圖片提供＿王采元工作室　攝影＿汪德範

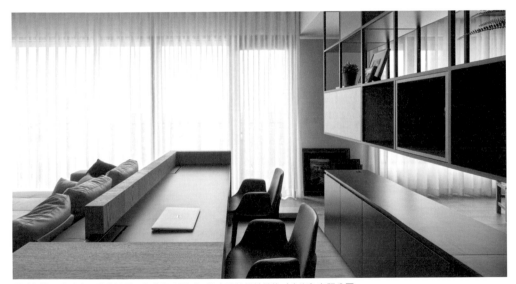

圖片提供＿森境室內裝修設計工程有限公司／王俊宏建築設計諮詢（上海）有限公司

Plus 公私區學習空間設立，要看看孩子是否習慣

公共區域設置學習空間其實不一定適合每個小孩，如果裝修完前小孩已經有多年在自己房間讀書的習慣，也未必能再適應開放式閱讀環境可能存在的干擾，建議還是尊重小孩意願，完善房間內學習的機能配置，或是規劃半開放的書房格局。

Example 1 依回字型動線配置學習機能，讓學習更方便

　　為了給即將上小學的孩子一個學習空間，屋主決定換新家。設計者觀察到家中有大量學習教具的收納需求，同時因為孩子有加入自學團體，平日家中會有伴讀姊姊帶課程或安排其他夥伴一起學習，所以也要滿足招待賓客的需求。因此將公共空間動線規劃為回字型，學伴來訪時常待的客廳長臥榻，下方提供教材大量收納空間。書房則採雙門口設計，保持動線靈活性，若需要專注時可以關上門，父母還能透過曲面玻璃視察孩子的狀況。此外，若要防止遠距課程彼此聲音干擾，也能讓一位孩子移到餐桌區域。

Before

1　需要大量空間收納學習教具。

2　狹長的格局容易形成過長、且狹隘侷促的走道。

室內坪數／ 44 坪 · 原始格局／ 4 房 2 廳 · 規劃後格局／ 4 房 2 廳 · 居住成員／ 2 大人 2 小孩
空間設計暨圖片提供＿爾聲空間設計

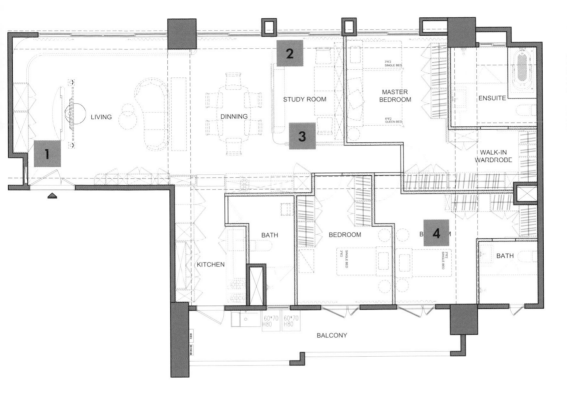

After

1　**格局｜**以一道電視牆將玄關、客廳規劃為回字型的流暢動線，並放入大量收納機能，電視櫃曲度造型則當作穿鞋椅，上方鐵件可使用 S 型掛勾，帶孩子出入時方便拿放物品。

2　**材質｜**此屋的高度正好可以看見戶外的樹梢，維持整片窗景的連貫性，讓孩子們無論在餐桌或是書房用功，都能享有城市中難得的大片綠意與陽光。

3　**動線｜**書房規劃為雙動線，無論從公私領域都能快速抵達。

4　**格局｜**女孩房為套房設計，滿足隱私與化妝需求。

Example 2 以書牆連結其他空間，開啟孩子的學習想像

　　為了給予小孩好的學習環境，屋主購入這間位於上海靜安區的學區房，這不只是一家人共同生活的場域，正值 4 歲的孩子也將在這度過幼稚園、小學、國中，甚至是高中的求學時光。於是設計團隊以書櫃牆為軸心並串聯各個場域，無礙的視覺與動線足夠連結父母與小孩的互動關係，也能培養孩童的閱讀興趣。孩子在最初成長的幾年，行為習慣的培養非常重要，以 3 面書櫃圍塑而成的書牆，既是客廳的核心，也用來作為建構主臥的牆面，創造最大藏書量，還能衍生出家中的沿線閱讀計畫，大人、小孩可以一起進行親子共讀，並從小建立閱讀的習慣。

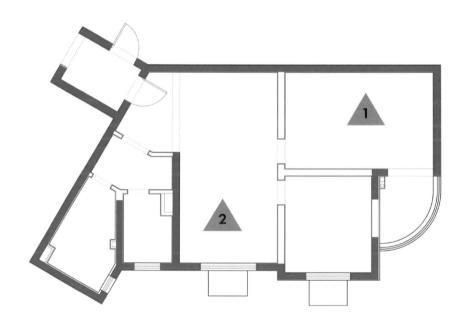

Before

1　原始格局獨特，臥室佔據面積過大，不符合使用比例。

2　希望以學習成長為中心，並將公共空間做最大化共享。

室內坪數／ 23 坪・原始格局／ 2 房 2 廳・規劃後格局／ 2 房 2 廳・居住成員／ 2 大人 1 小孩
空間設計暨圖片提供＿大海小燕設計工作室 Atelier D+Y

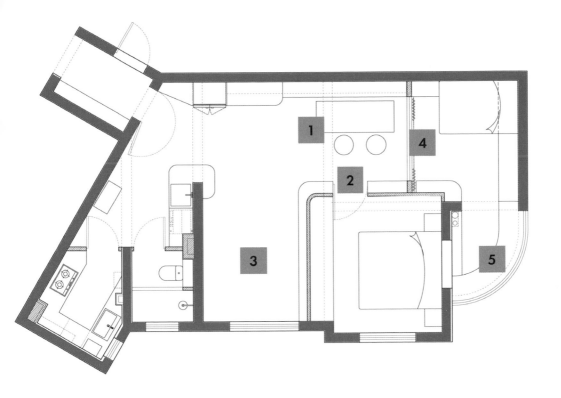

After

1 　**機能｜** 除了書牆，餐廳中的大長桌也是空間重心，現階段一家人可以在這閱讀、學習、用餐，日後當孩子步入學齡期時，長桌也可成為臨時的學習區。

2 　**格局｜** 原本主臥出入口對向玄關，在重砌書牆時做了調整，改朝向餐廳長桌區，好讓家長能隨時關照家中孩子。

3 　**機能｜** 客廳改為多功能空間，讓小孩可看書、玩耍；一隅放置了白板，孩子亦可在這塗鴉繪畫，盡情創作。

4 　**格局｜** 退縮原本的隔間牆，並創造出餐廳區，同時將兒童房改為玻璃拉門，讓空間做到最大化的共享，也無視線死角。

5 　**機能｜** 小孩房裡有一道弧形陽台，設計者順勢利用這優勢放置了長書桌，作為未來步入國中時專屬的學習區。

Point 9 ／ 因應各階段變化的收納機能

收納設計是每間住宅一定會遇到的課題，但不是把櫃體擺滿，收納就會完全沒問題。
面對小孩成長各階段的大量收納需求，收納的規劃必須更有系統化，才能一次到位，
避免日後還要面對收納量不足而購買現成櫃子，反而導致限縮坪數的窘境。

手法 1 機能｜彈性變化是關鍵，預留多一點給未來

育兒期每個時期都會碰到不同的收納
需求，大致上 0〜3 歲會有大量的耗材如
尿布、別人捐來的恩典衣、玩具、消毒用
品、奶瓶等等；3〜6 歲除了玩具、童書外，
小孩也會從幼稚園帶回一堆美勞作品，對
爸媽與小孩來說都是創作的寶貝；6〜12
歲進入學齡期則會出現愈來愈多書籍的收
納需求，而勞作則因為小孩開始有判斷
力，會自己挑選哪些要帶回家而減少；12
歲以後，小孩的空間收納需求會逐漸靠向
大人的模式，也可能對某些事物產生興趣
而需要專門的收納管理……因此育兒期收
納的關鍵是彈性變化，收納區域不要做到
剛剛好，要預留空間給未來。

圖片提供＿兌話設計工作室

手法 2 格局｜集中收納管理 + 明確分區收納

無論何種收納設計形式，都要搭配集中管理與分區收納的原則，才能避免收納雜亂影響生
活品質的情況。在進行收納計畫時，建議設想每個階段可能會需要收納的物品，預想可以怎麼
收、該收在哪，像是衣服要收在臥室裡、書要收在書牆裡，如果讓物品有跨區收納的情況發生，
就表明收納系統可能出了問題。面對育兒期的大型嬰兒車等東西，建議可以在玄關入口處附近
規劃儲藏間集中收納，同時也能收大型行李箱等，但要提醒集中收納區也要有分區收納思維，
可以搭配不同高度的層板放置家庭共用品，但個人物品仍應規劃在其他地方。若要規劃儲藏室，
建議考慮與鞋櫃、玄關空間結合，讓人外出採買回來，卸下外出鞋的同時，也能將採買的生活
用品順便歸納。

手法 3 機能丨美勞作品收納兼展示

面對小孩的美勞作品，可以結合陳列式收納設計，藉由不同的空間設計與展示手法，將其以展示概念收納於居家之中，同時讓小孩能從作品的展示中獲得自信。所謂的陳列式收納是將商業空間的陳設概念導入，能賦予居家空間更多「人」味，圖紙、卡片類的勞作可以結合相框等放置在層架、開放式格櫃或懸掛牆上，又或是用磁鐵吸附在磁性黑板牆上；黏土等非平面類型的作品也可以展示於層架與格櫃中。一般上，展示勞作的空間會選在小孩的房間、書房或是客餐廳的一面

圖片提供＿森境室內裝修設計工程有限公司／
王俊宏建築設計諮詢（上海）有限公司

牆上，若是後者更需提早規劃，能適時地搭配燈光計畫凸顯，讓小孩能知道爸媽都很肯定他的作品。

手法 4 機能丨從 0 歲用到 18 歲也沒問題的收納法則

小孩房的配置一開始建議除了衣櫃以外的固定式傢具都不要做，那麼衣櫃應該要怎麼規劃，才能讓小孩能從 0 歲用到 18 歲也沒問題呢？第一建議櫃體選擇簡單俐落的設計風格，不會過於幼稚，導致日後還需大費周章改造房間。第二如果空間坪數允許，可以一個人 5 尺寬衣櫃的方式做規劃，這種尺寸的衣櫃能從 0 歲用到 18 歲，甚至做到衣服不用換季；如果坪數或預算有限，也推薦先做好 60 公分寬的衣櫃，0 ～ 3 歲時先拿掉吊掛，多規劃一些抽屜或層板，搭配收納籃使用；後期再調整為 90 公分以下做滿抽屜，中層（約離地高度 90 ～ 180 公分）為吊掛杆，手拿不到的 200 公分以上為放置寢具等用途，能應付小孩一人的收納需求。

Plus 應該考慮到空間的收納量極限

每個空間的收納量都有其極限，也不可能整室都是收納櫃造成壓迫感，建議可以從屋主現有收納量來推估新空間需要多少收納，或是否過度消費要斷捨離，尤其當小孩的東西真的非常多時，也可能會面臨特價採購大量尿布、奶粉的時候，家裡的環境一不小心可能就會從快滿到爆滿。

Example 1 精準格局，24 坪也能有海量收納

這間室內實坪 24 坪的新成屋，屋主渴望一進門就有放 30 ～ 40 雙鞋的大鞋櫃與 30 個大小包包、外套的收納櫃，還要有雙冰箱大廚房、乾貨調味料囤貨收納櫃、大餐桌、大沙發、書桌、多肉植物工作區、小孩玩具屋展示區與充足的家用收納……設計師重新配置整個平面，僅保留一房，並將另一房規劃為彈性可開可關的和室空間作為小孩房，架高並以抽屜豐富下層收納，同時考慮玩具收納、化妝飾品、公仔扭蛋等細項的收納方式，搭配入口超大收納櫃、客廁前的雜誌收納架、小孩房內三向收納櫃等，成功建立海量收納機能並滿足其他需求。

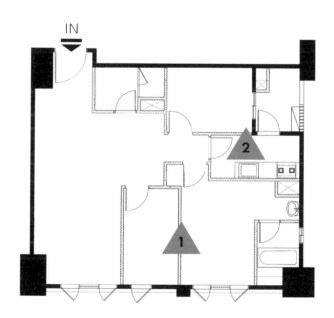

Before

1　3 房的格局配置讓空間被切割得很零碎，部分房間的坪數也不大。

2　廚房封閉，與外界隔離，且空間很小。

室內坪數／24 坪．原始格局／3 房 1 廳．規劃後格局／2 房 2 廳．居住成員／2 大人 1 小孩
空間設計暨圖片提供＿王采元工作室

58

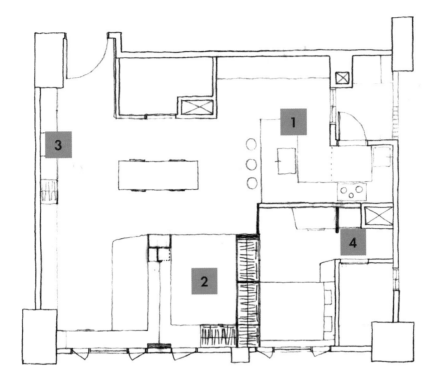

After

1 **格局｜**取消一房讓廚房能擺下中島，同時透過中島前方的淺櫃、乾貨調味料囤貨收納櫃、家電器材整合其中完善廚房的收納功能。

2 **格局｜**和室小孩房裡外與底下都精準設置各式收納空間，無論收納小孩用品或是公共雜物都沒問題。小孩房內也設置了日後的收納衣櫃。

3 **機能｜**入口設置一整面超大收納櫃，並懸空 25 公分的空間，常穿的鞋與掃地機器人皆可放置。

4 **機能｜**主臥衣櫥設計考量可放活動床架，並在房間另一角設有洞洞門收納櫃，可以放置行李箱、防潮箱與硬碟等物品。

Point 10 ／ 長輩來幫忙顧小孩的延伸需求

當父母都是職業人士，一些家庭中長輩可能也會定期來幫忙照顧小孩，或是長輩上門看看小孩，拉近三代的情感，都可能延伸出過夜需求。若探訪頻率很高，或是日後可能會接長輩來同住，空間規劃上便要多做考量。

手法 1　機能｜過夜需求的彈性應對

長輩從遠方來幫忙顧小孩，晚上可能便留下過夜一晚，如果是三房格局比較有可能規劃完整客房空間給長輩使用，但兩房的格局，一房做為主臥，另一房就勢必要以彈性傢具做應對。所幸幫忙顧小孩時期，小孩大多還是處於 0～6 歲與家長同睡的階段，小孩房或遊戲室只需要搭配彈性的沙發床或折疊床組，便能變為客房。

手法 2　動線｜無障礙空間對長輩、小孩都友善

如果日後有計畫接長輩來同住，或是現階段長輩體能已經下降，其實都建議以無障礙的設計標準來設計空間，因為無障礙空間的標準，對於幼童來說也相當友善，像是全室無高低差、無門檻，能避免長輩與小孩絆倒危險；保留 120 公分寬度的走道以便日後輪椅、助行椅使用，對小孩來說也能有更寬敞的遊玩空間；衛浴或公共空間的防滑措施，也能減少小孩的滑倒機率……對好動的小孩而言，無障礙空間的設計標準是有百利而無一害的。

圖片提供＿非建築夏天設計工作室

圖片提供＿寬目慢宅設計

Example 1 不追求低齡化，日後做為養老宅也沒問題的三口之家

　　此案例為福州大魚一舍設計師余小喬的住家，裝潢期間碰上懷孕與迎接新生命來到，便將改裝方向調整為結合育兒需求與設計品味。格局上將臨窗視野最好的區域留做親子空間，把木地板抬高 16 公分讓幼兒可在此爬行活動。由於孩子年齡才 3 歲，兒童房不考慮隱私性，以霧面玻璃摺疊門做隔間，如果有客人過夜需求也可以轉換使用。空間整體基調以灰色為主，除了滿足爸媽的審美喜好，也是因為房子預計 5 年後曾給爺爺奶奶養老，次臥設計成半開放式屆時也同樣適用於陪護人員居住。

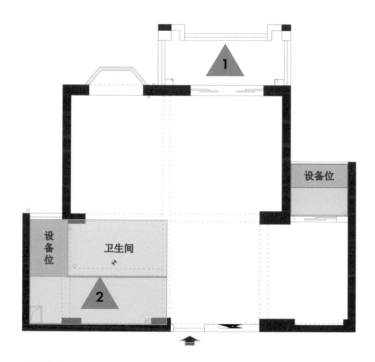

Before

1　陽台位置視野、採光都很好，只是用來晾衣服有點可惜。

2　廚房跟衛浴都是狹長型的空間，使用上不是很方便。

室內坪數／22.6 坪・原始格局／2 房 2 廳・規劃後格局／2 房 2 廳・居住成員／2 大人 1 小孩
空間設計暨圖片提供__福州大魚一舍裝飾設計有限公司

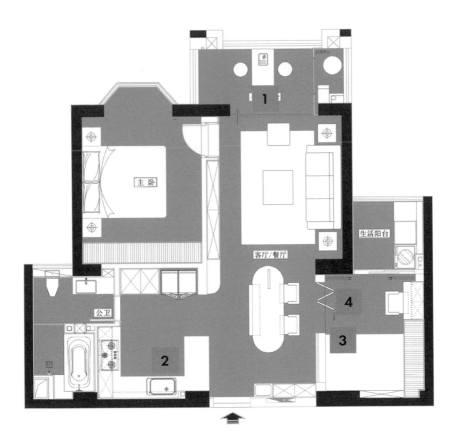

After **1** **格局｜**將視野很好的窗邊區域墊高木地板做成和室休閒區，平日可以和孩子在此一起剪紙、捏黏土，共享親子時光。

2 **動線｜**將廚衛空間更改讓動線更合理，並把原先封閉式廚房改為與客餐廳連通的開放式廚房，方便下廚隨時關注孩子活動狀況，互動性更強。

3 **材質｜**小孩房不採用實體牆，以半玻璃折疊門做隔間，日常保持敞開增加空間延展性與方便孩子跑進跑出。

4 **機能｜**兒童房的半玻璃隔斷子母門設計，之後可改為正常房門增加隱私性。

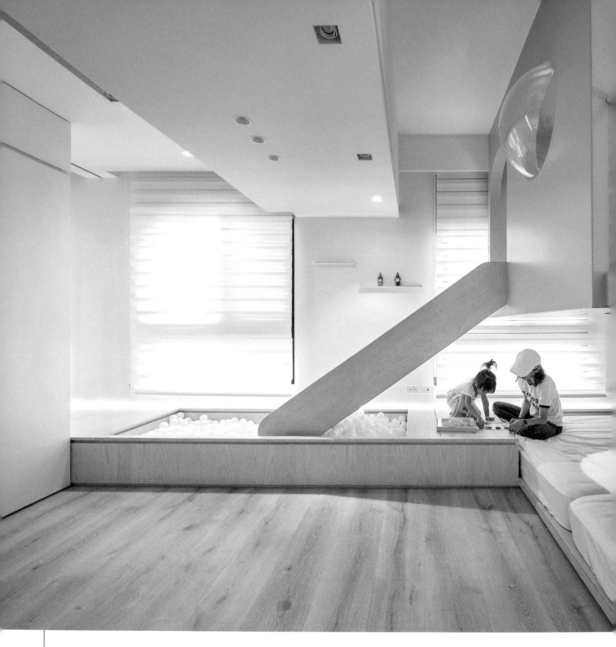

Case Study 1

在歡樂想像力中長大
的職住一體宅

35 坪／2 大人 2 小孩

　　一場疫情改變了每天的生活，在家遠距辦公、托兒所停課，連帶孩子出門放個電都要考慮再三，待在家的時間變長了，要乘載的機能更多了。然而孩子的成長只有一次，為了讓他們在充滿想像力與充裕活動空間成長，屋主夫婦希望兒童房不只能遊戲還要大，讓一家四口每天都像夏令營一樣一起玩一起睡，同時滿足在家工作的需求，空間保持簡單不用花很多心思打掃維護。在偏狹長又畸零的空間中，要滿足有趣又大的兒童房、補足主臥、廚房與雜物收納機能，蟲點子創意設計主持設計師鄭明輝在新成屋格局的基底上微調，透過弧形元素與打開後方三房，重新布局為開放又功能完整的公共服務空間，以及一間串聯書房的錯層遊戲兼兒童房。

　　兒童房有溜滑梯不稀奇，配備下凹球池就少見了，這些看似趣味的設計背後都有通盤的考量，植入的奶茶色光盒挖了圓洞還裝了圓弧壓克力，創造多元的視角與多向互動性，抽屜是收納樓梯與上方的門片式櫃體都是玩具的家，也將大梁整合其中，從溜滑梯滑進球池除了營造驚喜感，同時也有緩衝功能，並且從選材到細部設計都考量孩子活動時的安全性；下方的臥榻有種親近的包覆感，也實現屋主希望容納一家四口一起睡的願望。沿窗從滑梯延伸的臥榻連接了書房，與走廊形成環狀動線，書房櫃體都有門片，利於維持空間整潔，需要獨立空間時，闔上拉門大人小孩就能各擁一方天地。

地點／ 台灣·台北市

格局／ 客廳 ×1、餐廳 ×1、廚房 ×1、主臥 ×1、次臥兼遊戲室 ×1、書房 ×1、衛浴 ×2、更衣室 ×1

建材／ 樺木夾板、特殊塗料、大理石紋磚、石材、玻璃、一體成型人造石雙水槽、超耐磨木地板

類型／ 單層

文＿＿楊宜倩　資料暨圖片提供＿＿蟲點子創意設計

隨需求成長的空間設計策略

　　屋主預計在此居住 5 ～ 10 年，因疫情在家辦公，希望陪伴 2 ～ 3 歲的一雙孩子留下美好童年回憶，因此將三房規劃為溜滑梯、球池與寬敞遊戲空間的兒童房，一家四口睡通鋪，工作時書房與兒童房可適度區隔，若孩子大了沒有換屋，只需局部調整兒童房格局就能增加一房。

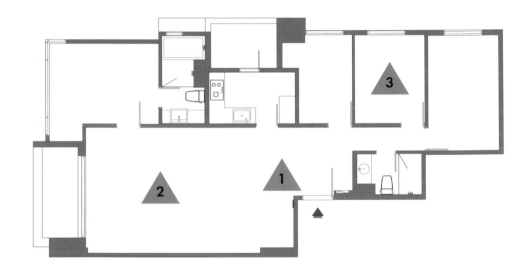

Before

1　空間多畸零角落，主臥與玄關收納機能不足。

2　希望在宅辦公空間可感知孩子動態，必要時可不受打擾。

3　房間小又過多，希望為兩個學齡前孩子規劃寬敞遊戲空間。

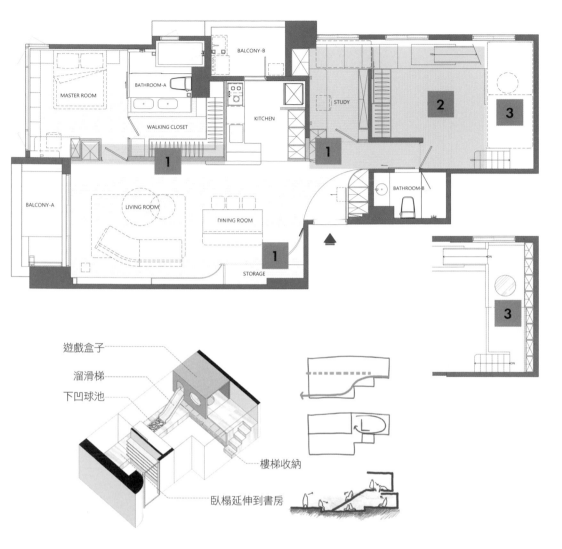

遊戲盒子

溜滑梯

下凹球池

樓梯收納

臥榻延伸到書房

After

1　**格局｜**藉由弧形整合畸零空間創造收納並串聯長形空間的兩個區域，順勢調整廚房布局，主臥更增設了梳妝檯與更衣室。

2　**格局｜**將原三房整合為可容納4人睡眠的兒童房兼遊戲室，透過臥榻串聯書房形成環狀動線，關上拉門兩空間各自獨立。

3　**格局｜**為了學齡前的兩個孩子設計的放電遊戲室，藉由開孔與上下關係增加互動與趣味性，並整合大量收納與睡眠機能。

1 格局｜**互動親密又能互不干擾的親子空間。** 上掀式地板收納臥榻連接兒童房與書房，大人工作需要時關上拉門就能與孩子共享隔而不絕的空間。

2 格局｜**植入機能塊體，重新梳理空間合理性。** 原始格局產生的畸零空間以弧形櫃體修飾並增加收納，廚房吧檯以一體成型石材圍塑半開放式廚房。

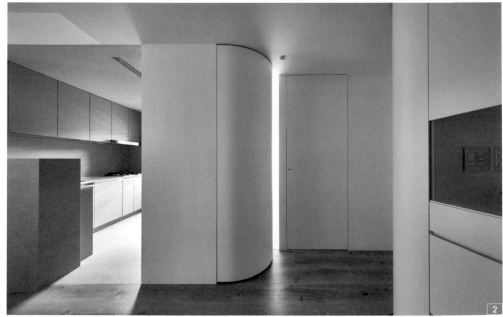

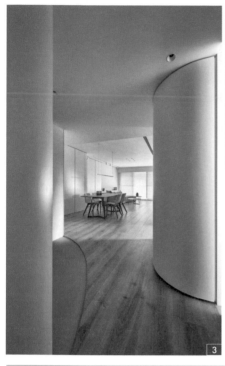

3 材質｜**消除銳角柔化空間兼顧兒童安全。**走道運用圓弧元素軟化銳利轉角也呼應落塵區造型；轉角弧形櫃體透過玻璃延伸到書房內，刻意脫開的縫隙為走道透入採光。

4 材質｜**留白不做滿，讓空間靈活彈性可變化。**公共區域空間以弧形元素化零為整，搭配不對襯弧形沙發與活動傢具，能因應孩子成長各階段需求靈活配置。

5 材質｜**牆面微調外擴，讓機能與採光都升級。**打開廚房將牆面外擴增設了電器櫃，並以石塊感吧檯適度區隔又引入採光，壁掛電視以薄板鐵件收邊，後方是主臥增設的更衣室，旁邊以格柵門片整合視聽設備櫃。

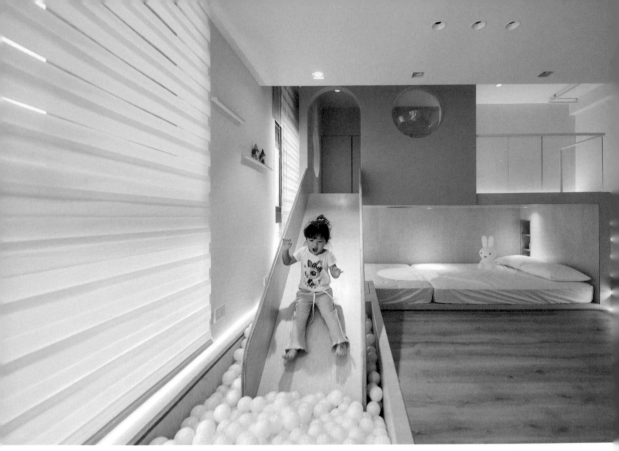

6 機能｜**觸發各種想像的兒童遊樂園。**兒童房置入一個奶茶色懸浮盒子，藉由錯層設計形成空中露臺的概念，樓梯踏階、上方地板、溜滑梯、內凹球池都是用樺木夾板，邊角都做導圓處理，扶手採用鐵件加清玻璃，讓孩子安全遊戲。樓梯與上方牆面的隱藏收納櫃，讓大量玩具收得乾淨俐落。

7 + **8** 機能｜**父母的一方寧靜放鬆空間。**主臥增設更衣室並擴大主浴，選用一體成型的人造石雙水槽，打掃清潔更省力，鏡櫃用鐵件包覆，下方浴櫃整合衛生紙盒，讓檯面乾淨俐落。

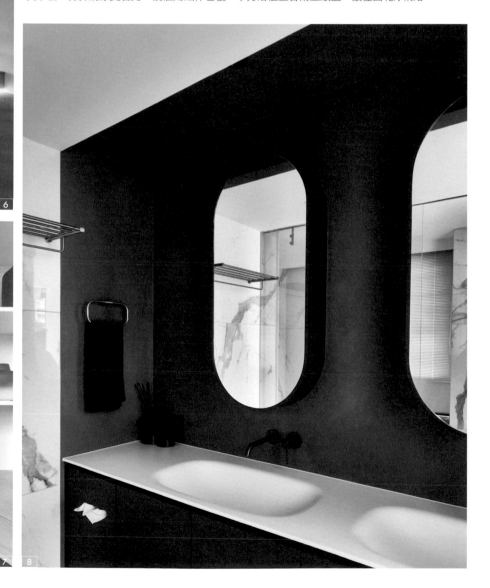

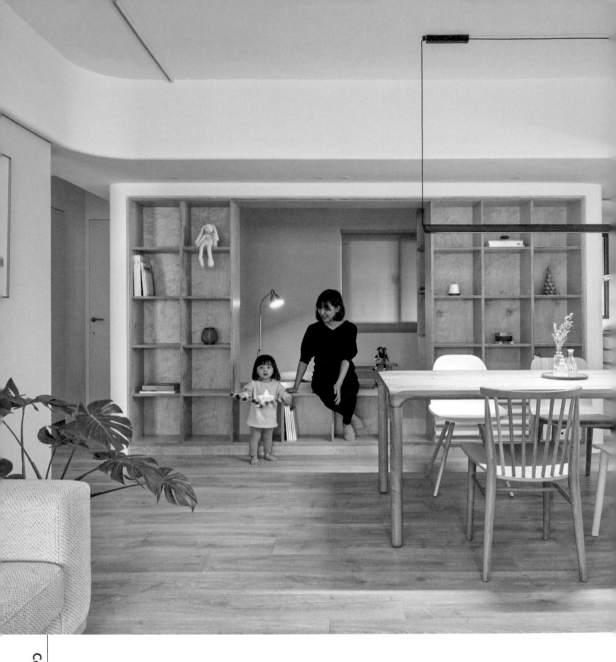

格櫃當隔間，
可閱讀、遊戲還能變獨立小孩房

25坪／2大人2小孩

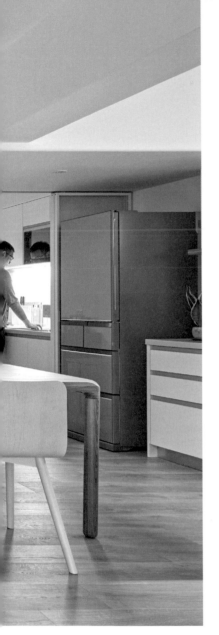

Case Study 2

多數育有一個學齡前孩子的父母，在裝修房子的時候，面對未來家庭成員的不確定性因素，通常都會猶豫是否需要先預留第二間小孩房，此案的屋主夫婦便是面臨這樣的狀況。不過實際上若遇到新增成員，距離需要獨立使用房間還有好幾年的時間，空留一房著實浪費坪效，再加上還得兼顧有限預算內，僅能微幅調整格局的基本需求，對此，敘研設計提出可階段性調整至學齡期的彈性空間予以化解。

原始毗鄰廚房的一房，取消面對廳區的隔間牆，重新利用樺木夾板格櫃組構出一面書牆，中間特意預留口字型的設計，並延伸至房間內，深度約 75 公分左右，既是座位也能當作小臥榻使用，餐廳挑選大尺寸長桌，就成為溫馨實用的親子圖書館。對應書櫃的另一側，則規劃了側向使用的開放式書櫃、衣櫃、洞洞收納牆，現階段是孩子遊戲區、客房等多元用途，父母在客餐廳也能隨時看顧孩子的動靜。

而未來真有新成員加入且需要獨立臥房階段，只要將原本隱性隔間一捲簾拆除，加上輕隔間木作牆，即可變出第二間小孩房。除此之外，現階段第一間小孩房同樣保留彈性變動的可能性，以床墊取代床架，空間尺度甚至也能擺上兩張床墊，在 0～6 歲學齡前可手足同房、拉近彼此情感，床墊使用對於幼兒來說也較為安全。

地點／台灣・新北市

格局／客廳 ×1、餐廳 ×1、廚房 ×1、主臥 ×1、次臥 ×2、衛浴 ×2

建材／玻璃、橡木夾板、白橡木、人造石、磁磚

類型／單層

文＿許嘉芬　資料暨圖片提供＿敘研設計

隨需求成長的空間設計策略

面對未知的家庭成員變動,選擇將其中一房視為彈性、多功能空間,並藉由書櫃量體取代隔間,適度地開放與客餐廳串聯,可作為遊戲玩耍、閱讀,當新增成員面臨需要獨立階段,只需要一天木作工程釘上隔間,隨即成為具有隱私的臥房,更不會影響既有櫃體的使用。

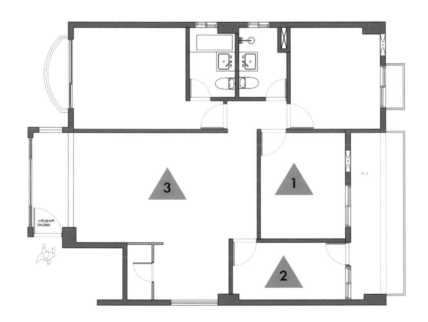

Before

1	希望維持原有房間數以及格局,但同時又能給孩子遊戲和閱讀的空間。
2	廚房空間略微封閉,想要有較為開放的隔間狀態。
3	用餐區域雖然方正,不過缺少實用機能。

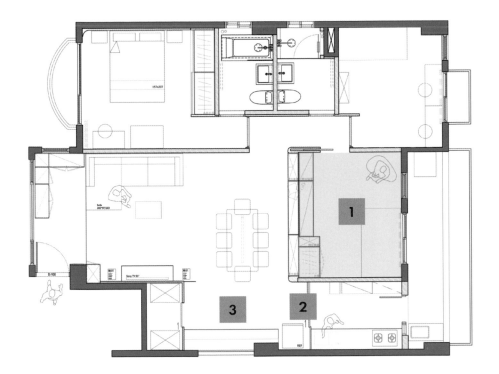

After

1 **格局** | 以書櫃當隔間並適度開放，讓這一房兼具遊戲室、閱讀、客房等功能使用，但未來又可以加上輕隔間變獨立小孩房。

2 **材質** | 廚房隔間換上透光玻璃拉門，平常多半維持開啟狀態，與餐廳保有串聯與互動。

3 **格局** | 餐廳旁增設備餐檯，可收納餐具、乾糧之外，檯面還能擺放小家電。

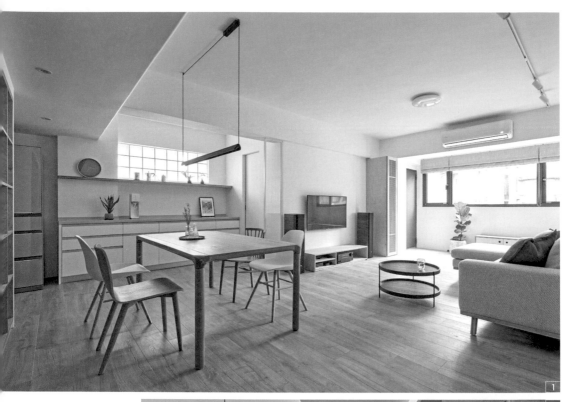

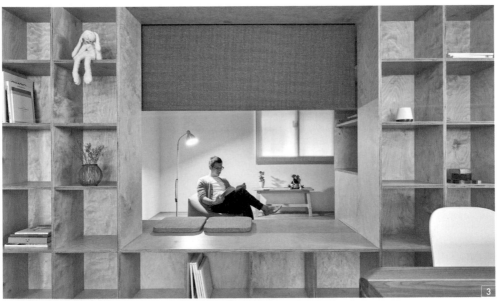

1＋**2** 動線｜**自由流暢動線讓孩子恣意奔跑**。公共廳區以餐廳為核心，開放無阻隔的空間設計，在幼兒最需要父母陪伴的階段，能隨時緊密互動，自由流暢的動線也能讓孩子恣意奔跑玩樂。

3 格局｜**通透格櫃取代隔間，機能變多更實用**。採用雙層櫃體當作彈性空間的隔間牆，中間鏤空設計兼具座位、臥榻使用，此高度也能讓孩子攀爬穿梭兩空間，現階段搭配捲簾可調整私密性，日後加入木作隔間，就是一間完整獨立的小孩房。

4 機能｜**L型坐式鞋櫃，幼兒也好用**。玄關入口處採用樺木夾板規劃 L 型的坐式鞋櫃，既可以保有光線通透，坐式鞋櫃對於有幼兒的家庭來說更實用，能訓練孩子自己穿鞋、收納。

5 機能｜**彈性空間預先規劃櫃體，滿足未來十年需求**。從彈性空間望向公共領域，格櫃所創造的鏤空通透設計，維繫著兩場域的互動性，空間內部也預先規劃衣櫃、洞洞收納牆，滿足日後轉為小孩房時的機能需求。

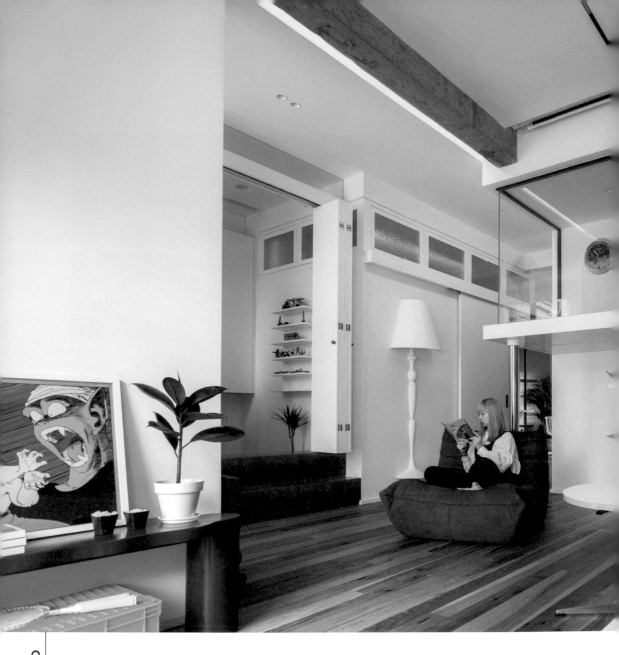

擺脫制式格局，
讓孩子自由自在的成長

30坪／2大人1小孩

　　愈來愈多屋主在思考住宅設計時，不只要能予以孩子獨特又豐富的生活體驗，也希望藉由空間觸發他們對事物的好奇心。山止川行設計設計師徐夢婷談到，若循著傳統思考住宅格局，無法打開孩子的學習觸角，改以弱化房間概念並用功能定義空間，反而有助於讓孩童在自由的空間裡，盡情地探索、學習和成長。

　　以此案為例，若依原格局直接規劃，既無法改善採光不佳的問題，一家人也無法做到交流互動。考量屋主小孩今年才要滿 4 歲，處於需要家人細心呵護、對一切充滿好奇心的階段，便嘗試在平面規劃中做了一些大膽的設計，先是將自玄關入室的空間拆分為二，一邊建構出孩子的活動室，讓他可以在這盡情地遊戲，從玩樂中展開學習；另一邊則劃設為次臥，未來孩子長大了想要獨立的生活空間，即能派上用場。接著將主臥做了微幅調整，利用挑高優勢將兒童房兼玩耍區納入，一來逐步訓練孩童獨立作息的能力，二來也能讓家長隨時看顧孩子。

　　為了不讓設計阻斷家人之間的交流，設計團隊試圖讓每個空間產生連結，像是位於主臥複層的玩耍區、活動室，和客廳隔著一道玻璃，正好連結了處在不同空間的大人和孩子，一個起身或者一個抬頭就可以看到彼此；抑或是當活動室、餐廳的折疊門完全打開後，孩子也可以自在地來回奔跑穿梭，盡情感受到光、風，甚至是外界的聲音。

地點 / 大陸・南京

格局 / 客廳 ×1、餐廳 ×1、廚房 ×1、主臥 ×1、次臥 ×1、小孩房＋玩耍區 ×1、主衛 ×1、客浴 ×1、活動室 ×1、家政房 ×1

建材 / 水泥、油漆、鏡面、混凝土、玻璃磚、長虹玻璃、木質板材

類型 / 單層

文、整理＿余佩樺　資料暨圖片提供＿山止川行設計　攝影＿梵榭空間攝影

隨需求成長的空間設計策略

　　孩子會慢慢從學齡前走向學齡期，在條件允許之下，建議可預留一間次臥，並按一般臥房去做配置規劃，當下可先暫做客房之用，未來孩子若需要自己的空間，即能做替代使用。

Before

| 1 | 原先除了主臥外，整個屋子的採光都很差，廚房、衛浴在白天也顯得陰暗。 |
| 2 | 屋主希望一家人可以各自擁有獨處空間的同時，又能彼此關照和交流。 |

After

1 **格局** | 因孩子還小，將空間打通並讓主臥、小孩房兼玩耍區整合在一塊，無論遊戲、睡寢大人都可以陪伴在一旁。

2 **格局** | 原本長型的空間一分為二，一半作為孩童的活動室，一半為次臥，方便長輩來訪時作為暫居之處。

3 **格局** | 原先陰暗的廚房經打開後將餐廳外擴至陽台，空間得到了光線照拂，還順勢創造出了一間洗衣間解決家政收納。

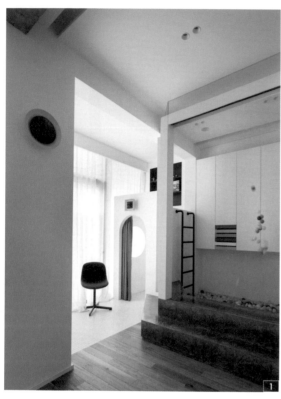 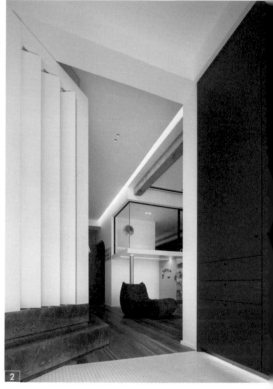

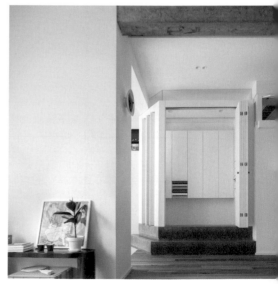

1 格局｜**帶點冒險、有趣的活動室，讓孩子自由地體驗童年。**因業主的孩子正值探索期，特別設置一間活動室，讓他能夠在這樣的空間裡萌生更多新的可能和樂趣。

2 材質｜**顏色點綴，強化孩子的色彩學習。**空間以白色為基底，滲入了鮮明顏色做點綴，包含藍、黃、紅色等，藉此培養孩子對色彩的學習。

3 + 4 材質｜**玻璃隔屏讓家人能自在交流。**活動室和位於複層的兒童房皆以玻璃作為隔牆，讓父母隨時都能留意小孩的舉動，甚至和他們產生互動。

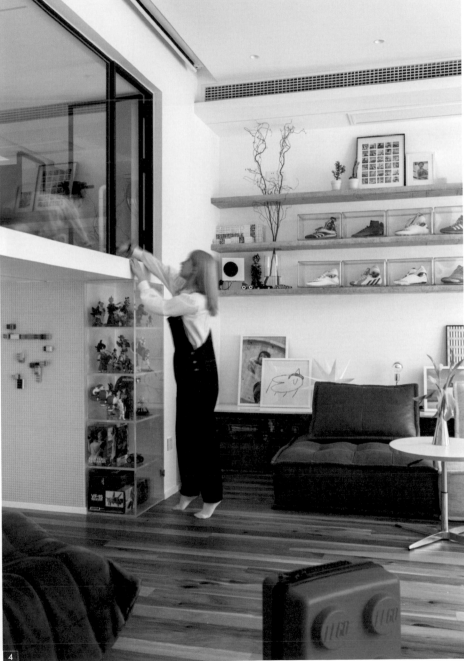

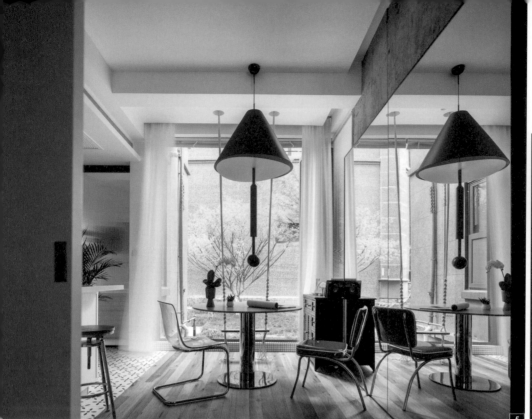

5

6

5 材質｜**折疊門一掃空間的陰暗無光。**廚房連結陽台處改以折疊門做表現，讓原先陰暗無光的環境得到了充沛採光，一家人也能在這享受自然景致。

6 格局｜**具多重功能的次臥。**空間裡配置了一間次臥，並設有氣窗確定小環境的通風，現階段可作為長輩來訪客房，日後也能轉化小孩房使用。

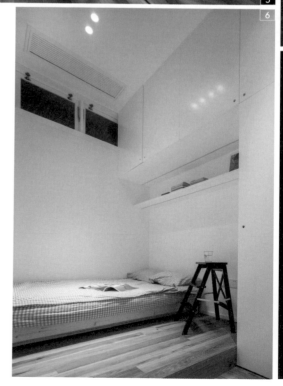

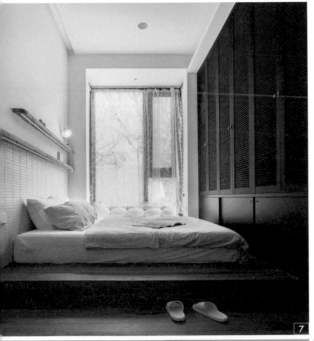

7 + 8 機能｜滿足小孩極度需要呵護的設計。 為了關照小孩需求,利用挑高空間優勢在主臥一隅連結了小孩房兼玩耍區以及主衛,拉門展開彼此是通透互連的。

9 機能｜獨立式洗手台方便又衛生。 考量隨時要替小孩進行簡單清洗,刻意將洗手檯獨立設置在外,下方採用壓克力材質,呼應門的顏色也很好清理。

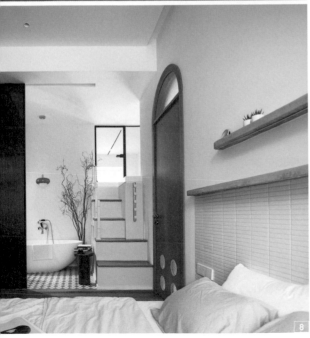

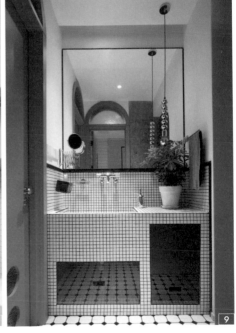

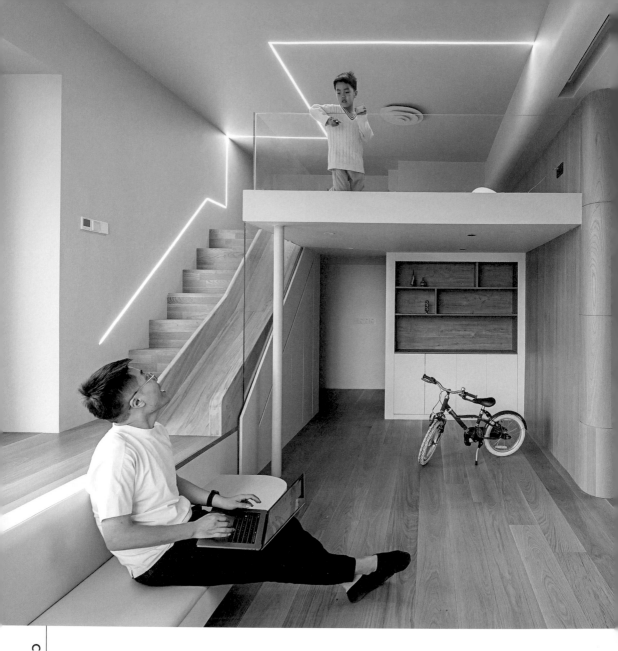

拆除臥室、廚房，創造回字動線更通透

34 坪／2 大人 1 小孩

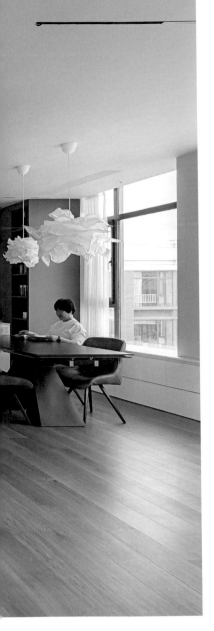

　　對於期待居家空間是通透、好玩又有用的夫妻來說，這間 34 坪的三房格局顯得過於擁擠，從廚房到臥室全是封閉獨立；雖有著大好窗景，卻缺少足以安排收納的空間。由於需要有在家辦公以及三歲兒子玩樂的開放空間，利用中央電視牆將空間一分為二，一側安排客廳與遊戲區，一側則作為餐廚與琴室使用。兒童遊戲區善用 3 米 3 高度安排夾層，上方夾層能作為小孩的秘密基地，安排開放櫃體收納各種玩具、書籍，一旁更順著樓梯設置溜滑梯，增添豐富的玩樂趣味，夾層下方則保留作為未來的兒童房使用。而相鄰的客廳沿窗架高 45 公分的臥榻，刻意不放沙發，沿著臥榻踏階安排軟墊鋪陳，就能席地而坐。兩區串聯成開闊的玩樂空間，小孩不僅有足夠的空間來回奔跑，大人也能坐在客廳隨時照顧小孩。

　　考量到小孩學齡前都和父母共用房間，僅保留主臥空間，其他兩間臥室與相鄰的廚房全數拆除，合併為開放的餐廚空間。島台安排在中央，留出四周走道，能繞著中島行走不受阻礙。餐廚角落則放置鋼琴，媽媽在廚房備料煮菜也能看顧小孩練琴。更特別的是，玄關一側設置拉門設計，從玄關就能進入遊戲區、客廳，客廳與餐廚又能串聯起來，打造全室都能環繞的回字動線。為了讓全家洗浴動線更便利，拆除兩間衛浴，設置獨立馬桶間、淋浴間，洗手檯也外移至主臥，形成飯店式套房的設計，一家三口在早晨洗漱也能各自獨立使用。

地點／ 大陸・上海

格局／ 客廳 ×1、餐廳 ×1、廚房 ×1、主臥 ×1、兒童遊戲區 ×1、衛浴 ×2、洗衣房 ×1

建材／ 三層實木地板、地暖、實木皮、強化玻璃

類型／ 單層

文＿ Aria　資料暨圖片提供＿非建築夏天設計工作室

隨需求成長的空間設計策略

　　保留夾層下方空間，未來能巧妙運用拉門與客廳區隔，形成獨立的臥室。設置置頂櫃牆，不僅多了收納，也能當床頭櫃使用。溜滑梯下方空間也不遺漏，嵌入櫃體就能當衣櫃，機能更充裕；而滑梯後方則預留為書房，方便小孩專心學習。

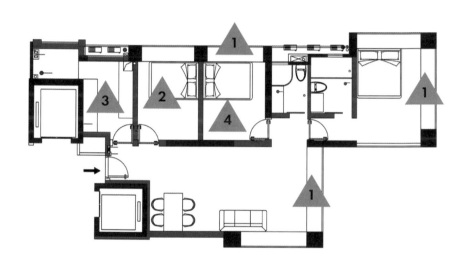

Before

1	整屋三面幾乎都是玻璃，缺乏牆體實現空間的收納。
2	常規的三房兩廳格局並非屋主理想的家，內部空間不夠開放。
3	希望有帶中島的開放式廚房。
4	考慮寶寶前期主要跟父母睡，可以預留兒童房但不作重點。

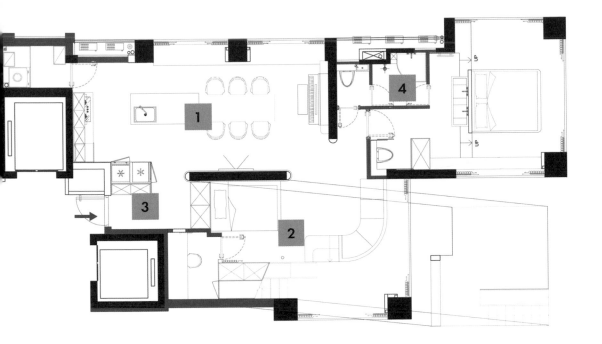

After

1 　**格局｜**拆除兩房與廚房，打通整列空間，形成開放式大餐廚，同時沿牆置入鋼琴，開放琴房便於小孩學習。

2 　**格局｜**順應電視牆安排櫃牆，巧妙分隔客廳與未來兒童房，刻意架高設置夾層，留出兒童遊戲區。

3 　**動線｜**延伸玄關牆面安排拉門，除了創造能自由行走的回字動線，也預留小孩專屬的書房空間。

4 　**格局｜**兩間衛浴全數拆除，採用分離式設計，馬桶間、淋浴區和洗手檯各自獨立，洗浴動線分開，全家同時使用也不擁擠。

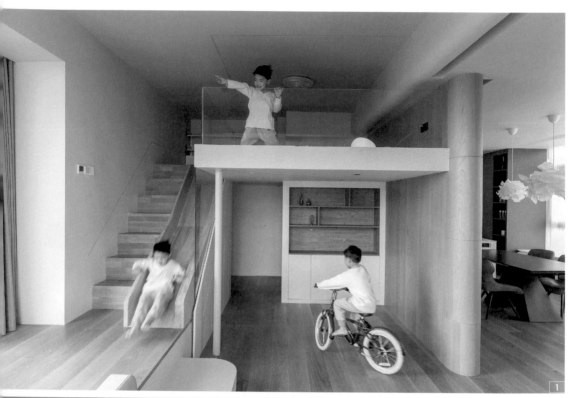

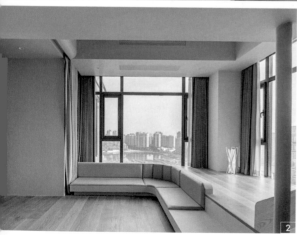

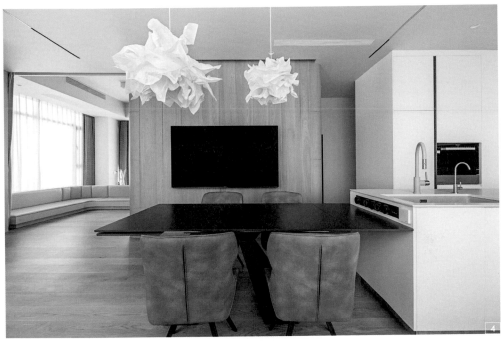

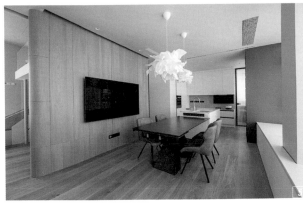

1 格局｜嵌入夾層與滑梯，空間更有趣。 善用樓高優勢安排夾層，上層安排開放櫃體能當遊戲間使用，同時設置溜滑梯，打造充滿童趣的玩樂空間。

2 格局｜架高臥榻，打造多功能空間。 客廳沿窗設置 L 型臥榻，創造開闊的多功能空間，順應臥榻鋪上軟墊就能當沙發用，或坐或臥都隨心所欲。

3 機能｜滑梯嵌入櫃體，擴增收納量。 為了善用空間，沿著滑梯與夾層安排收納、擴充機能，未來還能當衣櫃用。而滑梯側面安裝強化玻璃，增加安全使用性。

4 + 5 材質｜電視牆兩側鏤空並修圓。 電視牆兩側留出通道，同時邊角改為圓弧修飾，小孩不僅能繞著全室跑，在行進間也更安全。

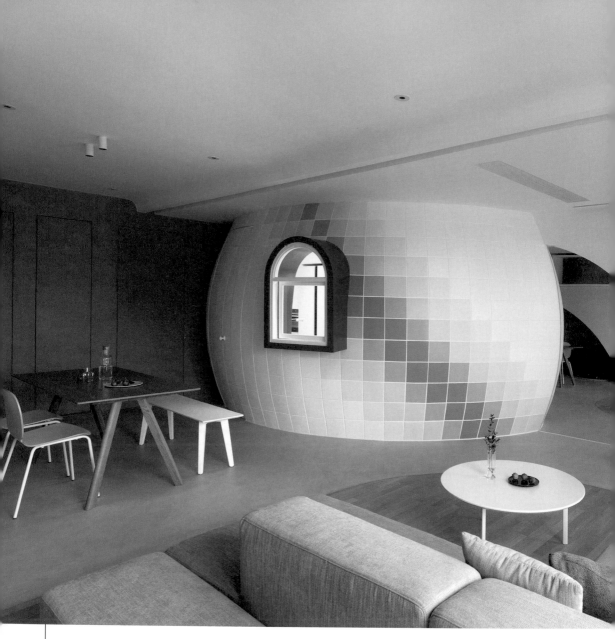

曲面廚房，
為家添加想像力和趣味性

42坪／4大人1小孩

　　這間 42 坪的兩層樓住宅，為了迎接剛出生的小孩，屋主希望能營造充滿想像力的趣味空間，卻又不過於樂園化。在以「探索」為設計核心的概念下，設計師大刀闊斧，率先將廚房與衛浴對調，客廳、餐廳與廚房便能就此串聯。廚房特地採用曲面設計，宛若太空艙橫空出現，表面也運用灰度的色階變化模擬球體受光的光線漸變。充滿趣味的動態立體視覺，不僅有效激發小孩的創造力，弧形的柔順線條也能避免牆面銳角截斷空間，客餐廳消弭界線，維持空間的連續性。廚房也留出一道對外窗，增進採光的同時，也能隨時看顧小孩。順應廚房貼上弧形鏡面，透過反射巧妙延伸客廳面寬，增加孩子視覺的探索性。客廳窗邊增設臥榻，下方安排收納，能成為小孩的閱讀角落，低矮的櫃體也方便小孩自行收納。樓梯沿牆移位，讓空間變得更完整，而上方刻意安排觀景窗，大小足以作為小孩專屬的秘密基地，提供小孩更多維度的視角感受，激發豐富想像力。

　　至於過大的 2 樓主臥則縮小，切分給兒童房使用，讓主臥與兒童房都能朝南設置，迎入大量採光。原本獨立的衣帽間移至主臥合併，整合洗浴與收納機能，動線也更順暢。保留位於北面的次臥，能作為大人的辦公區，未來也能當小孩書房使用。同時客衛移位，新增一間洗衣房，讓 1、2 樓都有各自獨立的家務空間，洗衣更方便。

地點／ 大陸・廈門

格局／ 客廳 ×1、餐廳 ×1、廚房 ×1、主臥 ×1、次臥 ×3、衛浴
　　　　×3、更衣室 ×1、洗衣間 ×1

建材／ 微水泥、木地板、鋼構、乳膠漆、石膏板

類型／ 複層

文__ Aria　資料暨圖片提供__理居設計

隨需求成長的空間設計策略

　　由於小孩目前與父母同睡，增設兒童房方便長大後分房，同時預留一間書房，保留未來讀書的獨立空間。樓梯下方也不浪費，安裝可拆除的溜滑梯設計，即便小孩長大，空間也能重新有效利用。

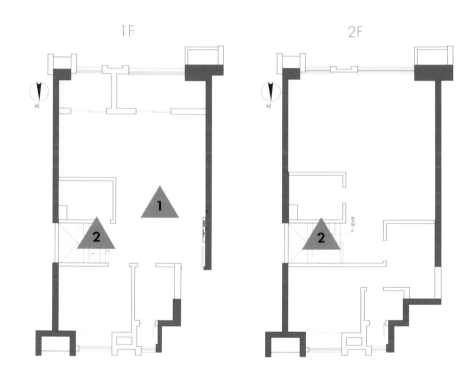

1F　　　　　　2F

Before

| 1 | 希望以孩子的成長為主規劃整個家，同時空間帶有啟發性。 |
| 2 | 樓梯位於正中間，影響動線規劃與空間利用。 |

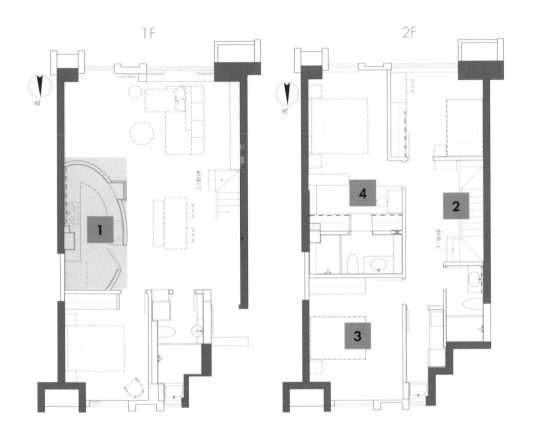

After

1 　**格局｜**廚房、衛浴對調，廚房採用曲牆設計，避免突出銳角截斷客餐廳，也賦予空間想像力。

2 　**動線｜**樓梯移位並沿牆設置，留出完整空間，動線也更順暢。

3 　**格局｜**主臥、兒童房朝南配置，並留一間多功能室，未來可作為小孩書房。

4 　**格局｜**衣帽間位移，與主臥合併，衛浴則改為洗衣間，1、2 樓家務動線各自獨立。

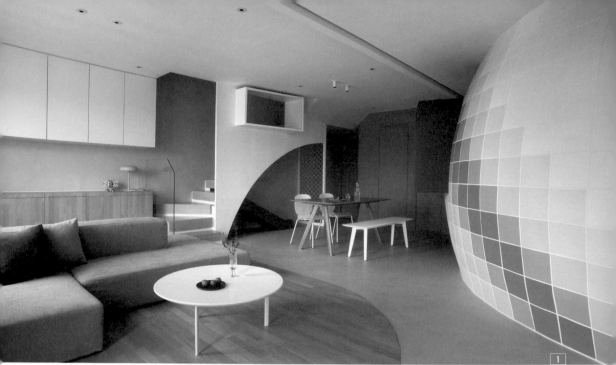

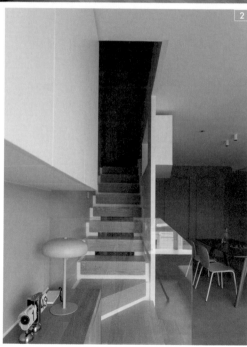
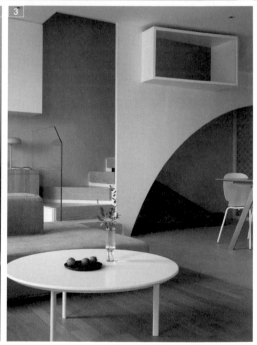

1 格局｜**弧形牆面維持寬敞空間**。順應廚房曲面，地板順勢修圓，同時弧形牆面也維持客、餐廳的寬敞視角。

2 + **3** 格局｜**樓梯增設觀景窗，提升探索性**。樓梯設置觀景窗，提供小孩不同視角的探索趣味，部分踏階還能自由拆卸，搭配溜滑梯使用，就成了小型遊樂場。

4 材質｜**雙向沙發，空間定位無設限**。選用雙面可用的沙發，整個客廳都能無設限使用，小孩能繞著全室跑。降低沙發椅背方便小孩來回攀爬，椅背也做到 25 公分寬，小孩還能躺在上面，是沙發也是遊樂場。

5＋**6** 機能｜**封閉廚房開窗，採光對流更好**。順應弧形廚房訂製櫥櫃，擴增備料空間，牆面同時開窗，迎入光線與對流，也能增進與家人的互動。

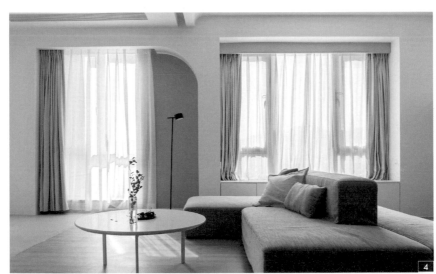

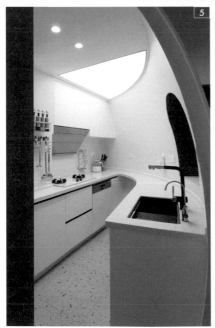

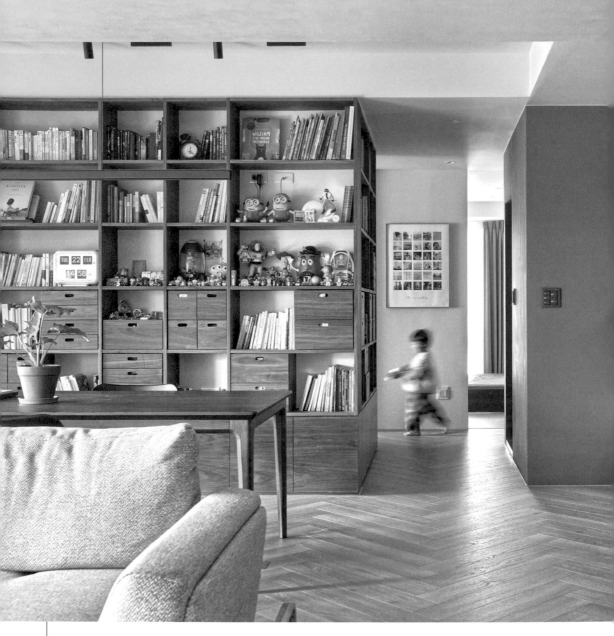

從媽媽的攝影，
為家梳理獨一無二的生活感

41 坪／2 大人 2 小孩

童趣可愛的設計語彙，隨著幼童快速成長迎來的喜好、品味改變，可能漸漸變得不是那麼合適，而融入一家子生活模式再延伸的空間風格，即永不過時，也讓小孩得以在最熟悉的濃厚生活感中沐浴成長。此案女主人是攝影人，也是一名全職媽媽，手持單眼紀錄孩子的成長點滴是她的日常，從她的映像中，大墨設計設計師徐逸帆觀察到自然擷取平凡時刻、以光作敘的豐沛生活感，進而延伸出屬於這個家庭獨有、無法複製的空間樣貌。

以深色木質調為基底的這棟住宅，在親子共處方面達到完美平衡，面對一雙分別處於學齡前與學齡期的男孩，討論後調整最初以孩子玩樂為方向，企圖最大化公共空間遊戲區的提案，選擇將日常起居與遊戲的需求疊合，讓這裡能真正隨著孩子的步調彈性調度使用。如公領域中，閱讀工作區大桌與用餐區更多時候都能讓孩子遊戲、學習、繪畫使用，而通透的視野讓家長能看盡屋內每一隅，留給媽媽更大的自由度；家有二寶延伸的大量收納需求，經由玄關旁儲藏室、公區收納牆、吧檯開放式層架、臥榻下方抽屜、遊戲室現成收納櫃的規劃得以滿足，不僅空間不雜亂，也讓孩子學習歸整物品。

好的居家空間設計，不僅能協助育兒的養成，也能幫家長分擔。設計師悉心洞察女主人攝影風格，在空間中運用不同深淺色彩、質調、肌理如木材、藤編、手工漆……等為鏡頭留存主框景與背景，讓媽媽在照顧孩子的過程中，也能在充滿細節的場景進行熱愛的攝影，透過快門靜止孩子的成長瞬間。

地點／ 台灣‧新北市

格局／ 起居區 ×1、閱讀／工作區 ×1、餐廳 ×1、廚房 ×1、主臥 ×1、小孩房 ×1、遊戲室 ×1、衛浴 ×2、陽台 ×1、儲藏室 ×1

建材／ 石塑地板、超耐磨木地板、手工漆、藤編屏風、柚木、胡桃木、馬賽克磚、金屬螺紋管、舒然銘板、磁吸軌道燈、壁燈、人造石、紋理漆、長虹玻璃、鐵件烤漆、實木檯面、玻璃

類型／ 單層

文＿黃敬翔　資料暨圖片提供＿大墨設計 Demore Design

隨需求成長的空間設計策略

　　平面圖最初便規劃了兩個版本，一是現階段一間小孩共用臥室與一間遊戲室的配置，另一個則是未來兩間小孩房都啟用的配置，床與衣櫃的尺寸、個人書桌椅的大小都已規劃完畢，只需要工廠送來安裝被能應對分房需求。

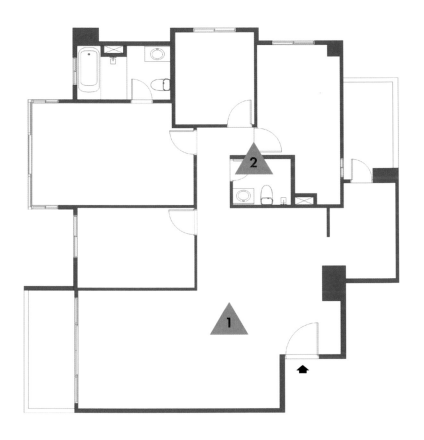

Before

1	希望以親子配置為主，同時滿足書桌、中島吧檯需求。
2	原本公共衛浴採光不善。

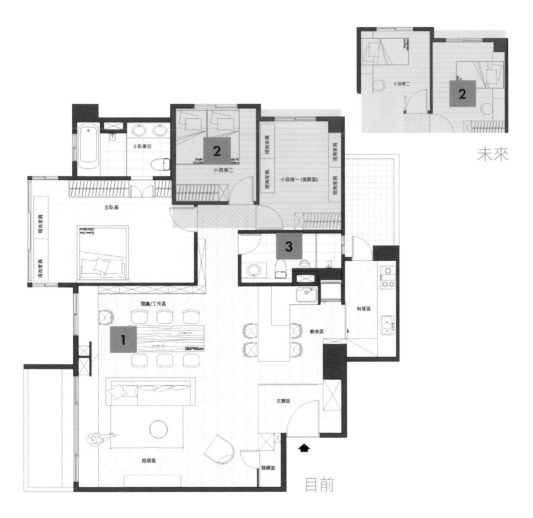

未來

目前

After

1　**格局｜**原始配置為四房，但一家四口僅需三房便足夠生活，與其規劃極少用到的客房，不如拆除隔間牆擴大開放空間並放入整面書櫃牆、260 公分寬大長桌供全家使用，將空間歸還給使用者。

2　**格局｜**考量家中幼兒分別在學齡前及剛踏入學齡期，將一人一房改為一間共眠臥室與遊戲室，現階段能充分發揮效能，日後也方便分房。

3　**機能｜**擴大公共衛浴對接外窗，並植入小便斗給家中 3 名男姓成員使用。考量小孩終會長大，小便斗設置為一般成人用的高度，年幼的小兒子在過渡期先站在小椅凳上使用。

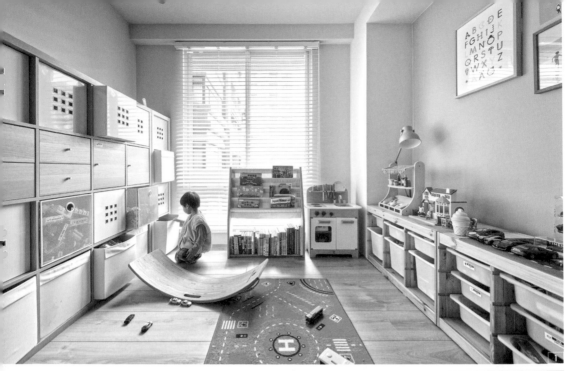

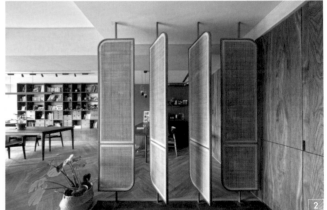

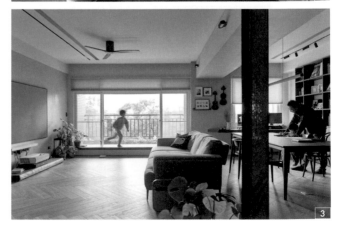

1 格局｜未來臥室先作遊戲室。使用遊戲室內擺放從舊家帶來的收納櫃，可以擺放小孩最愛的大量火車玩具；空間內沒有作任何固定傢具的設置，方便未來隨時調整用途。

2 材質｜籐編屏風區分落塵區。能 360 度旋轉，一邊銳角、另一邊圓角特殊造型的籐編造型屏風落在玄關側旁，保有居家遮蔽感。

3 格局｜抬高地面賦予更多探索體驗。拆除原屋一房拓大的公領域，寬敞的空間一側設有高 30 公分的柚木矮踏，讓小孩多了能探索的視角；後方的閱讀公作區設有收納書牆、長桌與電腦，大人小孩都能在此完成各項作業。

4 機能｜**輕食區美感與機能兼備。**餐桌設有不同高度的吧檯、收納層架,將機能最大化;餐廳角落無法遮掩的金屬螺紋管,藉由藍綠色牆面與其相映。

5 ＋ **6** 格局｜**浴缸提供屬於父母的獨擁時光。**主臥浴室入口以隱形門形式,遮蔽在白色櫃體之中,而浴室中保留原有浴缸,彷彿提供了父母暫時逃離育兒壓力的小空間。

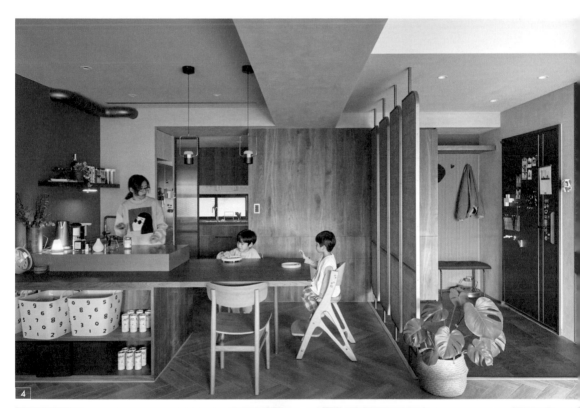

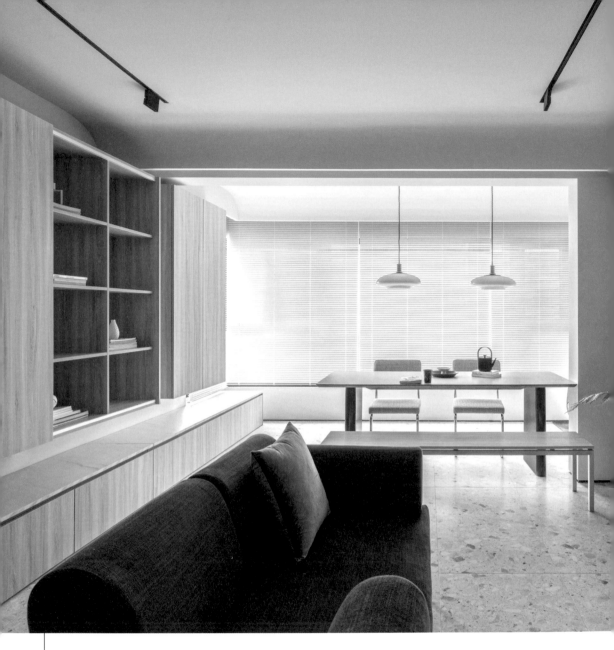

弱化電視存在，
營造沉浸式學習氛圍

49.61 坪／ 4 大人 1 小孩

　　本案座落於大陸成都，居住者包含老中青三代，吾隅設計設計總監榮燁深知此空間規劃必須滿足三代同堂的種種需求，不僅須具備共享與獨立的特點，還能隨著時間不斷變化。從進家門開始，設計者在玄關區打造順手收納動線，以大人、孩子身高設置洞洞板，孩子放學回家後自然而然將書包掛上，鞋櫃同樣為孩子設計合適開闔區，讓他養成自行收鞋的習慣。

　　由於業主相當喜歡閱讀，期待家中圍繞書香氛圍，設計者本想去除電視，但考慮到長輩依然需要電視的陪伴，選擇將電視設置於移動門上，弱化其存在感。設計者特意在客廳減少笨重櫃體的設定，以靠牆收納規劃乾淨動線，從軟裝到功能性傢具，皆以視覺輕量化為主要考量。選用 IKEA 的「DELAKTIG」鋁製輕量組合沙發作為餐廳與客廳的串聯島嶼，讓 6 歲男孩可以自行搬動沙發位置，訓練他的獨立自主性，同時透過可模組選配規劃的組件，依據未來生活所需打造靈活多變的家。

　　針對剛升上小學一年級的學齡期孩童，設計者將客廳和餐廳作為學習娛樂中心，提供孩子下午回家寫作業、繪畫使用。考量到疫情學校停課，孩子需要上網路課程而設置投影布幕，營造沉浸式的課堂學習氛圍，週末假日則轉變為全家人的專屬劇院。兒童房並未使用與衣櫃連在一起的大型書桌，反而選擇可隨著孩子身高調整高度的 IKEA 書桌。考量將來當孩子離家讀書或工作，兒童房的定義會慢慢弱化，設計者選擇彈性化、可拆卸傢具，因應未來 5 年、10 年的變化，既能滿足孩子的成長需求，還能為空間創造更多可能性。

地點／ 大陸‧成都

格局／ 客廳 ×1、餐廳 ×1、廚房 ×1、主臥 ×1、次臥 ×1、兒童房 ×1、衛浴 ×2、更衣室 ×1

建材／ 仿水磨石磚、乳膠漆、直紋玻璃、訂製系統櫃

類型／ 單層

文＿陳頊如　資料暨圖片提供＿吾隅設計

隨需求成長的空間設計策略

　　6 歲的孩子大約 10 ～ 15 年之後，可能會外出讀書或工作，未來兒童房將成為業主的興趣房或收納空間，因此傢具的彈性化選擇極為重要，設計者透過沿牆收納櫃搭配可移動式的書桌與模組化櫃體，讓兒童房能隨著業主的生活型態調整。

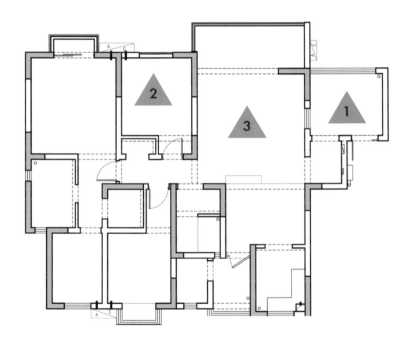

Before

1 玄關需要有大量儲物空間，且能夠在玄關完成換鞋、更衣、洗手、消毒的流程。

2 兒童房希望能伴隨孩子的成長而彈性變化，有足夠的收納和展示空間。

3 公共區希望打破傳統格局，創造屬於自家生活模式。

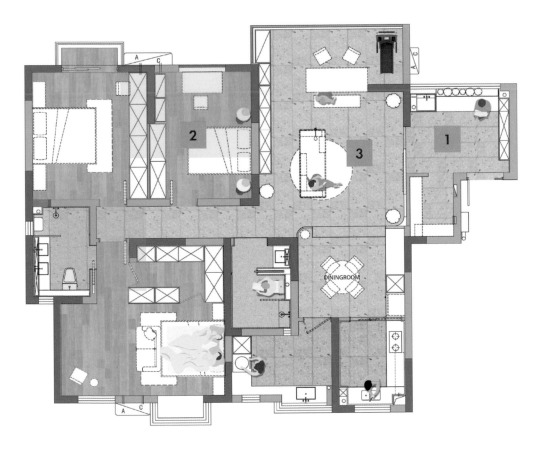

After

1 機能 ┃ 玄關區配置洗手檯、小型收納間、收納櫃體，疫情之下，讓大人、孩子養成一回家就更衣換鞋、清潔雙手的好習慣。

2 格局 ┃ 兒童房設置於最靠近客廳的位置，希望孩子時常走出房間，多與父母、外公、外婆相處，而非整天宅在房間。

3 機能 ┃ 公共區配置大量收納書櫃，破除一般以電視為中心的設計，為孩子營造有如圖書館般的氛圍。

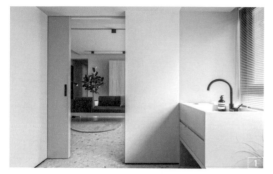

1 格局｜**玄關區方便洗手換鞋**。將既有陽台納入入戶玄關，設置洗手檯與收納鞋櫃，讓全家人回家有方便的收納清潔動線，進而養成良好生活習慣。

2 + **3** 材質｜**弱化電視存在焦點**。設計者經過多次實驗，成功將電線藏於移動門中，客廳不以電視為視覺中心，打開門後，可看到玄關洞洞板與女主人寫信給孩子的溝通信箱抽屜，為空間添增驚喜。

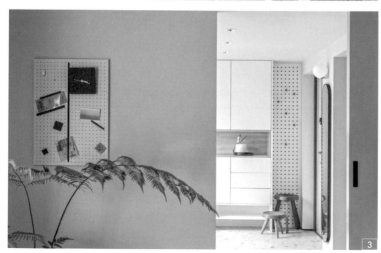

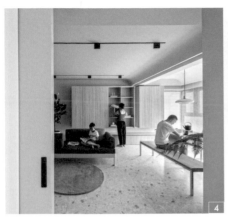

4 動線｜**以沙發作為串聯中心**。週末若沒有外出，一家人就會圍繞著沙發展開假日活動，可能是與孩子在靠窗的大書桌上拼樂高，或者讀書。

5 機能｜**營造沉浸式學習氛圍**。設計者透過設置投影布幕，讓孩子線上學習時透過大螢幕，更能沉浸於課程，週末假日則轉變為全家人的劇院。

6 機能｜**使用彈性、可移動拆卸傢具**。當孩子需要獨立空間時，兒童房的使用頻率才會逐漸提高，除了衣櫃為固定的訂製收納櫃，其餘皆使用彈性、可移動拆卸的傢具，讓空間更具可塑性。

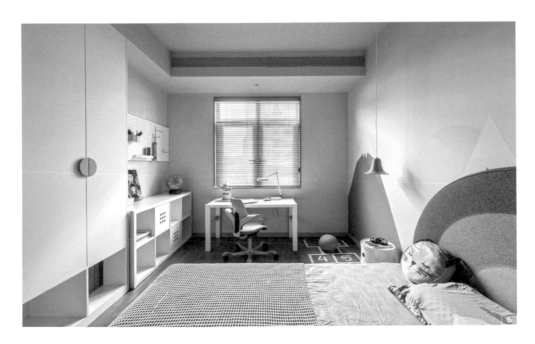

共享空間
日常起居
收納 讀書
隱私 親友到訪 獨處
雜持聯繫
互動
不受打擾 獨立
過夜需求
凝聚情感

2 Chapter

轉變期

孩子長大進入青春期，
爸媽也能漸漸把重心轉
移到事業，走入家庭轉
變期的家，會比以往更
重視獨立空間。

Point 1 ／ 小孩邁向獨立的獨處空間

青春期是孩子性格、想法、行為上有很大轉變的時期，也是父母學習尊重孩子更全面成為獨立個體的過程，通常會幫孩子準備一間獨立臥室，外人無法隨意窺探，能安心享受有隱私與秘密，提供屬於自己的成長空間。

手法 1 　格局｜臥室中的書桌區，逐漸賦予小孩房更多自由

若是臥室空間的坪數允許，可以為進入青春期的孩子規劃書桌區，擺設一張桌子就能定義出區塊性的機能，青春期後的孩子通常不需要父母輔導課業，並且這個敏感時期的孩子開始注重隱私，給予他們一個私人並安靜的環境是很重要的。無論是課業繁重的國高中生，或是準備報告的大學生，都需要一個避開公領域其他聲響的空間，也是尊重個體的獨立性。

圖片提供＿日作空間設計

手法 2 　格局｜兄弟兩人一起睡也準備好兩間房

兄弟倆即便有年齡差，從小就習慣一起睡，在設計上仍然要考慮未來有各自獨立房間的可能。兩間房在此時期可以一間作為臥室使用，在長向型的公共空間設計中，另一間作為書房可挑選鄰近公共空間中心的位置，以拉門的做法敞開空間與公共空間連結，霧玻拉門也方便父母看顧幼齡的弟弟，未來兩個孩子都到了青春期想擁有各自獨立的臥房時，調整家具即可。

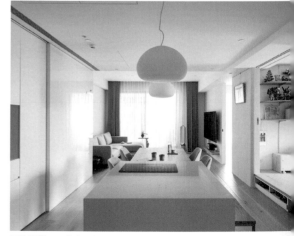

圖片提供＿日作空間設計

手法3 機能｜臥室內減少插座，增加全家人在公領域互動的機會

臥室中保留書桌可以讓孩子獨自享受喜愛的事物，保有一定程度的隱私性，但家人之間似乎又少了互動機會。因此可以透過插座的設置，讓空間的使用機能與習慣有些微調，少了插座意味著在臥室內使用電子產品的時間大幅縮減，增加孩子待在公共空間的活動，並且避免放電視與桌電，若是課業有需要，可以利用可移動的筆電作調整，使臥室的機能盡可能單純，也訓練孩子自律，在房內可以不受干擾看完一本書、畫一張圖、彈奏樂器等，專心於螢幕之外的喜好。

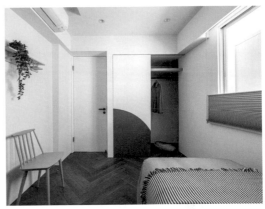

圖片提供＿森叁設計 SNGSAN Design

手法4 材質｜以輕隔間、隱藏門建立隱私

青春期後的孩子思考上更有獨立意識，對於房間的隱密性要求也提高了，儘管希望家的空間能保持通透、氣流流通，但完全清透的玻璃隔屏是較不建議的做法，隔間的材料盡可能選擇具有遮擋性的材料，如木作的造型牆、隱藏門或輕隔間，當門完全敞開時又能延伸空間，讓視覺上的線條或面積是乾淨俐落的，就能達到舒適的空間效果。

圖片提供＿日作空間設計

Plus 允許孩子在空間展現自己的喜好

「你的孩子不是你的孩子」這句話是每一對父母都要經歷的路程，國中以前孩子的自主意識還不強，做決定往往依賴父母，青春期後的孩子身心漸漸成熟，培養獨立思考的能力，代與代之間的想法也會出現落差。讓孩子擁有獨立空間是父母學習放手的過程，尊重孩子的思考與喜好，彼此能互相學習與支持是最舒適的親子狀態。

Example 1 取消拉門、移動牆面，確保小孩們的獨立性

　　這是一間 40 年的老屋改造，屋主喜愛簡約的樣式，有很多書的收藏，以及為兩隻貓作活動空間。一家人的相處常常是一起看書、用餐、聊天，因此不需要沙發和電視牆，而是把公共空間的區塊串起來，從窗邊臥榻、餐桌、吧檯都作為多功能使用。兩間小孩房原本設有拉門可以相通，其中一間設了櫥櫃，壓縮了空間，重新移動隔間牆後，在中間設了衣櫃，平衡兩間房的使用面積，也確保了彼此的獨立性。

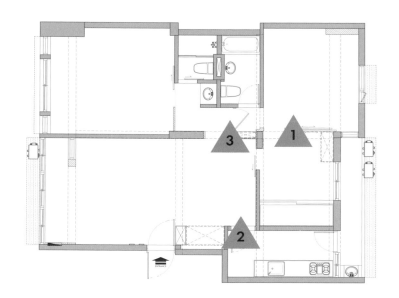

Before

1	拉門提供的臥室獨立性不足。
2	公共空間還可以再打開。
3	立面少了延續性，視覺上也不平整。

室內坪數／28 坪・原始格局／3 房 2 廳・規劃後格局／3 房 1 室 2 廳・居住成員／1 大人 2 小孩
空間設計暨圖片提供__森叄設計 SNGSAN Design

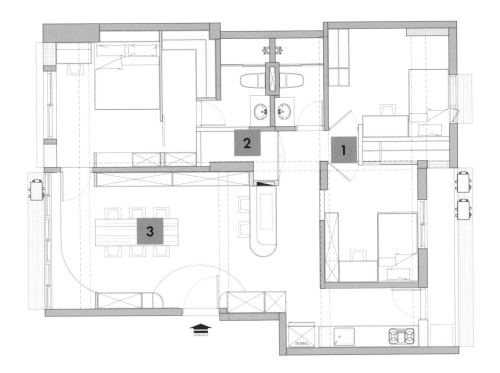

After

1 動線｜兩間臥室的動線多了一個轉折，保有隱密性。

2 格局｜更改出入口後變為儲藏空間，位於不顯眼的角落處，無須擔心影響整體。

3 機能｜以臥榻和餐桌取代電視沙發，符合一家人的生活習慣。

Point 2 ／ 促進家人互動的公領域空間

開放並且具有舒適度的公共空間，就會讓人更願意在此與家人相聚，試著從細節設計的小巧思，找到使用 3C 產品與家人相處的時間平衡，甚至創造兩者並存的折衷設計。

手法 1　動線｜書桌後背有靠避免分心

　　國中以上的孩子需要更穩定的念書空間，開放式的書房區有視野通透的優點，同時也常緊鄰走道動線，建議孩子念書的座位區背後不留走道，而是靠著安定牆面或機能櫃體，避免背後有人走動影響專注力，某種程度上也可保護使用者隱私，孩子在閱讀的書或螢幕畫面不容易直接從後方被觀看，這樣的空間更有安全感與舒適感。

圖片提供＿森叄設計 SNGSAN Design

手法2 機能丨互不影響的ㄇ字型書桌

在一整日的時程規劃上來看，大部分人都把時間花在公司或學校，與家人相處的時間佔比是很少的，既希望能家人們有相處的時間，但又想擁有各自的隱私，這樣的狀況能試著透過家人共享的書桌區解決，調整不同座位的方向，如家中有三位成員就能放置ㄇ字型書桌，避免看到彼此的螢幕或閱讀內容。如此也能避免獨自孩子窩在房間中使用3C產品，家人間有多一點互動。

圖片提供＿日作空間設計

手法3 材質丨利用木紋臥榻營造舒適的共享空間

小坪數儘管無法做到擁有獨立書房，卻也能利用每個區塊都是緊密、穿透的特性，從家人最常相聚的餐桌區旁，延伸出木紋臥榻區。坐臥不設限的舒適感是臥榻的特性，不需要像坐在餐桌或書桌前那樣端正姿態。公共空間中若能同時有做正事和放鬆、容納兩種行為模式的區域，能讓家中成員有更多彈性使用，孩子們便更願意在此空間自在做更多事。

圖片提供＿森叄設計 SNGSAN Design

手法 4 機能｜臥榻結合複合功能打造互動空間

　　面積依據場地可大可小的臥榻，是人們最直覺想待很久的地方，這樣的區域就能服務下課與下班後的休息時間，凝聚家人在此相處。每個家庭都有不同的親子互動，像是有的家庭喜歡一起享受泡茶聊天的時光，便將臥榻設在餐桌一側，上方垂一自在鉤、下方放燒火盆即可煮茶，鄰近廚房也方便清洗；臥榻掀開來下方甚至有燒木材的火爐，讓喜歡圍著火光相處的一家人渡過美好的休閒日常。

圖片提供＿＿日作空間設計

手法 5 格局｜讓電視牆成為配角

　　人們對於客廳的想像往往是電視主牆與沙發，在這樣的思考下，通常會圍繞著電視牆做設計。若是將空間的重點拉回人所處的位置，空間氛圍便會有所變化，傾向於凝聚一家人的情感。在開放空間中以傢具定義出書桌區、餐桌區和客廳區，座椅彼此面對著「人」，在側邊的電視牆則是一種機能，看電視時也能靈活轉動單椅方向做使用。現在也有愈來愈多家庭直接放棄電視，而是改為投影機搭配可以收起來布幕使用，將客廳重新定義為一家人的「起居室」。

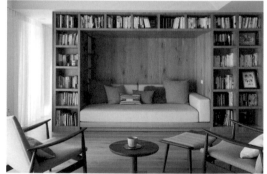

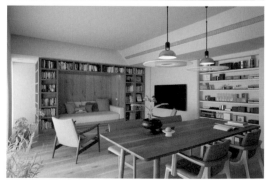

圖片提供＿＿日作空間設計

手法6 格局｜每一層都創造家人共享空間

　　在透天住宅的規劃中，一樓常常是車庫、客廳、廚房等公共區域，較私密的臥室空間會放在二樓以上的空間，而每個機能區塊都能享有較多坪數是多層住宅的優勢，藉此讓家人們互動的空間往臥室層延伸，使互動空間容易接觸，這些空間可以發展為孩子們的書房、泡茶泡咖啡的休閒區、運動空間等。如果孩子們有朋友來家裡作客，也能在這些公共空間進行招待，讓爸媽放心。在單層住宅中，也能夠試著透過賦予空間多處休閒角落的做法，創造公共卻又保有隱私的空間。

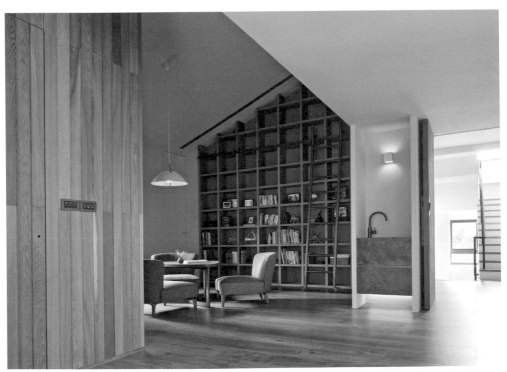

圖片提供＿日作空間設計

Example 1 環狀動線，讓公共空間成為家的中心

這是一戶長向型的住宅，中間配置為開放式的公共區域，讓整排落地窗的光線能不被阻斷，兩端分別為小孩房和主臥，也利用空間細長的特性，以廊道創造環狀動線。ㄇ字型的書桌讓一家三口能長時間彼此陪伴，用視野錯開的方式給予使用的隱私性。客廳的設計有別於一般，以包覆性的臥榻和單椅取代沙發，電視牆成為客廳的配角，公共區域更強調家人之間的相處。

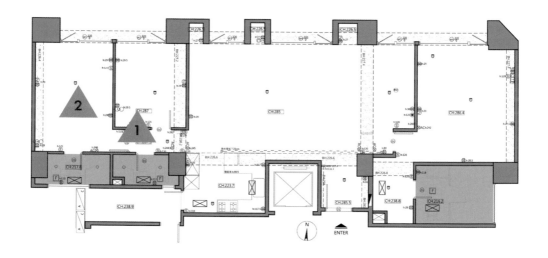

Before

1	隔間讓光線被阻斷。
2	距離公共空間較遠。

室內坪數／40 坪‧原始格局／3 房 2 廳‧規劃後格局／2 房 1 室 2 廳‧居住成員／2 大人 1 小孩
空間設計暨圖片提供＿日作空間設計

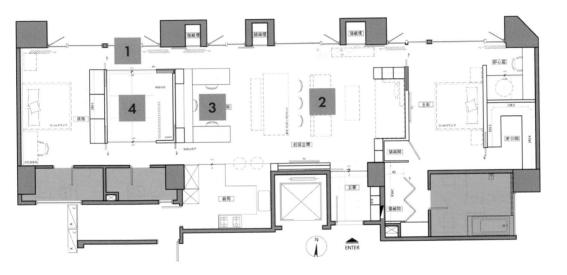

After

1 動線｜環狀動線讓每個空間都被開放出來，無論是陽光、空氣都是流暢的，末端空間也不會被忽略。

2 格局｜公共區域採用開放式設計，以傢具定義區域。

3 機能｜ㄇ字型書桌區讓家人們能專心做事，但又能相互陪伴。

4 機能｜和室放了一座鋼琴，平常作為練琴室，拉簾與隱藏門闔上就可以是客房。

Point 3 ╱ 多功能的彈性空間，是親友過夜最佳選擇

進入轉變期後，家中的訪客不僅是父母的親友，孩子們的朋友也會到家中住宿，客房需要舒適並兼顧暫時的隱密性，同時也要注意不影響家人的日常起居，透過動線和格局的規劃回應這些需求。

手法 1　動線｜廊道的閘門設計保護私領域

具彈性使用功能的客房空間，往往會被放在與客廳相鄰又接近臥室的區域，這個位置能引導客人們在公共空間互動，在此處的通道上設置像閘門一般的設計，即是動線上的活動關卡，避免能長驅直入臥室空間。若是借宿的是父母的親友，即可不打擾到孩子在臥室中念書，反之，孩子若帶朋友回家過夜，嬉鬧時也能減少對父母的影響。

手法 2　機能｜開放式的多功能和式房

家庭中常常遇到的夜宿狀況約一、兩日，非長期使用，因此客房的設計以彈性規劃最實用，和室空間便能滿足這樣的需求，在地板鋪上榻榻米改變了使用地板的方式，挑選家具為矮桌、和室椅居多，席地而坐的特性能自由安排床墊、坐墊。打開的牆面空間能成為公共空間的延伸，以門片、玻璃或簾子遮擋就能是獨立房間，平常可作為孩子獨處的一隅，甚至放一台鋼琴就能是練琴室，拓展除了臥室以外的隱私性領域。

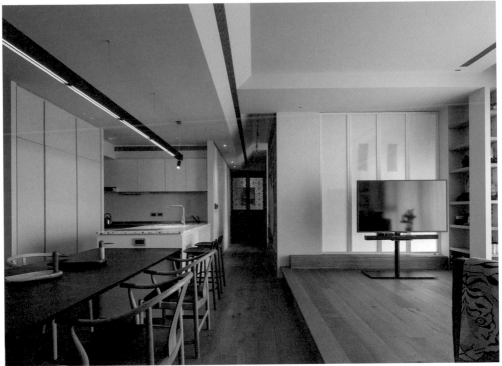

圖片提供__日作空間設計

圖片提供__日作空間設計

Point 4 ／ 青春期後的收納需求

幼童時期的物品通常是玩具、童書，隨意收納在家中各個區域都無妨，隨著年齡增長有了自己的臥室，也需要私密的收納櫃，或者新增衣櫃，讓孩子掌控個人空間的佈置。

手法 1　機能｜給孩子有門板的收納空間

　　進入青春期的孩子有了獨立的臥室，也需要完全屬於自己使用的收納櫃，若有收藏品如公仔、樂高就需要開放式的展示空間，但偶爾也有一些收藏品是孩子們瞞著父母買的，例如漫畫，此時需要考慮留給孩子可以收納小祕密的空間，在開放櫃中穿插設計局部門片或抽屜的收納，這也是一個空間歸屬感與安全感的一環。

手法 2　機能｜創造姊妹的分享空間

　　童年時期，兄弟姊妹睡同一間臥室，或是有父母陪睡都是很常見的狀況，國中開始的獨立意識會傾向於擁有自己的房間，而女孩子之間常常互相分享保養、化妝品或是衣服，因此情感好的姊妹會比兄弟更適合共享同一間臥室，臥室中準備好床、收納櫃、衣櫃、書桌椅充足的數量，分配上無所偏頗，孩子們就能安心一同使用房間。

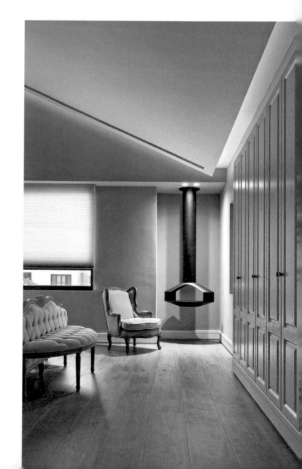

　　　　圖片提供＿日作空間設計

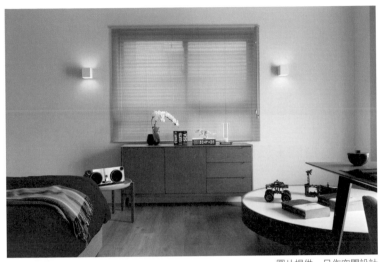

Point 4 ／青春期後的收納需求注重個人隱私

圖片提供＿日作空間設計

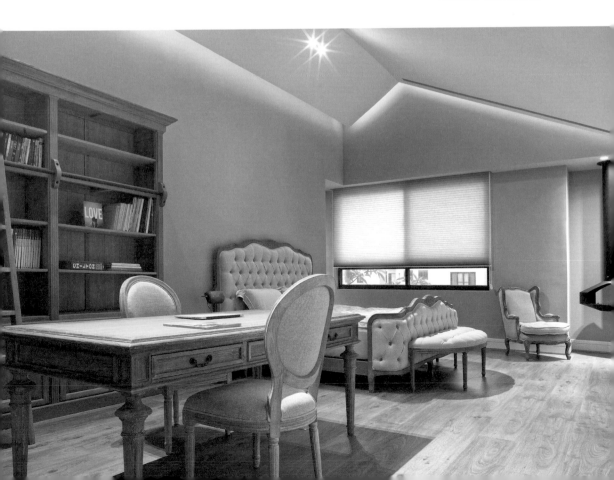

Point 5 ／ 長期在外求學的孩子也需要屬於自己的空間

為長期在外求學的孩子保留獨立臥室，是父母的愛與牽掛，家的空間也提供孩子心靈上的歸屬感。這樣的空間建議具有彈性使用，並且保有孩子完全的私密性是最理想的狀態。

手法 1 　機能｜設置孩子在外熟悉的空間

從青春期就在外求學的孩子，對於住宿或學校的環境更有熟悉感，了解孩子最喜歡的角落，在空間中安插相似元素，例如學校圖書館中，像蠶豆般嵌在書櫃中的舒服臥榻區，讓這樣的熟悉感與家連結。父母也能藉由這樣的設計，對孩子多一些理解，在使用這個設計時也能產生一種親密的連結感。

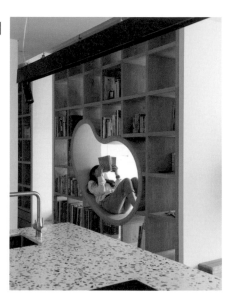

圖片提供＿日作空間設計

手法 2 　格局｜通道與小孩房連接

孩子長期不在家中，房間常常處於閒置狀態，若設計多功能房讓孩子使用，又少了一份在家鄉擁有自己空間的歸屬感。可以讓第二位家庭成員彈性使用孩子的臥室空間，在格局上則以開口做兩間臥室的延伸與獨立，空間彼此打開就有更多被使用的可能，而孩子回到家中又能透過門扇閉合達到獨立使用。

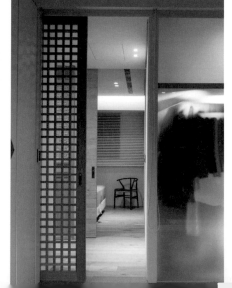

圖片提供＿日作空間設計

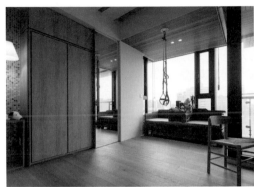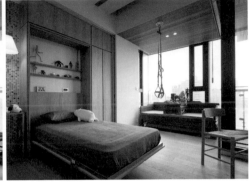

圖片提供＿日作空間設計

手法3 機能｜下掀床板設計兼顧隱私與彈性使用

避免空間長期無人使用，在外求學的孩子臥室設計可具彈性，讓其他家庭成員平日也能使用，例如裝上 TRX 運動器材就能是健身區；擺放桌椅金工工具可以是工作室。櫃體的設計仍可保留孩子的隱私性，如衣櫃，或是結合下掀床與收納的櫃體，保有放置私人物品的空間，床板收合時讓房間有更大的空間做彈性使用。

手法4 動線｜公共區域流暢的動線

與孩子聚少離多就會更珍惜彼此相處的時間，因此一個全然舒適的公共區域不可或缺，公共區域從客廳、餐桌中島、廚房到客房，動線是多向性並且流暢的，無論待在哪個區域，家人們的狀態都能隨時看到，眼神與對話傳遞不受到任何隔屏的阻礙，相處的記憶無須多，一秒也能成為永恆。

Plus 避免將孩子的空間作為堆放物品使用

求學住宿的孩子最常抱怨的，就是自己的臥室被當作儲藏室使用，堆滿物品的空間會使人感到壓迫，也產生了不被尊重的情緒，家反而變成了不舒服的空間。儘管孩子在外生活，有較強的獨立性，難免也會有漂泊不定的感受，藉由不停返家的過程建立歸屬感，父母所在之處就是孩子的家，給予他們一個可以安心回家的空間。

Example 1　臥室範圍可動態調整，不設閒置的空間

　　屋主一家三口相聚的時間較少，孩子長期在外求學，寒暑假回家是格外珍貴的相處時間，如何創造家人們舒適互動的公共空間十分重要。設計者以開放式的區域配置增加更多交流機會，在書櫃嵌入能窩著看書的臥榻，取自孩子在學校裡喜歡的空間，延續熟悉感。把主臥室和小孩房設計設計為可動態調整範圍，讓兩間房的連結性變強，方便其他家人使用此空間。床設計為可收納的櫃體，孩子不在家時，女主人可以利用延伸出的空間做運動、做手工興趣。

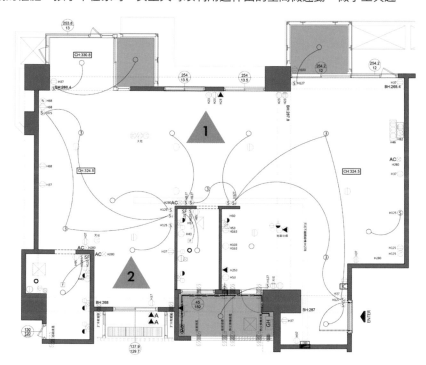

Before

1　未定義的空間、未決定的隔間方式。

2　採光較差的一側。

室內坪數／35 坪‧原始格局／3 房 2 廳‧規劃後格局／2 房 1 室 2 廳‧居住成員／2 大人 1 小孩
空間設計暨圖片提供__日作空間設計

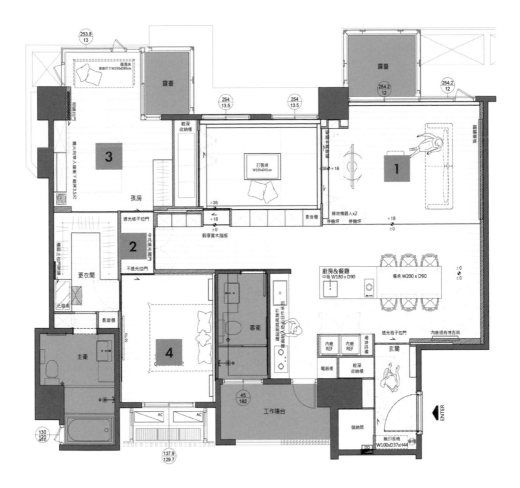

After

1 動線｜保持公共空間的動線靈活性，也讓光線到達空間另一側，創造能自然互動的家庭空間。

2 格局｜兩間臥室可透過一條通道做動態調整，門閉合時各自具有隱私性，全都打開時又能緊密連結。

3 機能｜採下掀床板設計，放下時是孩子的臥室，收回櫃體時便化作工藝工作室和運動空間。

4 格局｜房子一側的採光較差，睡眠時更偏好陰暗的環境，因此規劃為主臥室。

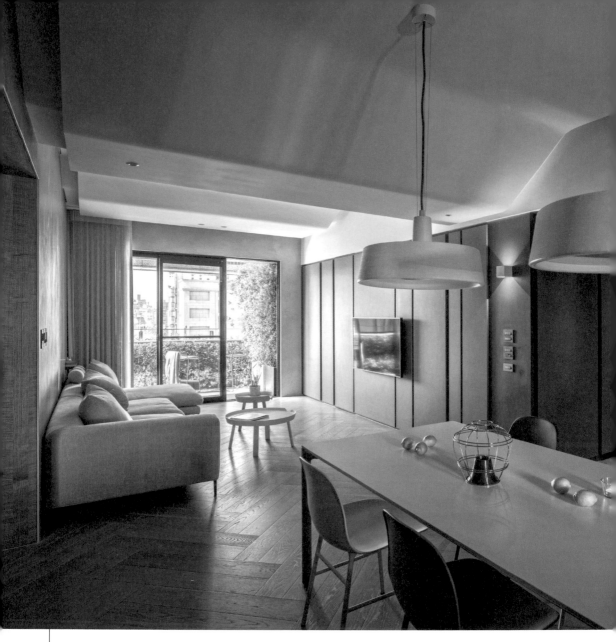

以縱深與綠意，
建構群聚而獨立的共享生活

37 坪／ 3 大人

　　面對姐弟三人陸續北上求學，父母特地購置了一處新成屋，希望能提供孩子們出社會前的最後一座堡壘。負責操刀空間的創研空間設計總監何俊宏透露，家長深知大學是社會的縮影，社交是這個階段的重頭戲；同時，此時的孩子最為注重隱私，過去青春期未必會有獨立的臥室，但此刻不能再套用老作法，因此如何讓三人都能在這座住宅有著獨立、又能滿足群聚社交活動的居住體驗是關鍵。

　　在不做格局調整的前提下，設計師保有原 3 間臥室的設計，僅拆除餐廚之間的隔間，將其敞開形成一縱深長的動線，再透過連續曲線的天花修飾梁柱，進而強化群聚空間的縱深，向外延伸至戶外露台。這個基地最大的優勢之一，在於面西的橫向露台擁有擁有良好絕佳的城市景觀，串起兩間臥室與客廳之間的軸線，設計師在建築原本配設的玻璃欄杆中增設橫向的石材檯面，沿著牆面陳設綠意，不僅強調出空間面寬，在各個空間皆能盡攬室外綠意，也增添了一處能自在呼吸的小天地。這樣結合縱橫優勢的設計手法，使公共空間自然銜接綠帶，為三姐弟提供了具亮點的群聚空間，當家人或朋友到訪時，無論在客廳遊玩、餐廳聚餐或是陽台閒聊都能同時觀景。

　　而三姐弟在意的獨立空間，則分布在縱深公共空間的周遭，其中 2 間臥室原本就是套房，但都有一些使用上不方便的問題，藉由放大衛浴空間、開門位置位移，賦予完善的機能；而第三間臥室則透過推拉門將公用衛浴納入形成套房，形塑各自獨立的小天地。

地點／ 台灣・台北市

格局／ 客廳 ×1、廚房 ×1、餐廳 ×1、臥室 ×3、衛浴 ×3、景觀陽
台 ×1、工作陽台 ×1

建材／ 橡木染灰海島型木地板、Mortex 比利時礦物塗料、Lamitak 新加
坡美耐板、進口霧面石英磚、進口壁布

類型／ 單層

文＿ Celia、黃敬翔　資料暨圖片提供＿創研空間設計 Create+Think
Design Studio

隨需求成長的空間設計策略

大學畢業後，姐弟三人勢必會朝各自的人生規劃發展，住宅或許會提供其中一人組織家庭使用。而完善的三房兩廳格局規劃，能應付大多數家庭需求，只需要更換軟裝、風格即可。若未來只需兩房，藉由拆除沙發後隔間牆，能進一步放大公共空間。

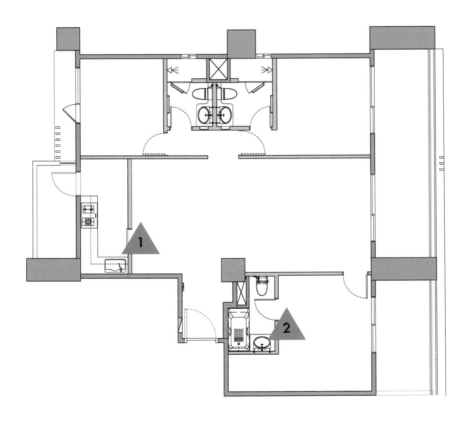

Before

| 1 | 原始廚房以隔間封閉，空間狹小且採光不佳。 |
| 2 | 主臥衛浴雖然規劃了浴缸，但空間十分擁擠。 |

After

1 | **格局** | 拆除餐廳與廚房間的封閉隔間，讓室外的景致與光線能引入室內，並以六角磚材質與木地板人字貼界定餐廚區場域。

2 | **材質** | 兩間臥室分別面向戶外露台，大樓外牆並無相連，設計師運用綠意並增設石材檯面，營造出舒適的室外小天地。

3 | **動線** | 原始格局只有這間臥室沒有獨立衛浴，為求讓每個孩子都有完全隱私的空間，透過推拉門設計將公用衛浴納入形成套房，但有客人來時也能開放使用。

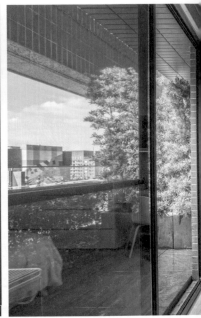

1 材質｜**開口與材質的轉換增添視覺層次**。由玄關望向室內，藉由不同材質的詮釋明確界定各場域，也創造豐富的視覺端景。

2 格局｜**轉折天花修飾梁帶**。空間兩側劃分為臥室，形成公共空間的長形動線，設計師拆除餐廚間的隔間，藉此強化群聚空間的縱深。

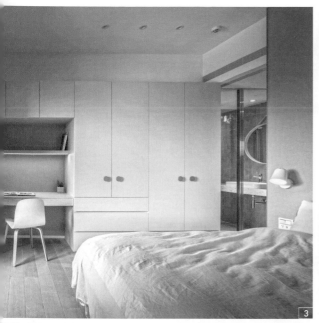

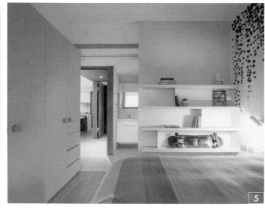

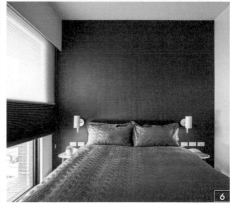

3 + 4 格局｜**以綠帶銜接，引景入室**。基地西面擁有良好城市景觀，經由賦予露台綠意，讓其成為銜接室內外的中介空間。陽台也增加吧檯設計，家人朋友間可以共聚在此享受美景。

5 + 6 材質｜**不同材質運用強化年輕成員的個性**。針對不同成員需求設定風格的臥室，藉由開口的變化與多樣性材質創造明亮的氛圍。

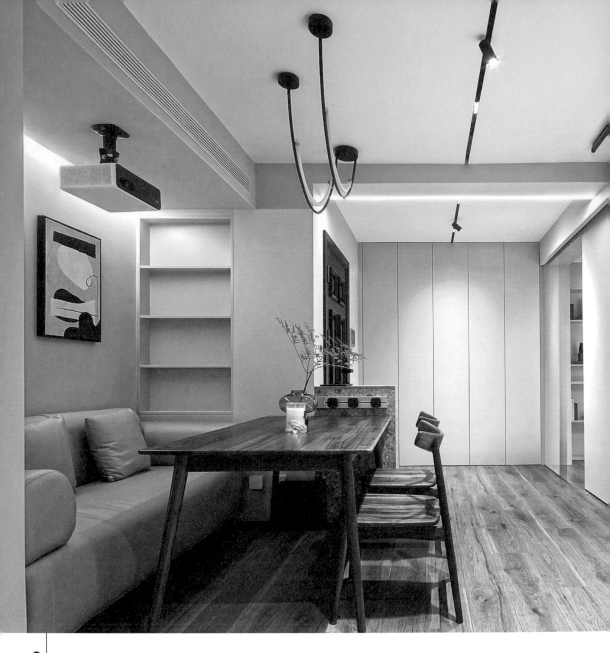

善用畸零空間，
保有小孩隱私與社交需求

29.3 坪／ 2 大人 1 小孩

　　當孩子進入青春期有著種種少年維特的煩惱，爸媽也需要開始學習放手的藝術轉回經營自己的生活。這個位於上海的案例除了要顧及爸媽與青春期孩子互相尊重的尺度，室內約 29 坪不規則戶型、95% 是承重牆無法更動、格局上客餐廳空間超小等種種問題，如何在不動牆體的前提下讓它成為一家三口的舒適住所，並滿足長輩偶爾過來暫住的需求是一大挑戰。上海瞳心空間設計利用一片長 1.9 公尺、高 2.4 公尺的大移門將公私領域劃分出來，並把原有儲藏間和小陽台增加一間廁所，讓開始愛美的青春期孩子可以盡情使用，不需要遷就爸媽的使用時間。

　　國中時期的孩子要開始獨立學習，坐在書桌前的時間也變多，兒童房借勢落地窗，設計從床邊櫃延伸的書桌，鏤空設計避免擋住窗戶採光和屋外綠植景觀，唸書累了抬頭滿眼綠意可緩解眼部疲勞。書桌側收納櫃做了玻璃櫃門可展示屋主女兒的心愛小物，房間內刻意不擺設電視等娛樂設備，書桌也採用兩人位設計，仍留有父母陪伴學習的空間。

　　主臥部分，原先不規則房型利用櫃體把房間格局變方正，隔出的三角形空間則設計成小型衣帽間。主臥外原是儲藏室的空間設置小吧檯、沙發床與衛浴，可隨時切換成書房、臨時客房與休閒區多工使用。家庭的公共領域部分利用大門旁的轉角凹位設置沙發餐桌，並安裝了投影布幕，若有長輩暫住或女兒朋友來家裡玩，都能各自享受互不打擾，實現「設計重構生活，讓家裡隨時切換 A、B 面的有趣生活」設計理念。

地點／ 大陸‧上海

格局／ 客廳 ×1、餐廳 ×1、廚房 ×1、主臥 ×1、次臥 ×1、衛浴 ×1.5、更衣室 ×1

建材／ 得高地板、雅立櫥櫃全屋定制、Fanston 磁磚、薩沃宮藝術塗料

類型／ 單層

文＿田瑜萍　資料暨圖片提供＿上海瞳心空間設計工作室

隨需求成長的空間設計策略

　　青春期的孩子未來將步入成年，若有需求可把公共衛浴納入孩子房作為套房使用。孩子房整體硬體採用黑白灰的沉穩色調，隨年紀增長，軟裝可以隨時根據孩子喜好更換顏色，不會跟硬體色調產生衝突。主臥與休閒房的格局也可以用大小套房的概念更換，若未來長輩年紀大要同住就可以使用多功能休閒房。

Before

1	不規則戶型加上承重牆多，讓空間難以有效運用，客餐廳空間超小。
2	大面積做為儲藏室使用，浪費坪效。
3	畸零地沒有被妥善運用。

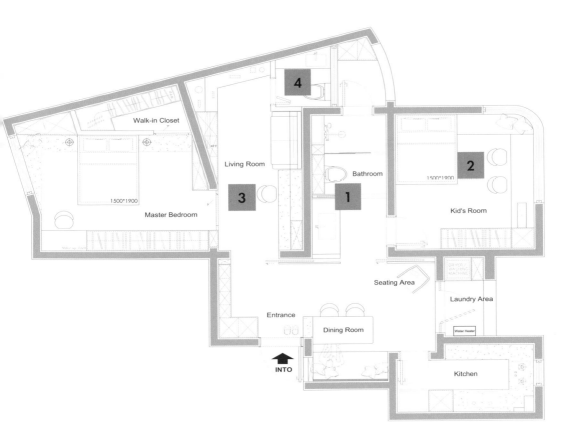

After

1 格局｜將原先只有一間衛浴的格局增加為兩個，並把客衛設置在兒童房外，讓青春期孩子可獨立使用，生活上能與父母有適當的距離。

2 格局｜讓出窗邊採光好的位置作為書桌閱讀區，並以一層木板的書桌設計通透連接戶外景色引入滿眼綠意。

3 格局｜青春期的孩子開始希望保有隱私與朋友社交需求，主臥外的多功能休閒室可以讓孩子邀請朋友來家裡進行開心的閨蜜聚會。

4 格局｜休閒室盡頭設置衛浴供主臥與客房使用，順勢修飾不規則屋形。

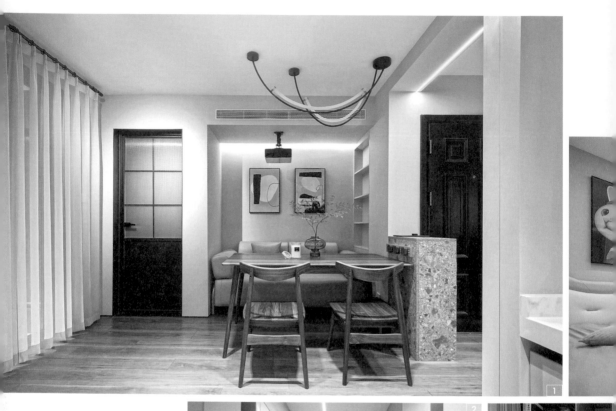

1 動線｜沙發餐椅二合一善用牆體凹槽。 利用原屋形內凹部分做成客餐廳使用，一家三口使用仍有餘裕。

2 格局｜多邊儲藏室搖身變為多功客房休閒室。 原來作為儲藏室使用的不方正空間，改造成客房與辦公休憩空間。

3 材質｜跳色軟件呼應窗外景色。 兒童房軟件以綠色、粉紅色跳色呼應青春期與窗外景色。

4 格局｜櫃體修飾主臥不平整格局且創造更衣室。 主臥利用櫃體修正房間格局，並利用三角區域成為主臥更衣室。

5 機能｜層板修飾轉角空間賦予功能性。 利用不規則轉角的空間設置書桌，可閱讀辦公使用。

睡眠

分床　安全感

樂齡宅　心理健康

退休　團聚　斷捨離

老年收納　養老　運動　行動不便

興趣　老友聚會　熟齡

晚年　安全　身體退化

生活品質

三代同堂

3 Chapter

空巢→
老年期

當小孩長大各自成家，
家便進入空巢期，再過
幾到十幾年，父母也會
陸續從職場退休，這段
期間尤其要注意閒置空
間的有效安排。

Point 1 ╱ 單位人口減少，回歸兩人使用

面對孩子長大，離家求學或是組建自己的家庭，使空間中的居住人口出現改變，主要使用者剩下夫妻或伴侶，在此階段調整居住空間，不僅讓未來的老後生活尺度更舒適愜意，同時也可趁此時機補足安全機能，讓房子能隨居住者的狀態而改變。

手法 1 格局｜檢視需求重新分配格局

　　年屆此階段的業主，選擇婚育者可能會面臨小孩離巢，頂客族與單身族也是時候考慮翻新調整或是換屋。前者的生活中家庭成員回歸至夫妻二人，空出來的子女房間與其他閒置空間，建議以主要居住者的需求為導向重新規劃，以免空間浪費，如果能在育兒階段就考慮到日後有此需求，而預先做好空間彈性規劃的設計，更能省下日後重新裝潢裝修的費用。後者則可能有改變居住空間的想法，像是從大屋換小屋，希望能全面改造風格等，也能藉此機會讓空間與格局更加完善。

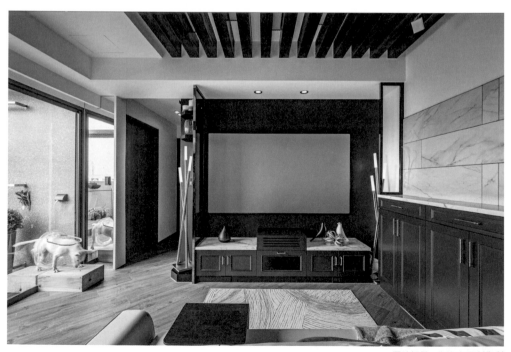

圖片提供＿＿為迦空間制作所

手法 2 格局｜規劃小孩與親友回來團聚的空間

空巢期的業主，大多年屆 50 ～
65 歲，此時的身體機能與壯年時期
較為接近，在卸下工作與養育兒女的
重任後，終於有一段時間可以依照自
己的意願，規劃自己的空間與生活，
建議家中的公領域可盡量開闊，讓子
女或是孫子回來時有舒適的團聚空
間，平時也可以邀請三五好友來家中
作客，為退休後的生活增添色彩。

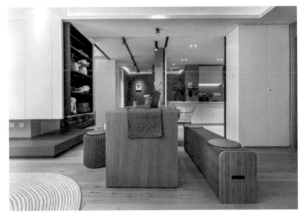

圖片提供＿ CREASIME 匠坊室內空間設計事務所

手法 3 格局｜保留空間彈性，未來可接軌「樂齡宅」

此時的空間規劃，將為未來的
10 ～ 30 年做準備，剛退休時身體機
能與狀況都還不錯，但隨著時間推
進，身體機能也會陸續出現退化的情
形。為考量美觀，不建議一開始就裝
設凸出的扶手，可在空間中可預做內
凹的設計可內藏燈條做為夜間照明，
同時兼具扶手功能。此外，吊隱式空
調系統管線也可先預做，同時可選擇
全室除溼系統提升生活品質。

圖片提供＿文儀室內裝修設計有限公司

手法 4 動線｜放大興趣，規劃專屬自我的空間

上一個人生階段的重心放在養育孩子供給家庭需求，在空間設計上會考量使用人口與坪效，從經濟層面切入，在空間主要使用者回歸兩人後，可放大自我的興趣，讓空間的使用能更貼近居住者。兒女的房間或過去的書房，可分配給夫妻兩人各自一間，讓居家空間中能有獨立的私人空間，可以心無旁鶩地鑽研自我的興趣。

圖片提供＿＿創研空間設計 Create+Think Design Studio

圖片提供＿＿原建築空間 Essence

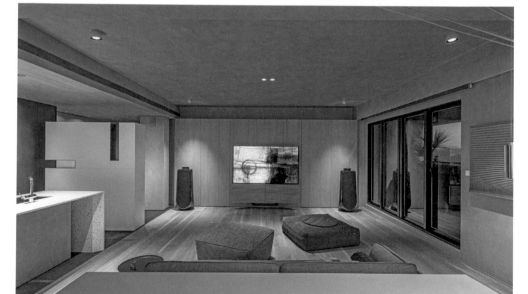

手法5 機能｜利用設施設備，強化生活機能

現代科技日新月異，可依據業主需求客製化地選配設備，不同階段對於照明的需求有所不同，使用可調控的智慧燈具，可更有彈性地依需求調整；針對空氣循環方面，可先預拉吊隱式管線，依據需求選擇除濕機、新風系統等設備；浴室區域多鋪設磁磚，冬季易使人感到冰冷，可鋪設地暖減少溫度落差，同時可兼備除濕效果。不過許多智能家居設備發展尚未完全，若未來想裝設，建議可先預留好電源管線。另若孩子想保護長者安全，或長者自身也顧慮到日後請看護照護的安危，可能產生加裝監視器的需求，配管線前也可事先提出，省去日後規劃的困擾。

圖片提供＿太硯設計

Plus 把握黃金預備期籌備理想居家空間

裝潢居家空間是件費神耗力的事情，同時也須動用一筆不小的金額才能推動。設計師們均建議，可在退休後或是孩子剛搬出的時間點切入，利用 45 ～ 65 歲的這段時間當作裝修的黃金預備期，透過預想與規劃逐步組織實踐，便能讓生活空間依據居住者的狀態順利的改變。

Example 1 以開放破題，打造隨時可呼朋引伴的家設計

　　忙碌了大半輩子的屋主，退休後決定移居台中，一來生活空間相對大，二來也能就近陪伴家人與朋友。因應屋主的生活重心以及熱情好客的特質，在既有框架裡替格局做新的布局。首先將四房調整為三房，不只屋主擁有完整的休憩空間，親友來家中做客時，也有地方提供過夜；另一房則改為書房，平時展開它可以和客廳串聯，當拉門闔上亦可成為另一間客人來時臨時留宿的睡寢區。再者，原空間沒有中島區，設計者換以開放式廚房、中島與長形餐桌構成多功能活動廳，日常活動或是親友到訪都能在此區進行。

Before

| 1 | 屋主希望朝無障礙空間做規劃。 |
| 2 | 雖然居住者只有一人，但希望保留 2 間客房給親友來訪時休息。 |

室內坪數／50 坪・原始格局／4 房 2 廳・規劃後格局／3 房 2 廳・居住成員／1 大人
空間設計暨圖片提供＿構設計

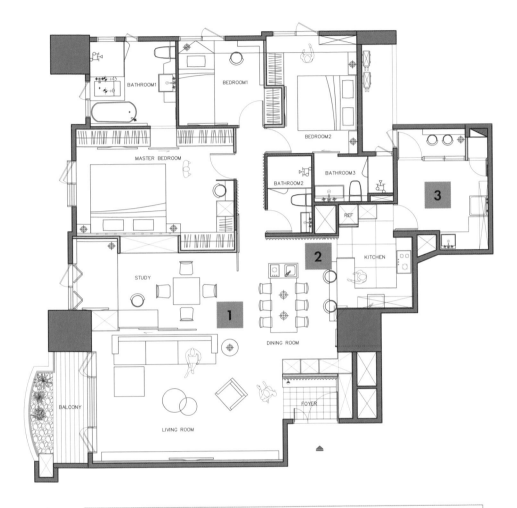

After

1 **格局**｜打通後的書房以拉門作為隔間，不僅動線、視覺得以自在穿梭，空間感受更無壓與自由。

2 **機能**｜特別於空間設置了一座中島，同時串聯廚房，當屋主在做料理時也能與來訪的親朋好友交流互動。

3 **機能**｜考量屋主購物多以一次性、大量採購為主，特別規劃了一間儲藏室，予以她足夠的空間擺放。

Example 2 精簡動線，讓退休在家生活更愜意

　　這間書香世家退休宅，主要居住者為兩位長輩，其中女主人精於書法國畫，也熱愛三餐下廚。設計師認為長輩的生活型態與習慣都已經非常穩定，更需要的是整合需求與習慣、精簡動線、增加使用彈性的格局規劃，以及順手直覺的分區收納。因此在平面上考量女主人常用空間（廚房、神明廳、書畫區與主臥）的動線，以傳統合院空間精神為發想營造入口迴廊，將餐廳與神明桌配置住宅正中央，廚房採彈性橫拉門隔間，讓公共空間通風舒暢。家中有非常多的圖紙畫卷需要收藏，因此針對作女主人書畫習慣規劃了特製收納櫃。

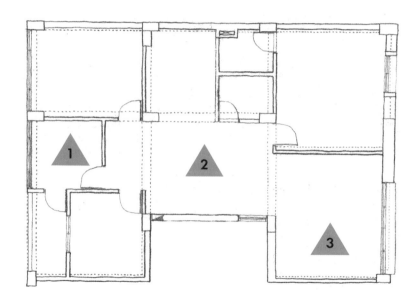

Before

1	女主人長時間待在廚房，現階段廚房空間顯得不適用。
2	家裡需要有安奉神明或祖先的神明廳。
3	需要一個空間作為畫畫區。

室內坪數／34 坪 · 原始格局／3 房 2 廳 · 規劃後格局／3 房 2 廳 · 居住成員／3 大人
空間設計暨圖片提供＿王采元工作室

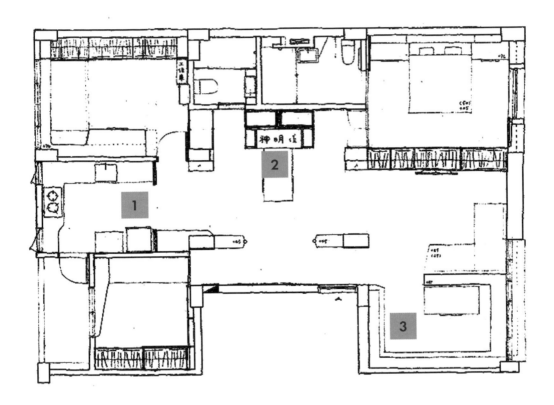

After

1 格局｜移除隔間牆以橫拉門取代，讓廚房更大更好用。

2 動線｜將女主人常用的神明廳、廚房與畫畫區以入口迴廊串聯，並考量年長者的需求，特意加寬過道。

3 格局｜在家中採光位置最佳的區域配置畫畫區，環繞分布的收納櫃體考量到不同尺寸紙張的收納需求，也能晾剛畫好的圖稿。

Example 3 　自由平面，打造單身輕熟齡居所的靈活

　　單身型態的空間規劃沒有人數壓力，空間可塑性高，能規劃出彰顯個人特色的住宅，像本案基本以一人生活為主，原有三房兩廳過多的隔間反而阻隔平面，因此著重於以個人工作室為概念創造出靈活自由的空間。尚未退休的屋主期待開放視覺與寬敞的格局，設計者便放大住宅一整排落地窗的優勢，藉由重新調整格局，將廚房前移納入開放空間，依照原有的管線配置，僅保留客廳與主臥之間的一道牆面外，打開通透而自由的平面。屋主在意的戶外厚重女兒牆，則設置綠化陽台覆蓋，為開放的室內空間向外延伸一處小花園。

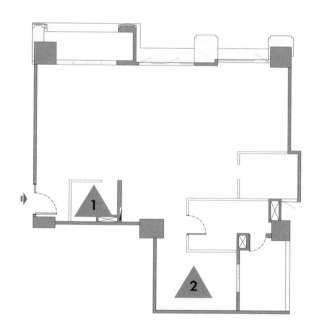

Before

| 1 | 原始格局入口處正前方即是客用衛浴，大大限縮了空間感受。 |
| 2 | 3 房格局對於只有一人居住來說並不適用。 |

室內坪數／ 40 坪・原始格局／ 3 房 2 廳・規劃後格局／ 1 房 1 室 1 廳・居住成員／ 1 大人
空間設計暨圖片提供__創研空間設計 Create+Think Design Studio

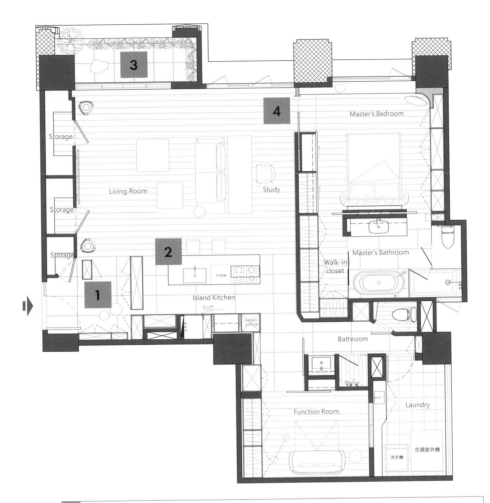

After

1 **格局｜**打通原始客用衛浴隔間牆後，以鏤空櫃體讓視線更通透。

2 **機能｜**獨居型態下並不需要過大的餐桌，摒除傳統的餐廳，以結合爐具與吧檯桌機能的中島廚房替代，釋放更寬敞的走道空間。

3 **材質｜**戶外女兒牆透過綠化植生牆來消弭厚重感，也為都市生活導入更多的綠意與放鬆的感受。

4 **動線｜**重新設定客廳與主臥間的開口，讓整排臨窗的優勢串聯整體空間，臨窗區完全打開，避免牆體阻絕通透感，僅在主臥與客廳間設置一道搭配拉門的隔牆，讓光線自由流動於空間中。

Point 2 ╱ 身體機能退化帶來的不便與危機

從空巢期過渡到老年期，身體的機能也會逐漸開始退化，日常的居家空間設計對於居住者而言則顯得不那麼友善，在空間設計中加入考量生理機能變化的思維，才能讓未來出現變化時，可快速地因應，找回日常生活的步調。

手法 1　格局｜輔具傢具化、空間化

　　當生理機能出現退化，日常的行走、坐下等動作都有可能出現必須借助外力的情況，針對肌力不足的居住者而言，座椅的高度應以 45 ～ 50 公分為宜，讓長者可較順利地發力起身。若空間當初未能預作扶手，也可選擇較有設計感的扶手，讓輔具能有傢具般美觀的功能，不會因為其機能而犧牲整體空間的美感。

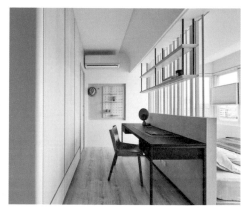

圖片提供__太硯設計

手法 2　動線｜拓寬出入動線，使地平整

　　在規劃空間時，考量到身體機能退化，日常生活必須仰賴各式輔具，其中最常出現的就是輪椅。走道寬度需至少須留有 90 公分，迴轉處所需的空間為 120 公分，若在空間條件允許的情況下，可盡量以此為依據規劃，讓使用動線能順暢無阻。全室地坪最好也能統一高度，減少高低落差，使長者走路不易絆跌，輪椅也能無礙地出入。此外，雖說年長者的居家設計以方便省力為主，但也要考慮到在家時間長，如何利用生活行為提高活動量，搭配行走路徑平坦與暗藏扶手，讓他們在家也能自然而然累積一定的活動量。

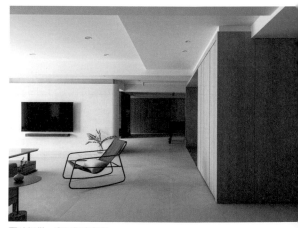

圖片提供__寬目慢宅設計

手法 3 　動線│衛浴的安排首重安全

　　規劃衛浴空間時，在空間應盡量縮短使用者的動線，門口可加裝感應燈增加指示性，預防夜間因視線不清而發生跌倒的危險。衛浴內除了使用具有防滑效果的地坪材質外，也可選擇適當的輔具，例如有扶手的馬桶、淋浴空間內設置可折疊的坐浴椅與扶手，以拉門取代推門，若不幸發生意外也能輕易地進入空間內，用最快的速度將人救出。

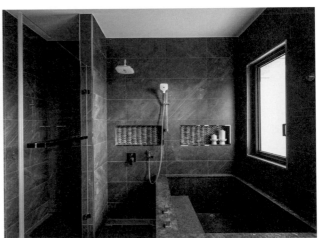

圖片提供__素樂研舍空間設計　攝影_蕭探

圖片提供__為迦空間制作所

手法 4 　動線│選擇安全的居家設備

　　居家空間中，也隱藏了許多安全死角，廚房最常見的就是瓦斯爐忘記關火，遇上燒乾的狀態，選擇可定時的 IH 爐，或是有自動關火的瓦斯爐，都能提升使用廚房時的安全性。此外也可在規劃水電時，結合一鍵關燈設計，在出門前只要一鍵按下，就能切斷家中的電源。在居家重點區域裝設監視器，也能有助於反應即時發生的狀況。

圖片提供__素樂研舍空間設計　攝影_蕭探

手法 5 動線｜設置雙重動線以因應生活改變

空巢期的居家空間可大膽地實現過去對於空間的想像，但規劃時仍須考量日後萬一行動不便，在動線上必須出入無礙的需求。以原建築空間的案子為例，原始動線是鋪設鵝卵石與大片石板的小徑，通往餐廳的動線暫時用盆栽區隔，若日後有需求只要搬開即可讓輪椅通過。

圖片提供＿＿原建筑空間 Essence

手法 6 動線｜淨空床沿走道

考量生理機能衰退，日後的生活課能需要使用輪椅或是助行器等輔具，床邊除了床頭以外的三個方向，走道區域應留有 90 公分以上，並盡量減少動線上的障礙物，讓床沿能空出一個ㄇ字型的空間，讓行走移動可更加順暢無礙。

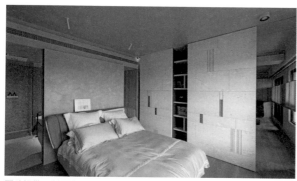

圖片提供＿＿創研空間設計 Create+Think Design Studio

圖片提供＿＿分子室內裝修設計有限公司

手法7 機能｜人性化燈光計畫，滿足老年光照需求

隨著年齡的增加，不只身體開始漸漸退化，視力從 40 歲開始也會下降，進入老年後視覺功能退化、視力損傷、各種眼疾發病多少會對生活造成影響，因此居家空間也要注意光與照明，以彌補視力退化帶來的生活品質下降或安全問題。《光與健康：以實證設計為根基，引領全球光與照明的研究與應用》指出老年人常見的視覺特徵變化包括老花眼、水晶體變黃變混濁帶來的色彩辨識能力下降、明暗適應能力下降、眩光敏感、視野範圍縮小、對比敏感度降低導致走路時難以辨識凸起表面或水平、垂直間隙等，更常發生病理性的改變如白內障、青光眼等等。

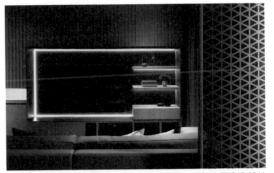

圖片提供__演拓空間室內設計

因此建議要提高照度水平，讓老人家在充足的光線下能看得清楚，預防跌倒意外發生；提供較高的光照時也要注意控制

圖片提供__為迦空間制作所

眩光，可以使用間接照明、遮光等手法；由於明暗適應能力降低，也要盡量減少相鄰空間的亮度差距，避免亮度的突然變化；室內環境的燈光設計盡可能提高對比度，尤其是樓梯邊緣、門框等位置採用局部照明，或是使用不同材質與顏色加以區分，也能防止跌倒。最後則是掌握人性化的照明設計原則，如感應夜燈、燈具智慧控制系統等，提高生活安全性。

Plus 結構一次到位，未來可階段性調整

利用空巢期裝修的業主，身體機能尚未出現明顯的退化情形，規劃時仍以美觀、彰顯自我特質為導向，尚不需在空間內加裝各式輔助器材，但仍建議在結構設計上可事先加固，或透過預留鎖點的方式，讓未來的加裝可更加方便快速，減少二次裝修的成本。

Example 1 　動線融入無障礙空間思考，年老時行動更為自如

　　屆齡退休的屋主夫妻決定給自己第二人生一個舒適的居所，格局和動線都以退休宅為前提來設計，主臥和女兒的次臥分別配置在對角兩端，讓兩代之間彼此保有各自生活。動線考慮未來可能使用輪椅，規劃了 120 公分寬的過道，主臥入口同樣加寬到 120 公分並搭配特殊五金設計口袋滑門，輕輕按壓就能帶出門片，打開時也可以完全收整在牆內，對長輩來說進出開關門都相當方便。夫妻倆睡覺不喜歡被光打擾，因此特別配置可以完全遮光的窗簾。長輩最容易發生滑倒意外的衛浴則採用無門檻、無落差的無障礙設計，搭配止滑、好清潔的波紋磚。

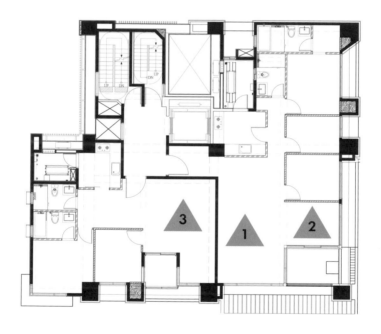

Before

1 2 戶打通，寬闊的空間更考驗兩代人的需求滿足與配置。

2 男主人喜歡閱讀，因此特別重視書房的規劃。

3 女主人最大的夢想是寬敞好清潔的廚房。

室內坪數／ 50 坪．原始格局／ 2 戶共 5 房 4 廳．規劃後格局／ 4 房 2 廳．居住成員／ 2 大人 1 小孩
空間設計暨圖片提供＿文儀室內裝修設計有限公司

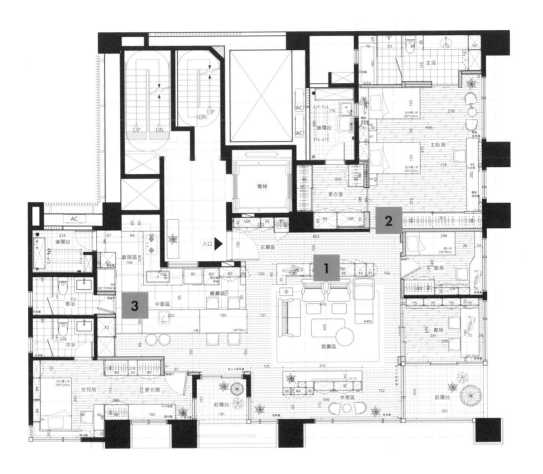

After

1 　動線｜在不阻擋日光的前提下，入口處以櫃體作為沙發背牆，同時引導進入空間的動線。

2 　動線｜加寬通往主臥主要動線廊道，並且搭配滑門設計方便長輩進出。

3 　機能｜開放廚房藉由 Z 字型廚具安排，輕巧區分熱炒及輕食區。

Example 2 照護概念植入，將熟齡需求巧收於無形

　　此案的男女主人對於老後生活很有想法，設計者除了生活需求的考量外，也留心於地坪無高低差，走道寬度大於 90 公分且不會過長。私領域把照護概念植入，為了維護睡眠品質，兩人傾向分床睡，按需求配入兩張電動床，升降起身床更方便。考量日後生病照護需要，兩床中間配有一個折疊小桌，並將相關電源、插座整合嵌於壁面，有需求時便能發揮作用。衛浴除了防滑重點外，也將熟齡族需要抓握、支撐的需求放入，以毛巾架取代過於直白的扶手、浴缸代替如浴時的支撐倚靠，更將浴缸龍頭調至外側，讓長者不用彎腰、伸手就能順手開關。

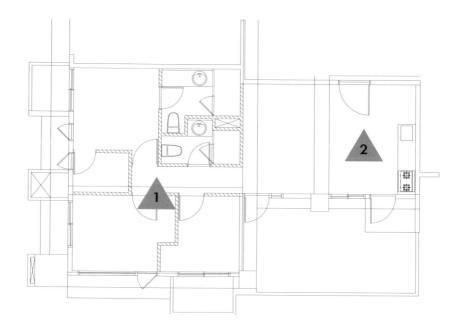

Before

1　3 房格局不符合居住需求。

2　屋主希望能有個中島吧檯。

室內坪數／17 坪．原始格局／3 房 1 廳．規劃後格局／2 房 2 廳．居住成員／2 大人 1 狗
空間設計暨圖片提供＿為迦空間制作所

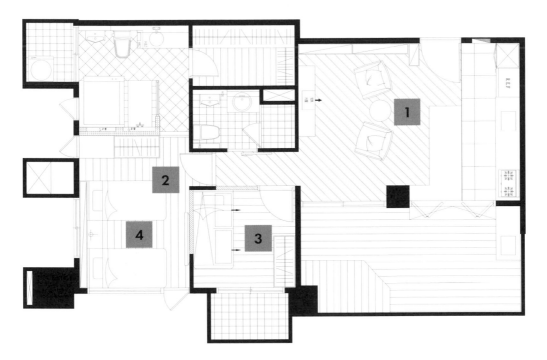

After

1 格局｜將客廳、廚房、中島以及露台整合在一起，以開放式手法設計公共區域，藉由減少隔間，讓退休的兩人在生活上可以交流也能相互照顧，邀朋友來家中作客時也游刃有餘。

2 動線｜進入主臥後，藉由明確動線的串聯，可以讓兩位長者很直覺、快速地抵達衛浴、更衣室。

3 格局｜預留一間次臥、客衛，偶爾提供為友人留宿過夜用，未來兩人需要各自獨立的空間，即能派上用場。

4 動線｜臥房不大，安放兩張電動床後沒剩多少空間，於是將電視上提，既不會影響行走，生活享受也不被打折。兩床中間則加入折疊小桌取代床頭櫃。

Point 3 ／ 二代或三代同住的需求滿足

除了夫妻兩人同住之外，與上一代同住或是選擇和子女共享居住空間，也是另一種不同的生活型態。在空間規劃上，在公領域與私領域的配置上必須取得最大公約數，讓彼此的生活有適切的距離，擁有舒適的生活品質。

手法 1 格局｜整合長居、短住、借宿需求

兩個世代以上共居的空間，可依據家庭人口的生活型態決定空間的配置，在滿足公私領域的需求後，可規劃多功能室，讓空間可滿足家庭生活的多元面向，像是用活動隔間與公領域區隔，平時可打開使視野寬闊，若需要接待家人或客人時，則可關閉拉門，讓家中瞬間多出一房。

圖片提供＿＿構設計

手法2 格局｜開闊公共領域打造交流場域

二代或三代共聚的家庭，不管在客廳、餐廳的區域，都需要較大的空間，可依照不同家的生活習性，放大公共區塊的比例，若餐桌是一家人團聚時使用最多的空間，配置上就能將桌面與中島結合，若條件允許也可設置回字動線，讓家庭成員自然地在空間內穿梭交流，客廳區域也可選擇雙向形式的沙發，讓空間內存在不同的角落，提供家庭成員多元的空間區塊選擇。

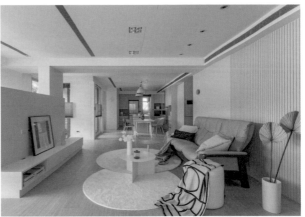

圖片提供＿文儀室內裝修設計有限公司

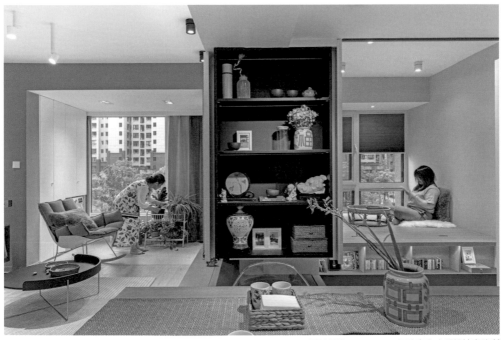

圖片提供＿ CREASIME 匠坊室內空間設計事務所

手法 3 格局｜分層分區，創造舒適的距離感

　　大家庭由不同單位的小
家庭組成，為了保有隱私感，
不讓共同生活成為壓力，可利
用分層分區的方式區隔家庭單
元，除了最大的公共領域外，
若條件允許可在每個家庭專屬
的空間中，再配置一個公共區
域，讓一家人宛如住在同一社
區的住戶，可以利用此空間相
互交流與拜訪，利用合宜的尺
度，創造舒適的距離感。

圖片提供＿素樂研舍空間設計　攝影＿蕭探

手法 4 動線｜以全齡宅概念思考居家設計

　　當家庭中的居住成員年齡層涵蓋幼兒至老
人，空間中的設計就不能只偏向單一年齡層，
此時可以「全齡住宅」的概念帶入思考，在設
計上考量到人生各階段的需求以及行為能力條
件，例如走道寬度至少留有 90 公分以上、門檻
必須在 3 公分以下，並加入斜角，方便使用輪
椅、助行器者出入。一般的開關高度為 120 公
分，可降為 80 ～ 100 公分，讓老人與小孩使用
更順手。

圖片提供＿潤澤明亮設計事務所

手法5 格局｜利用空間布局使世代親近

　　三代共居的家庭，長輩總喜歡和兒孫親近，但為了考量平時睡眠的居住品質，又不宜將長輩房與小孩房配置的過於貼近，在空間布局時可在長輩房附近設計孩子們的玩耍區域，讓世代之間可因著空間自然而然地拉近彼此的距離。

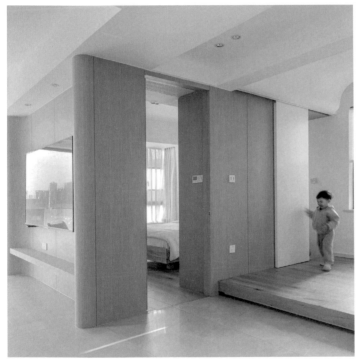

圖片提供＿武漢邦辰設計

Plus 以一家一戶概念配置生活設施

二代或三代同堂的家庭，由不同的小家庭單元組而合成，除了廚房與客廳等公共空間外，若條件許可，可為每個小家庭規劃獨立的衛浴空間甚至連洗衣機都可以家庭為單位配置，讓彼此的生活作息能有更大的自由度。

Example 1 決心斷捨離，一家三口擁抱清爽簡約宅

　　退休後的屋主夫妻與已經步入社會的兒子共同生活，住了 20 多年的家堆滿各式物品，空間中還存在各式的收納展示櫃，壓縮了原本的居住空間。女業主在看完《斷捨離》一書後，便毅然決然地決定重整空間，讓全家藉由空間迎接新的開始。設計師與業主詳談後，重新規劃空間的分配計畫，讓餐廳成為公共空間的核心區域，夫妻倆也決定為了彼此的睡眠品質選擇分房，讓兩間次臥成為他們的獨立臥室，原本以套房形式存在的主臥則給兒子使用，如此一來可不必擔心世代間因作息不同而產生互相干擾的情形。

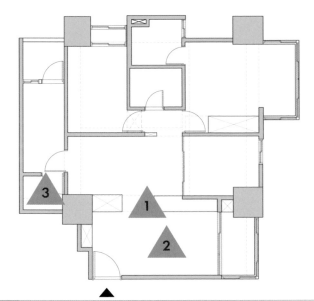

Before

1　客廳與餐廚空間存在大梁，原始的設計在梁下置入櫃體分隔空間，使公共空間顯得狹小，採光也遭到限縮。

2　客廳空間狹小，傳統在電視前擺放茶几與沙發的配置方式，反而阻礙了居住者使用與移動的便利性。

3　儲藏室設計於廚房內，並以門片與牆體區隔，使採光無法透入，餐廳通往廚房的門片設計讓使用動線受阻。

室內坪數／ 25 坪‧原始格局／ 3 房 2 廳‧規劃後格局／ 3 房 2 廳‧居住成員／ 3 大人
空間設計暨圖片提供＿太硯設計

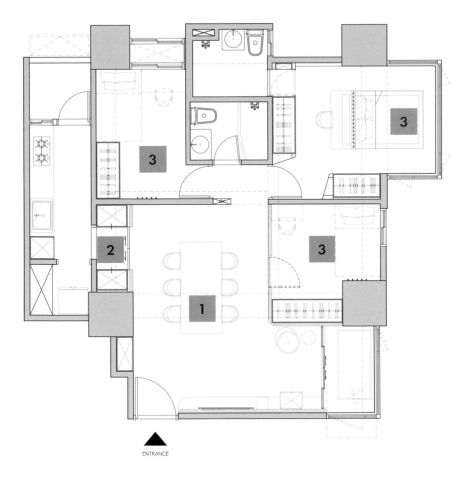

ENTRANCE

After

1 動線｜移除原本置於梁下的櫃體，整合客廳與餐廳，以餐桌為公共空間的主軸，最大化地減少空間中的量體，使動線寬敞。

2 動線｜將原本的廚房門往外移，在過道兩側植入櫃體，移除儲藏間的門片改為放置冰箱，縮短使用動線。

3 格局｜重新分配居住者使用空間，為提升睡眠品質，兩間次臥變成夫妻各自獨立的臥室，主臥則留給兒子未來可暫做婚房。

Example 2 以材質色彩，鋪排兩代人雙城生活質感家

　　業主的家庭人口為 50 多歲的母親與一雙已屆而立之年的子女，一家人的生活模式必須時常往返台北與台中兩座城市，為了讓奔波的生活有落腳處，決定在台中置產買下這座毛胚屋，作為母親的退休宅以及與子女共同居住的第二個家。考量兩代人共居的生活模式，設計師打造開闊的公共空間，方便一家人閒暇之餘可以在客廳與餐廚區域交誼，私領域的部分則為空間主人量身打造，賦予不同的空間色彩與實用機能，讓兩代人能無壓地共居。

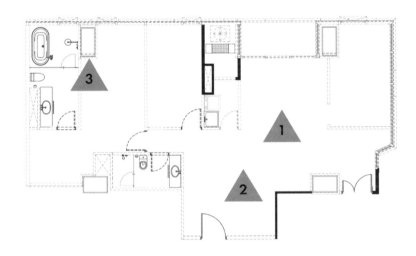

Before

1	原始格局為建商規劃，空間內尚無任何收納櫃體，無法滿足儲物需求。
2	業主希望廚房區域可結合中島設計，配置於空曠的廚房中，讓一家人有用餐聊天的地方。
3	主臥區域無隔間，僅規劃了浴室，無法滿足業主希望擁有更衣室的需求。

室內坪數／35 坪‧原始格局／3 房 2 廳‧規劃後格局／3 房 2 廳‧居住成員／3 大人
空間設計暨圖片提供＿分子室內裝修設計有限公司

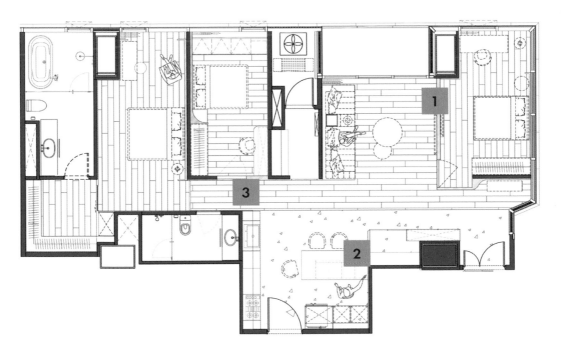

After

1 材質｜電視主牆與玄關的牆面使兒子房入口狹小，拆除部分牆面後，利用弧形線條銜接電視牆，讓房門與電視牆能整併於立面。

2 格局｜公共區域採開放式手法，串聯客廳與餐廚空間，方便一家人依據情境選擇團聚的軸心場域。

3 動線｜全室走道留有 90 公分以上的寬度，結合無高低差的地坪設計，提升居住的安全性。

Point 4 ╱ 邁入老年的收納規劃

妥善的制定物品收納計畫與空間，能讓步入老年後所居住的空間更加便利與安全，可依據日常的使用動線安排收納的區域，在門片設計上盡量平整減少凸出的五金，降低跌倒碰撞的機會，思考取物的方便性，也能讓使用者在實際入住後感受度更佳。

手法 1 格局｜依據動線規劃收納空間

考量體力與機能的衰退，老年人行動不若青壯年人可迅速的反應，或為了取物爬高爬低，在規劃空間時可依據日常生活的動線安排收納空間，讓儲物的空間結合生活行為與習慣，例如在玄關設置可擺放外出助行器的空間，結合落塵區設計，讓使用更加地直覺。

圖片提供__分子室內裝修設計有限公司

手法 2 格局｜收納設想取物的方便性

對於老年人而言，身體機能的退化可能會造成彎腰不方便、爬高怕危險的狀況，故依安全的考量，應將收納空間配置於膝蓋以上，頭頂以下的這個區段，讓老年人可用最輕鬆省力的方式取物。門片設計建議採無手把設計，無論是門片部分挖空或是使用拍拍門，盡量使立面平整，就算真的發生跌倒的意外，也不會因為撞到五金手把而增加額外的傷害。另外，也可以多多善用升降、伸縮拉欄等裝置，除了便於收納外，也讓長輩不須搬凳子爬上高處拿取東西，降低摔跤風險。

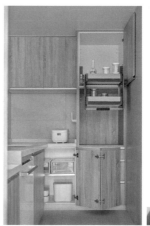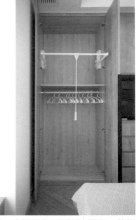

圖片提供__素樂研舍空間設計 攝影__蕭探

Point 4／邁入老年的收納規劃

手法 3　機能｜開放式收納一目了然

考量年紀增長，記憶力也可能開始出現階段性的退化，可利用開放式的層板與收納架置物，將生活所需的部分用品擺放在空間中，讓使用時可更加直覺地取用物品，同時也可以彈性調整儲物方式。

圖片提供__舍近空間設計事務所

手法 4　機能｜大型物件收納區域應靠近地面

依據使用習慣，大型的物件少用常收納於高櫃之中，考量到當居住者年長肌力退化，站高取物顯得相當危險，在配置收納空間時可以儲物間或是下櫃滿足大型物件的收納需求，甚至可以只裝設門板，讓物件可以順利地拖出。

圖片提供__上海蒔舍空間設計有限公司

Example 1 安全、舒適、便捷合一的二代共居宅

　　本案主要居住者為年紀大約 60 多歲的父母與一位女兒，因此需求上必須讓兩代人的生活便利。設計者將主臥、社交活動空間、廚房皆安排在一樓，盡量減少長輩上下樓梯的次數。此外，大量預留儲物空間，隱藏收納囤積的雜物。原先大門入口為餐廳，位移到接近陽台的客廳旁後，原有位置改為洗手間與儲藏室，沿著牆面設置玄關收納櫃，以訂製系統櫃搭配現成收納盒，將室內拖鞋與室外鞋區分開來，室外鞋以開放式鞋櫃做設計，隨手就能收納；廚房吊櫃則設置升降拉籃，不僅方便收納，也讓屋主不須額外搬凳子爬上爬下拿取東西。

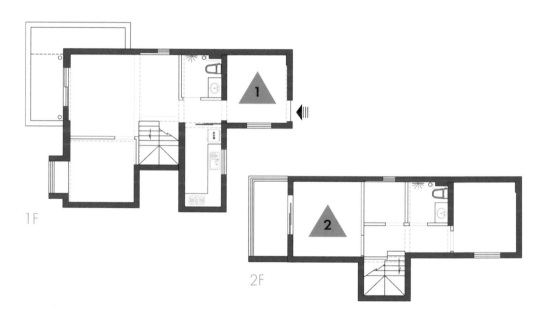

1F

2F

Before

1 原先大門入口即為餐桌，但礙於沒有對外窗戶，未開燈時就如同暗房欠缺光線。

2 要兼顧養老以及女兒外來小家庭需求。

室內坪數／30.25 坪・原始格局／4 房 2 廳・規劃後格局／3 房 2 廳・居住成員／3 大人
空間設計暨圖片提供＿素樂研舍空間設計

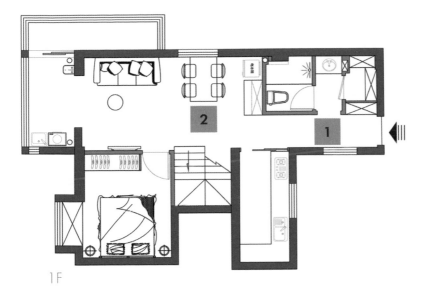

1F

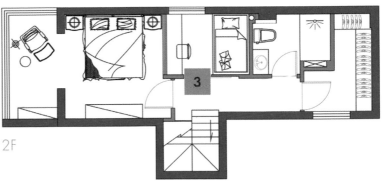

2F

After

1 格局｜一樓進門原為餐廳，但因為欠缺光線，改為廁所與小型儲藏室，走道加寬至 110 公分，以確保未來輪椅能夠進出。

2 格局｜將餐廳移動到靠近客廳的位置，方便熟齡屋主上菜或去廚房拿取物品，讓動線更順暢。

3 材質｜一、二樓區分兩代人的生活，二樓女兒房與書房之間開半窗，利用日式障子窗增加採光與通風，讓視野更開闊。

173

Point 5 ╱ 顧及心理感受

顧及居住者的心理感受，是設計時很重要的一環。當人減少日常生活的參與，就會快速地退化，所以在空間規劃上反而要刻意營造，讓年長的居住者願意自發性地參與生活日常的空間與環境。

手法 1 動線｜鼓勵自主完成生活事物

在格局配置上，可簡化動線，透過設定適宜的取物高度，讓長者可以進行簡單的洗衣、晾衣、打掃等日常工作，廚房空間也是一個需要複雜組織能力的場域，讓採光通透、作業空間寬敞明亮，就能提高長者下廚的意願，進而在生活中找到樂趣，透過設計改善業主的生活狀態。

圖片提供__素樂研舍空間設計 攝影 _ 蕭探

手法 2 格局｜翻修時適當保留舊元素

年過半百後，人們總是喜歡回憶過去、念舊、惜物，因此建議在翻修時初步洽談的階段，可先了解業主是否對空間的某種元素或是物件有偏好、或是已經常年養成習慣無法割捨的生活動線，可作為設計時的靈感，讓過去的元素與未來的空間連結或予以保留，不僅顧及長者念舊的情緒，也讓業主對空間更有認同感。若業主有蒐藏的舊物或是古董傢具，在配置時也可一併納入規劃，考量配色、空間分配等問題。

圖片提供__分子室內裝修設計有限公司

手法3 格局｜分床睡眠品質更佳

夫妻從新婚，一路經歷家庭的成長步入空巢期或許還處於同床共枕的狀態，但進入老年期，夫妻兩人的生活作息與身體機能開始出現改變與差異，為了顧及彼此的睡眠品質，分床睡是比較好的做法。在空間上可以採用兩張單人床，若空間允許也可以配置一張標準床與一張加大床，讓兩人偶爾希望可以相伴入睡時不會感到擁擠。

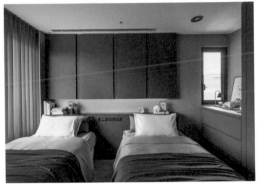

圖片提供__為迦空間制作所

手法4 動線｜在同一平面配置生活所需機能

若居住空間屬於透天或樓中樓類型的屋型，建議將生活所需的機能，整併於同一平面，讓居住者在水平的空間中就能完成食、衣、住等生活基本所需的日常行為，減少爬樓梯造成膝蓋的負擔，或增加跌倒的機會與風險，在動線上也可結合扶手等輔具，讓居家空間對長者更加友善。

圖片提供__構設計

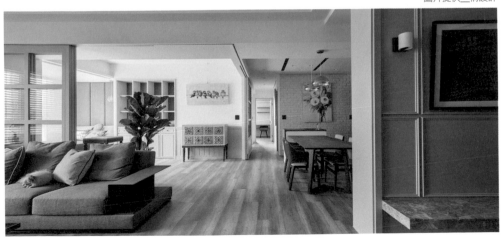

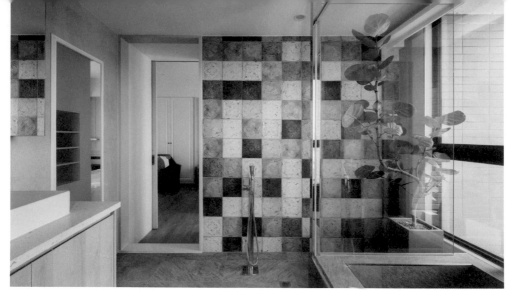

圖片提供＿ 構設計

手法 5　建材丨選用具有防滑效果的建材

　　為了使居家空間更加的安全，在選擇建材時可選擇摩擦係數較高的磁磚或是木地板，同時可結合線條或是局部凸點的設計，針對衛浴空間進行設計，減少居住者使用時發生意外的風險。另外，選擇材質時也要盡量避免大面積鋪陳花樣繁複的款式，如地板的花色一旦過於複雜、溝縫過多，容易造成視覺混亂，誤以為地上有物品而做出跨越動作結果不慎跌倒。鏡面雖然有放大空間的效果，但反射出的影像對年長者來說會產生錯覺造成混淆，也不適用於熟齡住宅中。

手法 6　機能丨將插座與開關設於觸手可及的位置

　　考量坐輪椅的使用情境，在設置開關與插座時應降低高度，以一般空間來說，插座多設於牆角處，開關高度則在 120 公分左右，在設計專屬長者的空間時，可將高度降為90～120公分，讓長者可更輕易簡單地使用。

圖片提供＿＿文儀室內裝修設計有限公司

手法 7 機能｜融入綠意，在家也能享受自然

規劃熟齡住宅時，可以考慮在空間中安排綠意，就算身體狀況已不能常到外頭走動，也能在家中感受到大自然的氣息進而放鬆身心。常見的手法為室內造景或室外借景，前者在家中如公共空間、陽台等，利用花架、盆栽、爬藤植物等造景，如果在都市中也能以此修飾電線、隔壁曝晒的衣物等不勘的景致。如果戶外有一大片綠意窗景時，更應掌握室外借景，透過大面開窗引入綠意，並在室內運用木質、石材等元素內外呼應，讓景致從窗台一路延伸至室內，為家更添一種幸福感。此外，若空間中有景觀陽台連結客廳，不妨考慮採用橫拉門等手法令隔間可開可關，讓使用者在天氣好時能完全敞開公共空間，令家的通風更加舒適。

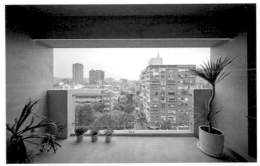

圖片提供＿潤澤明亮設計事務所

圖片提供＿創研空間設計 Create+Think Design Studio

Example 1 放入過往生活經驗，讓家更添歸屬感與自在

本案座落於大陸南京，屋主文媽、喜爸是對退休新鮮人，設計者規劃前特別到他們之前的住宅做了探訪，那是一套兩房零廳的房子，所有餐廚、會客功能都在同一個空間裡進行。為了讓兩人適應新環境的生活，設計者決定把過往的居家動線、使用習慣融入，儘管就現代角度來看或許未盡理想，卻能夠讓他們倆感到更自在甚至有安全感。空間整體利用中島將廚房、客廳、次臥串聯在一起，盡量做到開放，且隔間、出入門等也多以彈性隔屏為主，全然展開時，即能找回過往熟悉的生活方式，也契合「全屋盡一事」的主題。

Before

1 22 坪大的空間裡硬是塞入了三房，每個區域既顯侷促、功能也很將就。

2 屋主希望有大廚房與大餐廳。

室內坪數／22 坪‧原始格局／3 房 2 廳‧規劃後格局／1 房 1 室 2 廳‧居住成員／2 大人
空間設計暨圖片提供__ CREASIME 匠坊室內空間設計事務所

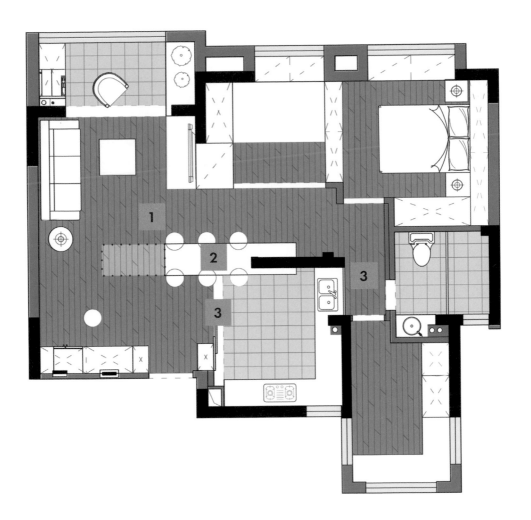

After

1 **動線**｜透過變換走道位置，視覺變得通透外，也換來更寬闊的行走空間，使長者行動更自如無阻礙。

2 **機能**｜增設一座多功能中島，平日適合文媽、喜爸兩人作為餐廳使用，當節日小孩回來、親友來訪即可延展檯面，成為多人相聚的場域。

3 **材質**｜將玻璃、拉門材質納入廚房中，一來空間更顯通透，二來利於當文媽在烹調時，無論喜爸身於何處皆可隨時照應。

Example 2 翻新改造藤製沙發，串聯空間與家人記憶

　　45 年的老屋為業主夫妻的起家厝，兒子在此長大成人，每個角落都充滿家人回憶，因此屋主夫妻倆期待翻新後的家能延續記憶。對此，設計者選擇保留住宅原有約 260 公分的屋高，並將大梁裸露，以業主喜愛的工業風呈現出建物最原始的風貌，並搭配仿石材磁磚、藤編材質鞋櫃、特殊塗料牆面、實木檯面、紅磚與藤製老件等天然材質呼應質樸大梁。為了延續空間而非打掉重練，女主人的嫁妝——藤製沙發也經由改造，磨掉沙發原有亮光漆，重新再上消光黑色漆，搭配灰色椅套，變成獨一無二的傳承沙發。

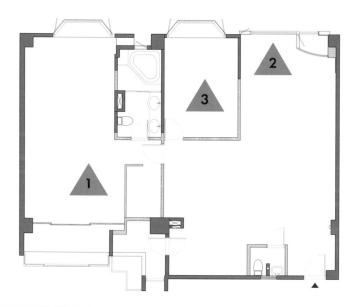

Before

| 1 | 希望以無障礙空間做整體規劃，在此需求下，室內大多數出入口都顯得過小。 |

| 2 | 外推的陽台要重新建造回來。 |

| 3 | 位於客廳的次臥隔間將自然光源硬生生減半。 |

室內坪數／41 坪・原始格局／2 房 2 廳・規劃後格局／2 房 2 廳・居住成員／3 大人
空間設計暨圖片提供__潤澤明亮設計事務所

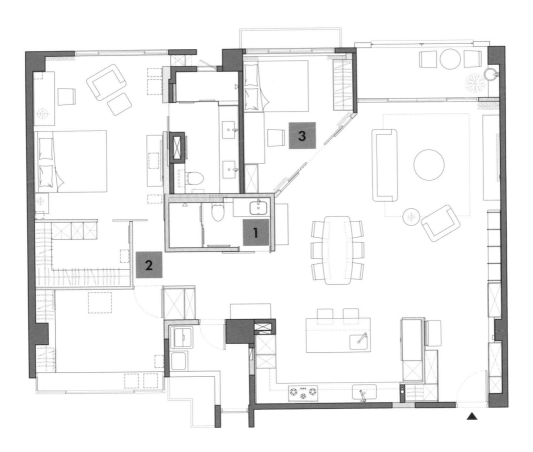

After

1 格局｜取消原有入口旁的半套式客衛，位置移到餐廳旁，並擴大為可洗澡的全套式衛浴空間，顧及熟齡業主使用，採用防滑磁磚。

2 格局｜主臥拆除小型儲藏室與部分牆體，重新規劃空間配置，入口考量未來輪椅方便進出改用滑門。

3 格局｜為了讓公領域採光更好，拆除次臥原有牆體，改為玻璃金屬拉門的斜角隔間，將來兒子成家後，可直接改為業主書房。

將體貼隱入日常，
滿足熟齡靜好生活

29 坪／ 3 大人

　　屋主兒女在國外成家打拚，夫婦兩人相伴共度晚年，刻意換屋到市中心靜巷，方便就醫與日常生活採買。FUGE GROUP馥閣設計集團設計師黃鈴芳先從平面動線著手，將原本幾乎不可見、相隔四棟距遠的大樹綠意引入，連結室內與戶外自然景觀，像是依傍在公園大樹下。刻意抬高的和室宛若土堆上日式涼亭，方便在此坐下折衣聊天，下方也能作為收納空間，更讓喜歡與朋友喝茶聊天的男主人，不因減少出門頻率而失去與朋友相聚機會，維持與人互動的社交生活。和室旁的福衫實木柱如和室兼具實用與象徵意義，不僅是全屋設計視覺焦點，更有撐起整個家的隱喻性，並在柱頂與底端設置散射燈光，讓半夜起身喝水也不會因為過強燈光干擾了睡眠連續性，並照顧到行進安全。

　　室內除了注意地坪、門片與整體空間的平整性，也刻意減少尖角與長窄走道的設置，將動線融合在公共空間裡面，保留日後活動彈性。格局上將收納與功能區域劃分簡單化，減少找東西與整理東西困擾，裝設全戶除濕機，增加生活舒適度也降低搬運倒水的勞力與危險，並選擇容易清潔的材質。黃鈴芳分享，規劃輕熟齡空間不僅注意空間性也需照顧到心靈層面，設計上將一些功能與扶手隱形化，以避免這些設備時刻提醒屋主正在步入老年時光，例如利用腰櫃高度或高櫃開放格作為行進扶手，動線上設置隨處可坐下的地方，設計發想除了實用性更需理解尊嚴的重要性。

地點／ 台灣・台北市

格局／ 客廳 ×1、餐廳 ×1、廚房 ×1、和室 ×1、主臥 ×1、次臥 ×1、衛浴 ×2

建材／ 木皮、塗料、實木柱（福杉）、木地板、賽麗石、鋼筋烤漆、磁磚、馬賽克磚

類型／ 單層

文＿田瑜萍　資料暨圖片提供＿ FUGE GROUP 馥閣設計集團

隨需求成長的空間設計策略

以實用兼具體貼的設計規劃為主，例如櫃子下方則改為抽屜式或懸空櫃，避免要蹲下站起的機會。浴室中可用泡腳池代替浴缸，增加每天使用的機率。另外長輩房附近可保留一個彈性空間，預留外人進住照顧的住所。

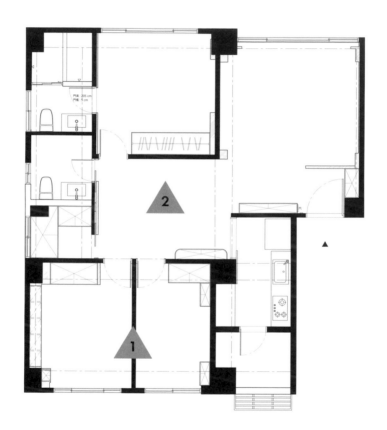

Before

1 原始三房兩廳的格局，對年邁屋主夫妻倆而言並不適用，也讓整體空間顯得零碎。

2 餐廳因為隔間被阻絕了採光，與客廳、廚房的動線也存在隔閡。

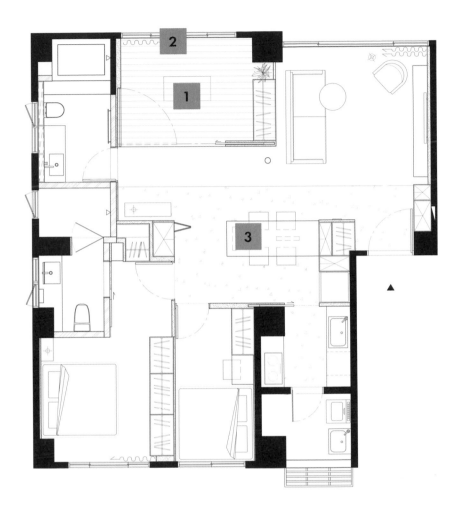

After

1 **格局｜**打造如公園涼亭的輕日式風格和室與餐桌為鄰，方便不常出門的屋主能招待好友在家相聚，維持熟齡正常社交生活。

2 **格局｜**利用平面格局重新規劃，引入原本隱沒的窗外綠意，讓身處在室內因限制無法出門的輕熟齡族群，也能享受戶外自然景觀。

3 **動線｜**餐桌位置可環顧全室，方便互相作伴的夫婦彼此看顧及時照應，並將走道融合在家庭公區內，減少動線阻礙。

1 格局｜兼具設計視覺中心與實用性的和室。 涼亭式和室作為全室設計視覺重心，並設計為方便坐下來的高度輔助行進動線。

2 動線｜動線引導窗外綠意入室。 利用格局分配與動線引導，讓窗外自然綠意引入室內，營造在大樹旁聊天的感覺。

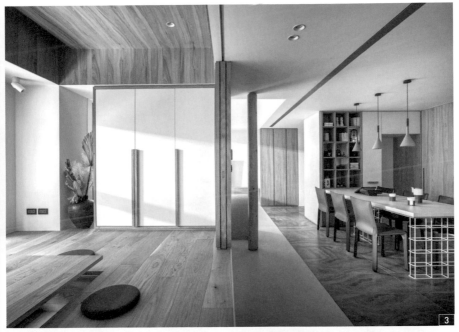

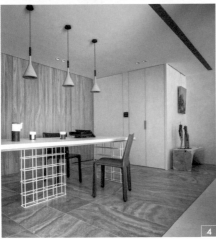

3 動線｜**體貼設計照顧心理尊嚴。**行進動線上設置各式座位作為隱形輔助功能，照顧到居住者的心理尊嚴。

4 格局｜**走道納入公領域擴大使用功能。**將走道併入家庭公領域空間，拉大活動範圍，避開走道設置侷限。

5 機能｜**浴廁設備尺寸貼近使用者需求。**浴室注意地坪平整，洗手檯面高度尺寸符合主人使用需求。

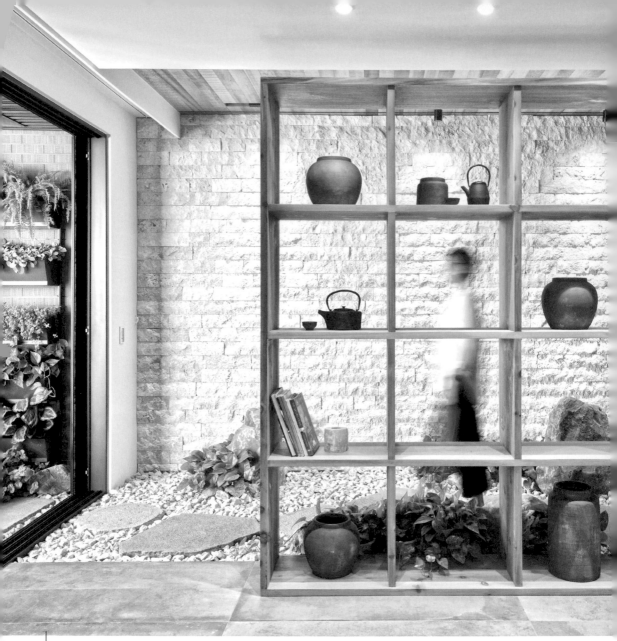

與綠意為伍，
能賞花品茗的休憩之家

50坪／2大人

屋主原先從事兩岸貿易，在退休後選擇定居台中，一家為新型態的三代同堂，50 坪的空間平時主要居住者為夫妻二人，子女住在同社區不同戶，假日時會回到這裡，享受家人共聚的時光。原建筑空間 Essence 設計總監鄭韻如指出，男主人喜愛茶道與陶藝，而女主人則是不折不扣的綠手指，希望退休後的居所能打造出與自然綠意結合的愜意氛圍，因此玄關處的「綠徑」與位於格局中軸的「花房」，便成為整個空間的靈魂概念。

本案的設計自毛胚屋階段就開啟，建商規劃的大門正對落地窗，形成「開門見窗」的格局，設計師以居住透天厝回家的情境，在平層空間中模擬沿途所經的綠意小徑，以石材與綠植鋪排動線，賦予居住者回家「心隨徑轉」的效果，營造讓人逐步放鬆的氛圍。窗外的植栽形成端景，將動線順勢轉入客廳，以透明玻璃圍塑的花房即在眼前。

這座花房之於整體格局，就如同樞紐一般，不論從家中的哪一個角度望去，都能將綠意盡收眼底，花房內種植了可在室內存活的耐陰植物，與茶席互相呼應，在此品茗猶如置身山間。考量平時僅有夫妻倆居住，花房的其中一面玻璃，同時也是主臥的隔間牆，採用百葉簾調控隱私。在格局配置上，設計師提出「大公小私」的概念，以空間的主要居住者的角度出發，將其興趣與嗜好最大化地投入空間中，配置上除了主臥外，還規劃了一間次臥，可以接待自國外回來探親的兒女，餐廳空間以大長桌為主軸，回字型動線讓整個家族的成員能自由地活動與交流。

地點／ 台灣・台中市

格局／ 客廳 ×1、餐廳 ×1、廚房 ×1、主臥 ×1、次臥 ×1、衛浴 ×2、花房 ×1

建材／ 超耐磨木地板、鍍鈦金屬、木作貼皮、磁磚、礦物塗料

類型／ 單層

文＿程加敏　資料暨圖片提供＿原建筑空間 Essence

隨需求成長的空間設計策略

　　當子女離巢後，空間主要使用者再度回歸自身，規劃也可更貼近自己的興趣，打造理想中的住宅。以全齡宅的概念思考步入輕熟齡階段後的生活空間，像是智慧照明，以及預留方便無障礙使用的空間設計。玄關入口設置雙重動線，其一規劃為無障礙空間，日後可對應必須使用輪椅的情形。

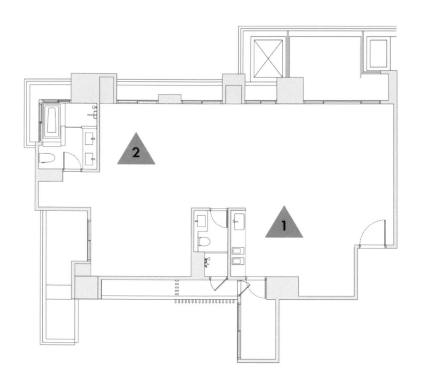

Before

| 1 | 原始格局為毛胚屋，尚未進行公私領域的規劃分配。 |
| 2 | 本案受限於建築型態，僅有單面採光能介入室內區域。 |

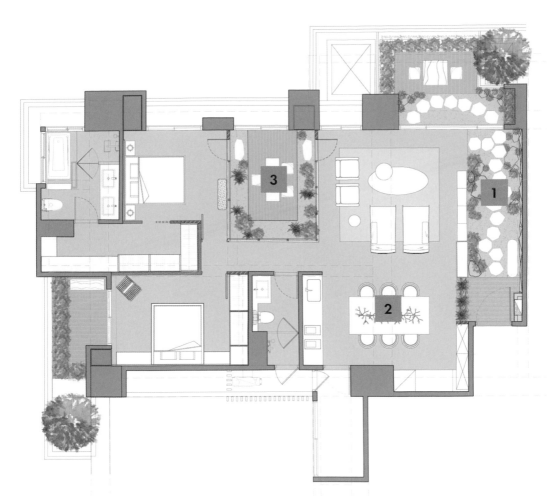

After

1 動線｜將室外景觀室內化，讓玄關區域宛如綠徑，視線延伸至戶外端景，同時鋪陳步入室內的動線。

2 動線｜考量到週末家庭團聚的時刻，餐廳區域設計成回字型動線，方便家庭成員在空間中自由活動。

3 格局｜格局中央置入以玻璃圍塑的花房，滿足屋主泡茶的興趣，通透的隔間讓主臥也能感受綠意。

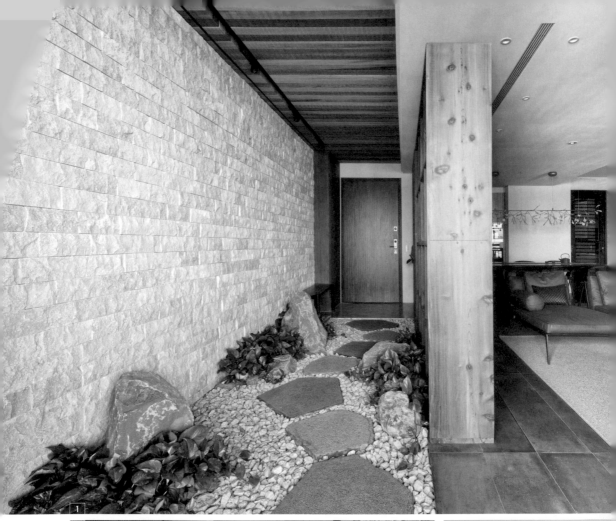

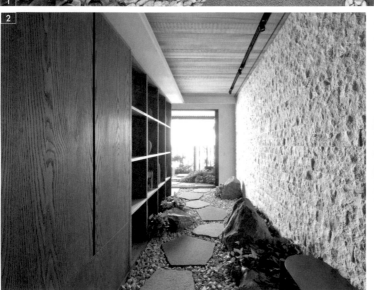

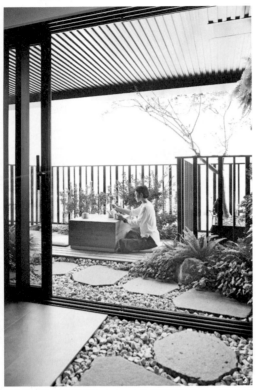

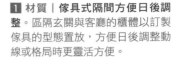

1 材質｜**傢具式隔間方便日後調整**。區隔玄關與客廳的櫃體以訂製傢具的型態置放，方便日後調整動線或格局時更靈活方便。

2 材質｜**利用石材與綠意鋪排綠徑**。玄關區域立面使用埔里的石材，與綠意、原木搭配，結合窗外明亮的端景，讓人感到放鬆。

3 動線｜**刻意模糊室內外界線**。綠徑動線由室內與室外陽台無縫接軌，陽台區域設置茶席，同時也成為玄關處的一幅端景。

4 格局｜**以花房為中心串起空間**。花房位於格局中央，連結公共區域與主臥，不論從何角度視野都能觸及花房中的綠意，感到放鬆。

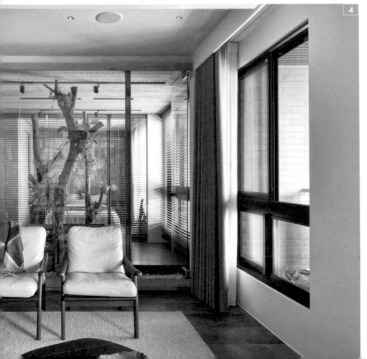

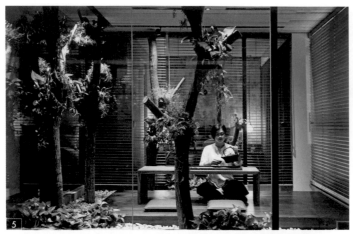

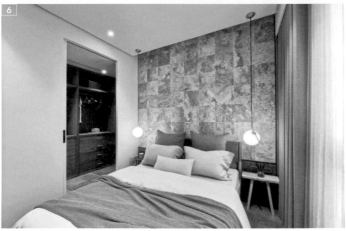

5 格局｜**結合夫妻愛好的花房。**女主人悉心照料的綠植圍繞茶席，結合夫婦倆志趣的花房，成為家中最令人陶醉的一隅。

6 材質｜**主臥以石材鋪排自然氛圍。**主臥立面採用來自花蓮的石材，為空間增添了自然氛圍，也加深了人與土地的連結。

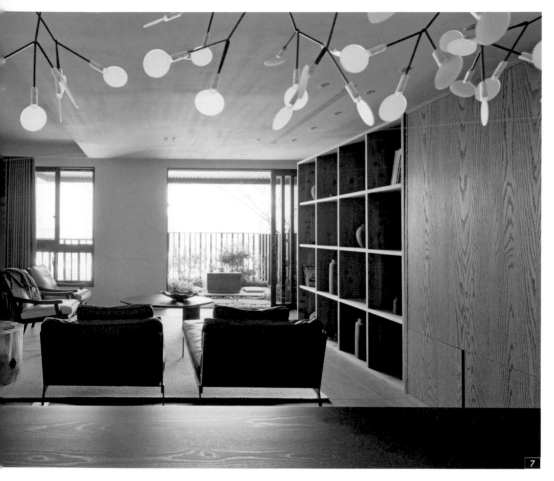

7 **格局｜開闊公領域滿足團聚使用情境**。客餐廳空間採開放式設計，就算假日子女帶孫子們齊聚一堂，聚會時也不會感到擁擠。

融入預防醫學概念，
輔具功能空間化打造安心長青居宅

20坪／2大人

　　將近 90 歲的屋主夫妻雖然年事已高，但仍能打理基本日常生活，兒媳臨近居住也方便就近照料，然而即使心智和精神都良好，卻不敵身體老化的事實，因此居住空間設計不但要從生活機能面考量，同時要照顧到長輩的心理需求。整體空間以無障礙住家規劃，並融入預防醫學概念，由於平常只有夫妻兩人居住，因此減化原本建商的多房格局，調整成一房兩廳，全開放式的空間將廚房、收納沿著壁面整合，留出寬敞的公共領域提升居家的休閒感，移動路線也預留未來因應輪椅尺寸寬度，讓長輩的活動和行走更加輕鬆。

　　整室皆做無落差的防滑地板，並且從玄關開始利用櫃體的交界處將扶手融入設計，適合手握的弧度和觸感，讓長輩能藉著扶手設計在家中做簡單的運動，行走時也減少跌倒的可能性。過往潮濕衛浴是住宅中老人和小孩最容易發生意外的場所，除了在衛浴入口牆面設置了落地的鐵件，作為輔助支撐的功能，地面也搭配斜面設計減少內外地坪落差，浴室內除了將乾濕動線分區，同時以矮牆和馬桶旁的層架結構，隱而不顯的成為老人家的行動扶手，使得盥洗沐浴更為安全。

　　其他像是柔和不容易產生炫光的間接燈光設計，或者避免電線外露發生絆倒意外的插座設計、接地處的燈光照明⋯⋯等，都是以預防的概念進一步為長輩思考的細節。其中將輔具空間化更是照顧到長輩的心理層面，透過設計思維，輔具不再只是冰冷的不鏽鋼扶手，而是能適時幫自己一把的體貼設計。

地點／ 台灣・台北市

格局／ 客廳 ×1、餐廳 ×1、廚房 ×1、主臥 ×1、衛浴 ×1

建材／ 鐵件、木作貼皮、玻璃、訂製傢具

類型／ 單層

文＿陳佳歆　資料暨圖片提供＿演拓空間室內設計

隨需求成長的空間設計策略

　　高齡長輩住宅首重安全性，空間結合預防性設計，將輔具傢具化、空間化，不著痕跡在融合在動線處，提升美感的輔具設計不僅維護長輩尊嚴，並且打破過往一般人對老人宅老氣陳舊的刻板印象，減化隔間整合公領域，同時加寬廊道，提升空間直覺性，讓行動及感官已經退化的長輩，能更從容自在的生活。

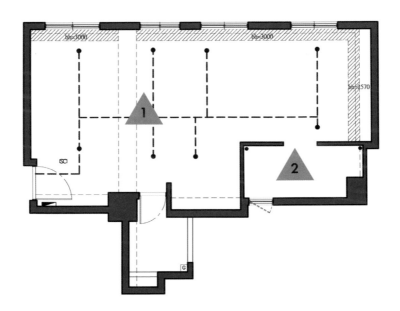

Before

| 1 | 將近 90 歲高齡的屋主夫妻更重視安全、機能、感官等各方面的考量。 |
| 2 | 衛浴是住宅中最容易發生意外的場所，要考慮行動不便的長輩做規劃。 |

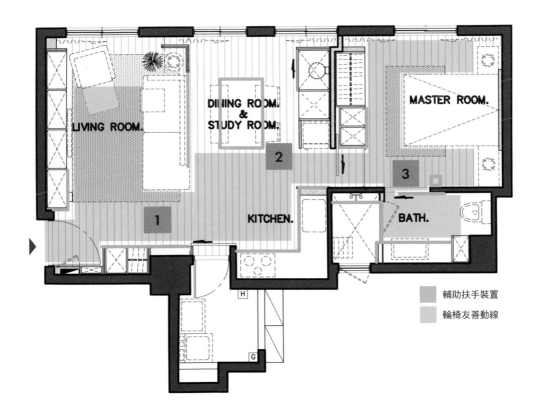

輔助扶手裝置

輪椅友善動線

After

1 格局│簡化格局打造開放式公領域，整合生活及休閒機能，長輩活動更輕鬆自在。

2 動線│為未來使用輪椅狀況預想，加寬走道寬度並預留迴轉空間，拉門設計方便進出。

3 機能│動線兩端點之間設計輔助扶手裝置，幫助長輩安全在室內行走。

1 格局｜寬敞公共領域長者行走更輕鬆。 開放式餐廚房及加寬的走道動線讓長輩方便使用，餐桌後方的餐櫃用線性拉門隱藏家電。

2 機能｜全空間思考打造行動友善空間。 配合長輩的身高在兩點動線之間，以扶手搭配沙發椅背、餐桌及廚具作為輔助行走的地方。

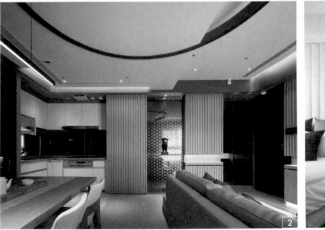

3 機能｜**從生活習慣出發打造安心功能。**衛浴入口前方牆面的落地鐵件能幫助長輩支撐，滑門設計方便日後輪椅進出。

4 機能｜**輔具融入空間設計打破老氣印象。**櫃體交界處所規劃扶手以導圓轉角處理，貼合手掌的弧度給予長輩行動間適時的幫助。

5 + **6** 材質｜**無障礙設計減少衛浴受傷風險。**利用短斜坡銜接衛浴和臥房之間的落差，置物層架、洗手檯以及淋浴間矮牆，都能避免長輩在衛浴滑倒。

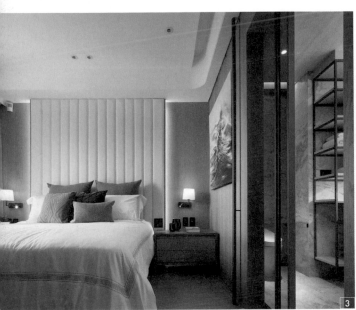

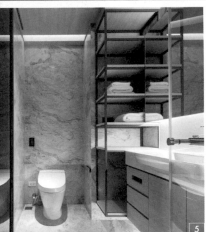

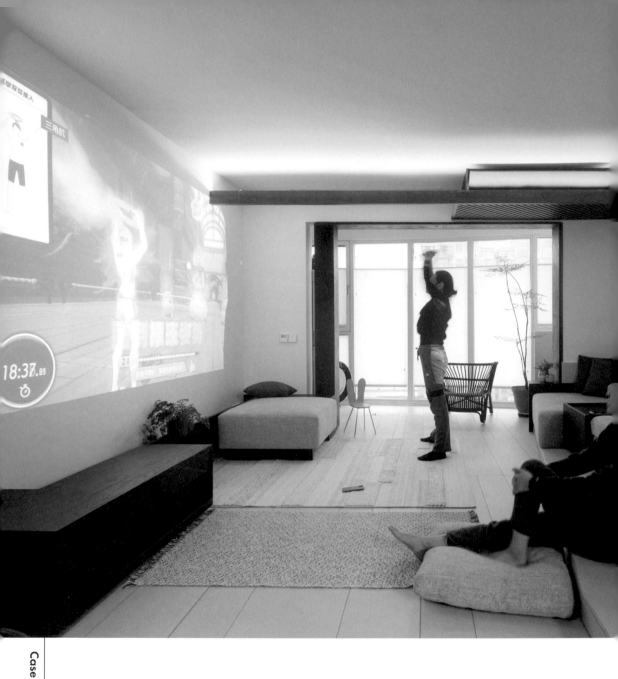

Case Study

4

如置身園林裡的居遊玩樂設計，
滋養退休人生

30 坪／ 2 大人

位於大陸南京的這棟公寓住宅，原始為標準的三房二廳格局，然而隨著孩子長大成家，人生邁入空巢期階段，屋主夫婦決定重新改造為適合晚年生活的居所。兩人年齡約 55歲，女主人已退休，喜歡瑜伽、做麵食，男主人則預計會再工作幾年，興趣是看書、打撲克牌這類靜態活動。負責規劃的尺度森林 S.F.A 設計師顧嘉表示，考量空間絕大多數僅夫妻使用，年輕一輩偶爾在假日探訪，因此在設計上特意打破封閉隔間，將三房二廳變成一室一園的概念，加上公寓最大優勢在於北面風光，卸除框架之後，結合內窗、外窗框景創造更多視覺上的聯繫，自然景觀成為滋養退休生活的養分，同時透過環形動線的安排，行走活動有如中式園林裡的意境，「退休後居家的時間變長，空間的趣味性變得更為重要。」顧嘉說道。

如何為老年人的退休生活創造豐富體驗、滿足社交需求，同時亦是此案的規劃重點，設計師將既有公寓高低錯層的問題，順勢延伸成為地景式的沙發區域，中間不設固定傢具，客廳有如家的前院，可以容納各種活動，例如體感運動、瑜伽，地板也安排了地暖設備，就算是濕冷的冬天也能舒服坐在地上。另一方面，設計師甚至為了這個家量身訂製「籬笆靠背」，取代傳統沙發的厚重靠背，鏤空的籬笆靠背輕便、易於拿取，能彈性調整擺放位置與使用方式，反而更適合多功能活動區域。除此之外，利用廊道規劃書架圍塑如沉浸書巷子裡的閱讀氛圍，家的中心則圍繞著餐桌、開放式廚房，滿足女主人做點心、和親朋好友社交相聚需求。格局重劃後所編設的兩房，其中一房除了採用拉門賦予彈性變更客房的需求，設計師也同時借取此房面對秦淮河的絕美風光優勢，在臥榻下隱藏泡腳池，融入老年人最喜歡的活動，為這間退休居所置入更多能夠滿足年長者精神需求的設計。

地點／ 大陸・南京

格局／ 客廳 ×1、餐廳 ×1、廚房 ×1、書房 ×1、多功能房 ×1、衛浴 ×1

建材／ 不鏽鋼、磁磚、木皮、玻璃

類型／ 單層

文＿許嘉芬　資料暨圖片提供＿尺度森林 S.F.A

隨需求成長的空間設計策略

　　除了安全、防護設施的規劃，例如加裝扶手設計，以及盡量採用拉門形式，空間感更為通透之外，日後若有需要使用輪椅也比較方便，在於燈光部分，建議以間接光源為主，尤其夜晚起身的光線可規劃於較低的高度。此外，最重要的反而是空間是否能滿足老年人的精神需求，提升他們退休後的生活品質。

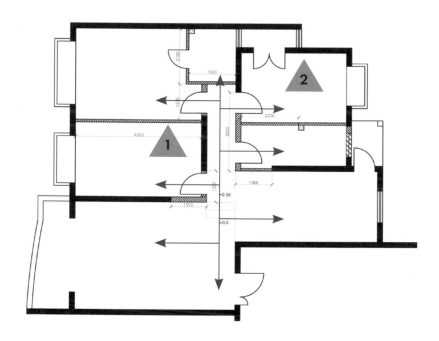

Before

1　女兒離家工作後，家庭成員僅夫妻倆，原始房間格局已不符合使用。

2　男屋主喜歡閱讀，但也期盼能保留一房作為女兒返家彈性使用。

After

1　**格局｜** 打破過去書房的空間界限，以活動拉門規劃出休憩空間，同時採用可坐可躺的臥榻形式，賦予多元彈性的使用。

2　**格局｜** 原始二房合併為一大主臥，窗台邊設置臥榻，能充分享受南向陽光的暖意，訂製的床架將二張單人床營造出溫馨親密之感。

3　**格局｜** 重劃格局為主臥房設置一套獨立乾濕分離衛浴，著重於濕區排水防滑設計，乾區地坪與浴室入口無高低落差，降低絆倒的危險性。

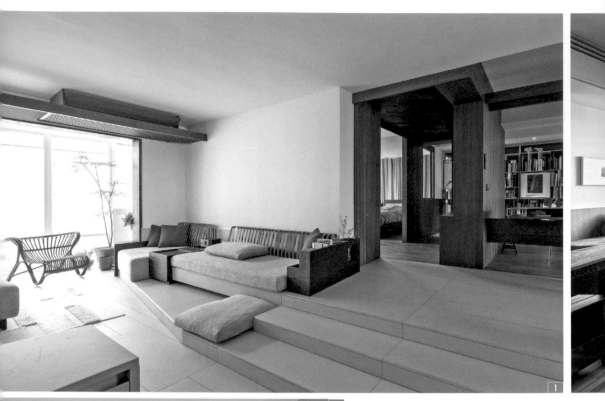

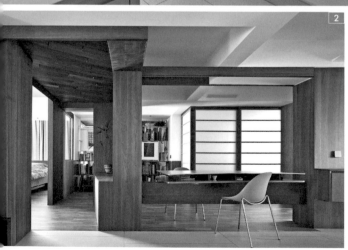

1 材質｜**地景式沙發包容各種活動**。利用原始高低差結構延伸階梯的尺度，創造出景觀化的沙發區域，加上捨棄茶几傢具、採用可輕便移動的籬笆靠背，為老年生活帶來各種豐富的活動，地面同時設有地暖設備，即便是南京濕冷的氣候，也能舒服地坐在台階上。

2 材質｜**木質框架創造層疊遞進的空間感**。利用層疊的木質框架，圍塑出溫暖靜謐的用餐、閱讀等空間，同時創造層層遞進的動線，而木質廊道則暗示著進入放鬆場域，也成為臥房與公領域之間過渡。

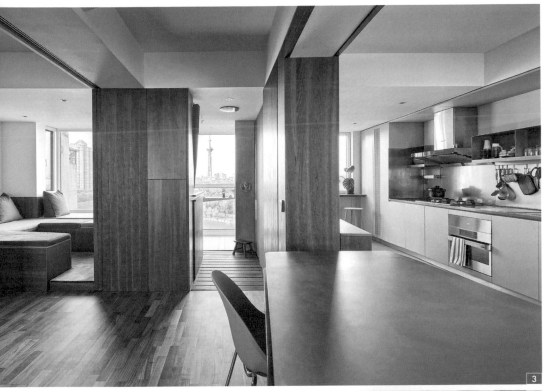

3 材質｜**舊地板回收再利用。**將拆下的舊地板重新壓刨、打磨上油，再轉化為木質廊道天花材料，局部更使用於窗框、淋浴地板。玄關入口處因應疫情世代，特別設置洗手檯，外出返家後可立刻清潔消毒。

4 動線｜**流動式空間創造視覺的延伸與互動。**從餐桌望向北面空間，門片、拉門隱藏於木框架之中，環狀動線讓家裡的活動更具流動性，視線不但能延伸至窗外，室內的每個角落也都能產生互動與聯繫。

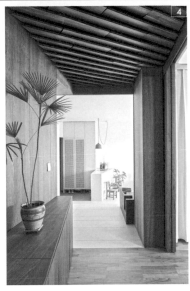

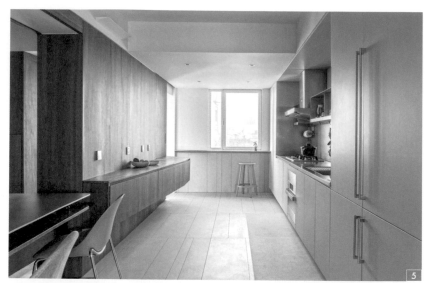

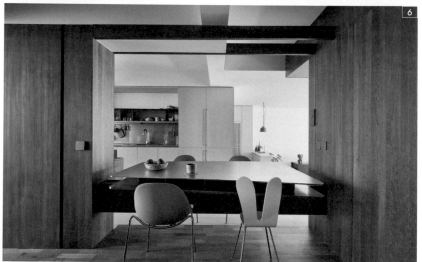

5 機能｜**寬闊明亮大廚房回應屋主興趣。**改動後的廚房空間尺寬闊舒適，方便女主人烹飪做點心，利用隔間設置的懸空櫃體，可收納常用的小家電，斜角線條提煉自然園林語彙、重新予以詮釋。

6 材質｜**不鏽鋼桌面反射提升空間亮度。**選擇家的中心位置，重新布局為餐廳場域，作為家庭的精神與社交核心，餐桌橫跨於兩側結構牆體之間，如同放大的開窗，聯繫起家人間的視線交流、城市景觀，餐桌也特別選用不鏽鋼光澤質感，透過反射特性提升此區的明亮度。

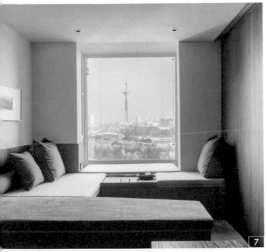

7 機能｜觀景臥榻可休憩、閱讀還能足浴養生。 可彈性兼具客房的休憩場域，面對著秦淮河風光，依著景觀的優勢，巧妙在臥榻下整合泡腳池，夫妻倆可對坐使用，增添生活情趣。

8 材質｜訂製木床框讓單人護理床更溫馨。 主臥房預先安排了兩張各自獨立的單人電動升降床，但設計上藉由訂製木床框，讓視覺呈現如同一張雙人床般，保有家的溫馨之感。

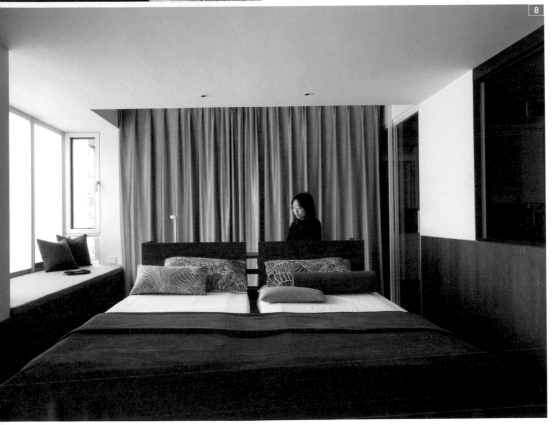

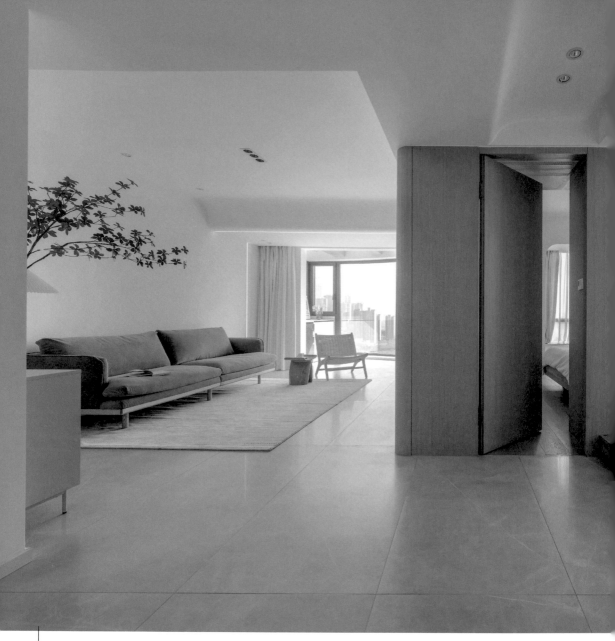

動線的相連，
讓三代同堂生活更自在

30坪／2大人

Case Study 5

　　本案屋主和父母住在同一個社區，彼此擁有各自的生活，還能就近相互照顧。武漢邦辰設計設計師羅旋談到，面對這樣的三代同堂居所，除了兼顧三代人的生活所需，如何將長居、短住、借宿等需求整合到設計裡更是重要。羅旋說，考慮到適老性以及小朋友放學後的幾小時生活狀態，所以在空間上盡可能地把出入動線做得更大、更平整、更靈活一些，除了利於長者進出，就算在其他空間忙碌時，也能隨時關照到小朋友的一切。格局分配上，也根據屋主一家人的需要來分配他們的房間，設計者刻意保留出兩臥室，現階段小朋友偶爾留宿即有房間可用，未來也能成為兩老各自獨立的睡眠房間。因孩童年紀尚小，正值好動時期，特別在兩臥房之間建構了活動玩耍區，有趣的是設計者利用隱藏門做連結，雙出入口帶給長者便利之餘，同樣亦能關注孩童的狀況。

　　隨年紀增長，行動及反應力等生理機能會逐漸退化，若空間過於陰暗其實不太利於長者使用。原空間廚房、衛浴相連在一起，不僅整體狹小、陰暗又不通風，於是羅旋將該區格局重新布局，衛浴轉了個方向後，整體變得通透又明亮，向陽優勢利於環境常保乾燥，免去地面濕滑、滋生細菌的困擾；畢竟一日三餐在家完成，打通後的廚房，除了承接自衛浴延伸而來的光線，動線、空間皆更加寬敞，讓長輩做飯能夠輕鬆自在。

地點／ 大陸・武漢

格局／ 客廳 ×1、餐廳 ×1、廚房 ×1、活動室 ×1、主臥 ×1、次臥 ×1、衛浴 ×1

建材／ KD 木飾面、磁磚、乳膠漆、多層實木地板

類型／ 單層

文、整理＿余佩樺　資料暨圖片提供＿武漢邦辰設計

隨需求成長的空間設計策略

　　空間主要仍是以兩位長者為核心，考量日後生活，預先在衛浴間裡留了足夠的空間和配好電路，以利後期加裝扶手等適老設備；另外雙臥室（主臥、次臥）的做法也能滿足後期老人分房睡覺的生活所需，各自擁有 1.5 米雙人床的獨立空間，彼此互不干擾又舒適。

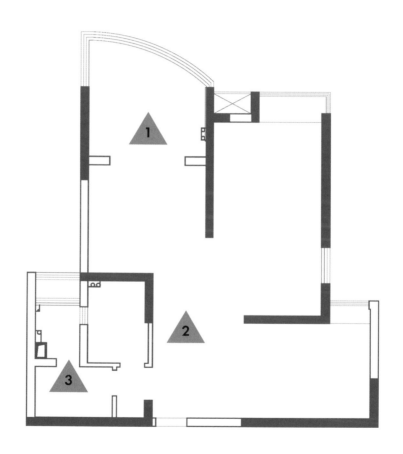

Before

<table>
<tbody>
<tr><td>1</td><td>客廳窗檯利用率不高，希望能轉化成空間做更好的運用。</td></tr>
<tr><td>2</td><td>公共區走道稍窄，未來如果需要使用輪椅會不太方便。</td></tr>
<tr><td>3</td><td>原廚房與衛浴間陰暗、狹小侷促，很不適合長者使用。</td></tr>
</tbody>
</table>

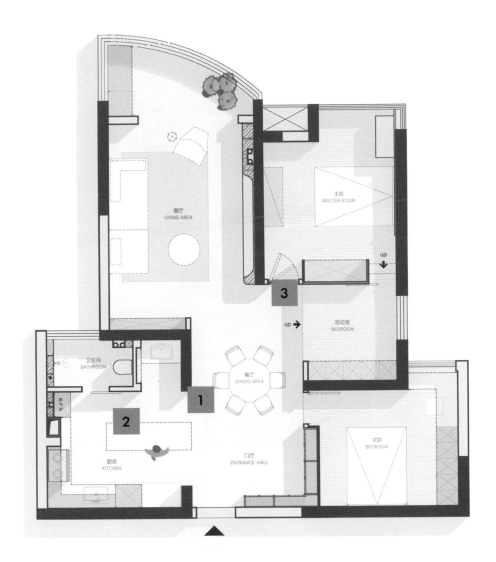

After

1 **動線｜**走道動線做得大一點、靈活一些，一方面利於長者出入行走，二方面就算大人在廚房做菜，只需要用餘光看到小朋友的活動狀態。

2 **格局｜**原有的廚衛都很暗，在拆卸掉部分牆以及調整座向後，整體變得通透還擴大了區域的使用場景。

3 **格局｜**在主臥、次臥之間創造一間活動室，予以小朋友自由的活動空間，輔以雙開門創造出的回字動線，讓長者、大人皆能隨時關注小孩。

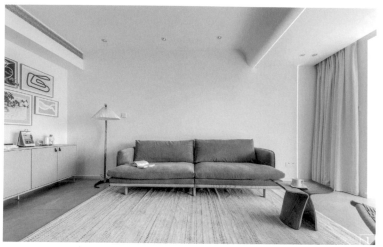

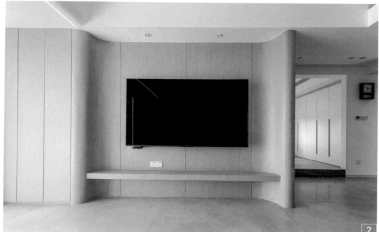

1 + **2** 材質｜**化外推窗為客廳的一部分**。考量外推窗的利用率不高，因此羅旋選擇將它拆除，整體空間變得更大，長者活動起來也更加舒適。

3 格局｜**開放手法讓視角無阻礙**。活動室的視角對應著餐廳、廚房、客廳，好讓大人在每個空間都能觀察到小朋友在這個區域的動向。

4 動線｜**回字設計創造更好的使用動線**。在重建後的廚房變得更大，設計者在其中加設了一座中島，為天天下廚的長者帶來更好的動線與操作空間。

5 材質｜**簡單、乾淨予以長者更友善的生活**。主臥設計以簡單、乾淨、柔和為原則，同時利用隱藏門設計了雙出口，賦予長者更便利的生活。

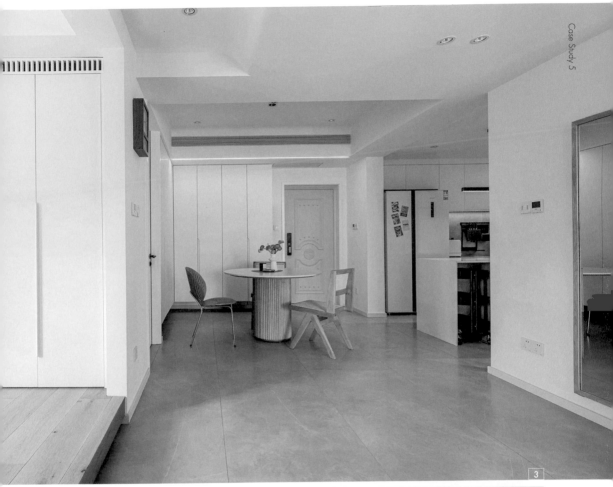

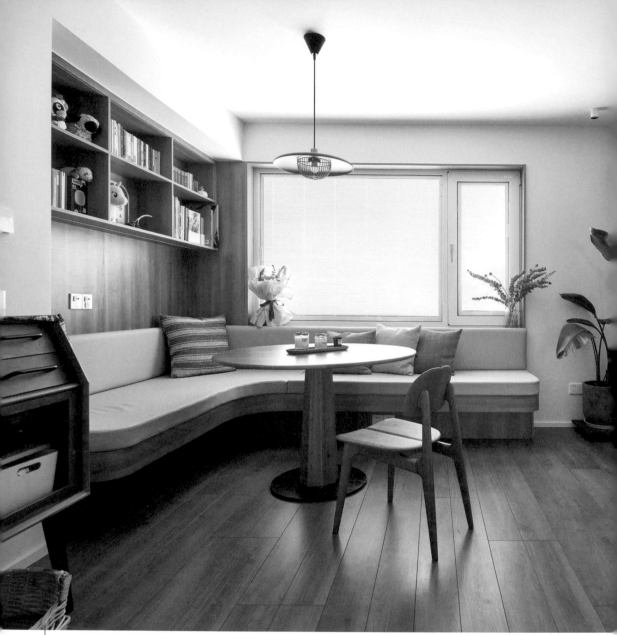

順應自我，
母女倆的適老居所

30.8 坪／2 大人

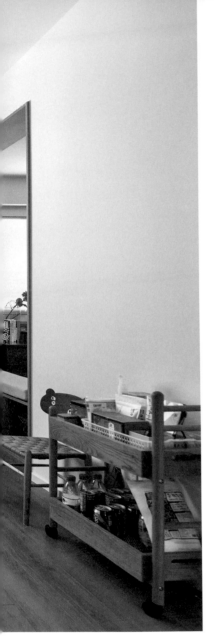

　　此案屋主旅居日本多年，與母親同住於老家，在家中成員外移與年紀漸長後也開始重新思考老後的生活方式。

　　30 坪的鑽石屋房型，原始空間分布零碎，雖然有三房兩廳但卻顯得十分狹窄，天馬設計考慮到客廳沙發使用率不高，且家人並不常在公共空間看電視，因此透過將客餐廳整合，以卡座代替沙發，電視回歸到各自的房中，創造出有如咖啡廳的氛圍，母女能在此談心、用餐，親朋好友來訪時也能有足夠的空間聚會。此外，坐在卡座的位置上能夠環視全屋各處，亦能提升屋主母親生活上的安全感。因為家庭人口改變，不需要這麼多房間，設計師將客廳旁側一房隔間打開作為多功能室，透過窗框、坐墊製成的隔間令空間更顯開闊，半開放式的設計也讓於不同空間的家人能夠互相關照。而原本家中兩間衛浴雖然功能齊備，但因為十分窄小，不利於老後使用，則透過將其解構為廁所與浴室，獲得更多活動空間，其中廁所鄰近長輩房，縮短夜晚如廁動線，並使用推拉門片、洗手檯下方亦不做滿，日後輪椅也能方便使用，兼顧安全、舒適，並同時顧及長輩想要「自己來」的心理訴求。

　　進入私領域，考慮到老人家念舊且難以適應新的生活方式，因此在母親居住的主臥房，保持原有的傢具與動線。屋主本身的次臥室則以臥榻方式呈現，地暖與暖桌重現其旅居日本的生活，並留有整面白牆，晚上看電影來杯小酒好不愜意。家人共聚的輕熟齡在滿足安全之餘，更重要的是順應自我，過上舒適的老後生活。

地點／ 大陸・上海

格局／ 客廳 ×1、餐廳 ×1、廚房 ×1、主臥 ×1、次臥 ×1、主衛 ×1、次衛 ×1、多功能室 ×1、簡餐區 ×1

建材／ 木頭、磁磚

類型／ 單層

文＿張景威　資料暨圖片提供＿天馬工作室

隨需求成長的空間設計策略

　　高齡化已成為社會趨勢，許多人開始注意父母及自身養老問題，在輕熟齡的居家空間中，最重要的就是安全、舒適與尊嚴問題。除了選用防滑的地坪材質，避免高低差，在設計上也須顧及長輩尊嚴，鼓勵他們自主完成生活事務，既能照顧到心理，也能延緩老化。

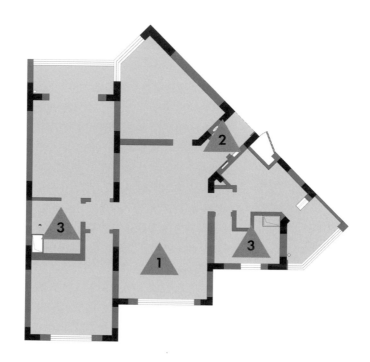

Before

1	鑽石屋型格局內有許多斜角轉折和多餘牆體，使空間顯得細碎，不利老後行進。
2	入口處沒有玄關，缺乏隱私。
3	原始兩套衛浴雖然功能齊備但太過窄小。

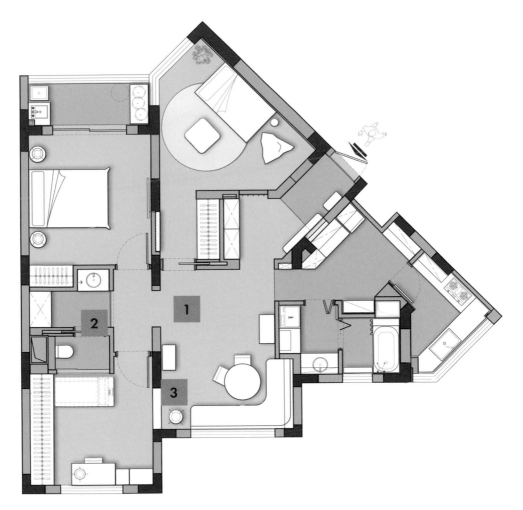

After

1 動線｜解構鑽石屋型功能區令公區開放，讓動線更為直覺。

2 機能｜原始兩套衛浴改為廁所與浴室令活動空間增大，適合無障礙使用。

3 格局｜客餐廳與多功能室利用半開放隔間取代實牆，不僅讓空間視覺更加寬敞，也方便家人互相照顧。

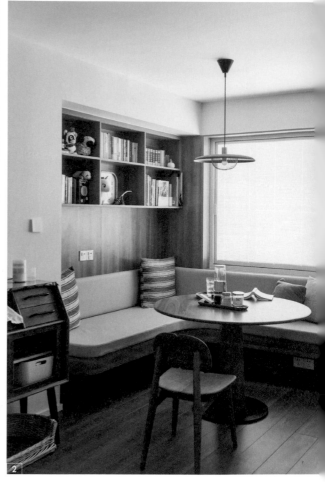

1

3

2

1 格局｜**創造玄關落塵區解決開門見廳問題。**透過客餐廳整合與次臥入口轉向，玄關加設衣帽櫃創造出落塵區，解決開門見廳缺乏隱私的問題。

2 格局｜**卡座結合餐桌，創造新型態客餐廳。**不像傳統方式將客廳與餐廳獨立，而是利用 L 型卡座結合客餐廳功能，契合母女兩人的生活方式。

3 材質｜**廁所推拉門創造無障礙空間。**廁所採用推拉門設計，不僅節省空間，日後當需要使用輪椅時也方便打造無障礙空間。

4 格局｜半開放設計串聯空間令家人好照應。去除房間牆體，利用半開放式設計串聯客廳與多功能室，使空間放大也方便關照家人活動。

5 機能｜順應自我需求打造輕熟齡居家。長期旅居日本的屋主，將臥榻、地暖、暖桌置入臥室中，順應自我需求才是輕熟齡居家的真諦。

6 機能｜感應夜燈賦予安心動線。空間牆面上面裝置感應夜燈，令晚歸或夜晚飲水、如廁都能安心行進。

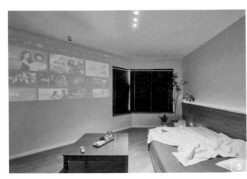

附錄｜設計師

王采元工作室
yuan-gallery.com

日作空間設計
www.rezo.com.tw

為迦空間制作所
www.facebook.com/WeeGaSpaceStudio

森叄設計 SNGSAN Design
www.sngsandesign.com.tw

太硯設計
www.facebook.com/MoreInInteriorDesign

蟲點子創意設計
www.indotdesign.com

爾聲空間設計
www.archlin.com

StudioX4 乘四建築師事務所
www.studiox4.com

敘研設計
www.dsen.com.tw

寓子設計
www.uzdesign.com.tw

山止川行設計
微信公眾號：山止川行設計

理居設計
微信公眾號：理居設計

大海小燕設計工作室 Atelier D+Y
www.atelier-dy.com

非建築夏天設計工作室
微信公眾號：非建築夏天設計工作室

福州大魚一舍裝飾設計有限公司
微信公眾號：大魚一舍

兌話設計工作室（鄭州）
193873052@qq.com

牧藍空間設計
微信：18602060295

森境室內裝修設計工程有限公司／
王俊宏建築設計諮詢（上海）有限公司
tc.senjin-design.com

大墨設計 Demore Design
www.demore.com.tw

吾隅設計
微信公眾號：吾隅設計

創研空間設計 Create+Think Design Studio
www.cplust.com

上海瞳心空間設計工作室
微信公眾號：TX 瞳心空間設計

FUGE GROUP 馥閣設計集團
www.xizo.tw

演拓空間室內設計
www.interplay.com.tw

構設計
LINE 官方帳號：構設計 | Made Go Design

原建筑空間 Essence
essence-spacedesign.com

尺度森林 S.F.A
www.scalefa.com

CREASIME 匠坊室內空間設計事務所
微信公眾號：zx52413155

文儀室內裝修設計有限公司
www.leesdesignn.com

分子室內裝修設計有限公司
moleinterior.com.tw

潤澤明亮設計事務所
www.liang-design.net

寬目慢宅設計
www.facebook.com/insistdesign.tw

舍近空間設計事務所
微信公眾號：舍近空間設計事務所

武漢邦辰設計
微信公眾號：bcicool

天馬工作室
微信公眾號：史鵬巍天馬工作室

素樂研舍空間設計
好好住：素樂研舍空間設計

上海蒔舍空間設計有限公司
微信公眾號：Sspace5

SOLUTION 141

小家庭住宅設計學

掌握親子不同階段需求，解構格局、機能、材質完全滿足

作者	漂亮家居編輯部
責任編輯	黃敬翔
文字編輯	Evan、April、賴姿穎、許嘉芬、余佩樺、程加敏、陳顗如、黃敬翔、楊宜倩、Aria、Celia、田瑜萍、陳佳歆、張景威
封面 & 版型設計	莊佳芳
美術設計	莊佳芳
編輯助理	劉婕柔
活動企劃	洪擘
發行人	何飛鵬
總經理	李淑霞
社長	林孟葦
總編輯	張麗寶
副總編輯	楊宜倩
叢書主編	許嘉芬
出版	城邦文化事業股份有限公司麥浩斯出版
E-mail	cs@myhomelife.com.tw
地址	104 台北市民生東路二段 141 號 8 樓
電話	02-2500-7578
發行	英屬蓋曼群島商家庭傳媒股份有限公司城邦分公司
地址	104 台北市民生東路二段 141 號 2 樓
讀者服務電話	0800-020-299
	（週一至週五上午 09:30 ～ 12:00；下午 13:30 ～ 17:00）
讀者服務傳真	02-2517-0999
讀者服務信箱	service@cite.com.tw
劃撥帳號	1983-3516
劃撥戶名	英屬蓋曼群島商家庭傳媒股份有限公司城邦分公司
香港發行	城邦（香港）出版集團有限公司
地址	香港灣仔駱克道 193 號東超商業中心 1 樓
電話	852-2508-6231
傳真	852-2578-9337
馬新發行	城邦（馬新）出版集團 Cite(M) Sdn.Bhd.
地址	41, Jalan Radin Anum, Bandar Baru Sri Petaling,57000 Kuala Lumpur, Malaysia
電話	603-9056-3833
傳真	603-9057-6622
E-mail	services@cite.my
總經銷	聯合發行股份有限公司
電話	02-2917-8022
傳真	02-2915-6275
製版印刷	凱林彩印股份有限公司
版次	2022 年 09 月初版一刷
定價	新台幣 550 元
Printed in Taiwan	著作權所有 · 翻印必究（缺頁或破損請寄回更換）

國家圖書館出版品預行編目 (CIP) 資料

小家庭住宅設計學：掌握親子不同階段需求，解構格局、機能、材質完全滿足 / 漂亮家居編輯部作 . -- 初版 . -- 臺北市：城邦文化事業股份有限公司麥浩斯出版：英屬蓋曼群島商家庭傳媒股份有限公司城邦分公司發行 , 2022.09

　面；　公分 . -- (Solution ; 141)

ISBN 978-986-408-850-8(平裝)

1.CST: 室內設計 2.CST: 空間設計

967　　　　　　　　　　　　　　　111013937